U0369012

高等学校数字媒体技术专业系列教材

数字媒体美术基础

郭早早 主编

刘 韬 张文鹏 刘 东 房庆丽 编著

清华大学出版社

北京

内 容 简 介

本书概述了艺术的基本概念及其与数字媒体技术的基本关系,介绍了世界艺术的发展和流派,重点讲解了素描基础、速写基础、色彩基础和构图基础,为学生提供了扎实的美术基础体系结构,同时,本书还给出了部分艺术和技术结合的应用实例,是对学生艺术学习和媒体技术学习的启示和引导。教材中的内容作者在教学中已经使用多年,书中的图例、范图、示例具有教学针对性和实用性。本书的每章提供了习题练习,保证了学生基础知识的巩固和实际应用能力的提高。本书注意理论和实践的结合,重视学生实际应用能力的培养。内容的讲解在注重由浅入深、细腻铺展的同时特别注意了文字描述和图例的有机结合,形成了图文并茂的特色,这些特点无论对有一定美术基础,还是缺少美术基础的学生都是有益的。

本书可以作为艺术院校或其他院校相关专业的本科生、专科生教材和教学参考书,也可以作为研究数字媒体艺术及从事美术、广告、动画制作等各类从业人员的学习用书。

本书封面贴有清华大学出版社防伪标签,无标签者不得销售。

版权所有,侵权必究。举报:010-62782989,beiqinquan@tup.tsinghua.edu.cn。

图书在版编目(CIP)数据

数字媒体美术基础/郭早早主编.--北京:清华大学出版社,2013(2024.11重印)

21世纪普通高等学校数字媒体技术专业规划教材精选

ISBN 978-7-302-32724-0

Ⅰ.①数… Ⅱ.①郭… Ⅲ.①美术－多媒体技术－高等学校－教材 Ⅳ.①J06-39

中国版本图书馆 CIP 数据核字(2013)第 130827 号

责任编辑:索 梅 赵晓宁
封面设计:文 静
责任校对:时翠兰
责任印制:曹婉颖

出版发行:清华大学出版社

 网　　　址:https://www.tup.com.cn,https://www.wqxuetang.com
 地　　　址:北京清华大学学研大厦 A 座　　　　　邮　　编:100084
 社 总 机:010-83470000　　　　　　　　　　　邮　　购:010-62786544
 投稿与读者服务:010-62776969,c-service@tup.tsinghua.edu.cn
 质量反馈:010-62772015,zhiliang@tup.tsinghua.edu.cn
 课件下载:https://www.tup.com.cn,010-83470236

印 装 者:三河市人民印务有限公司

经　　销:全国新华书店

开　　本:185mm×260mm　　　印　张:18.75　　　字　数:449 千字

版　　次:2013 年 9 月第 1 版　　　　　　　　　印　次:2024 年 11 月第 12 次印刷

印　　数:11601～12600

定　　价:59.00 元

产品编号:051836-03

21 世纪普通高等学校数字媒体技术专业规划教材精选

编写委员会成员

（按姓氏笔画排序）

于　萍　　王志军　　王慧芳　　孙富元

朱耀庭　　张洪定　　赵培军　　姬秀娟

桑　婧　　高福成　　常守金　　渠丽岩

序

PREFACE

　　"国家中长期教育改革和发展规划纲要(2010—2020)"中指出："中国未来发展、中华民族伟大复兴、关键靠人才，基础在教育。"①

　　以数字媒体、网络技术与文化产业相融合而产生的数字媒体产业，被称为21世纪知识经济的核心产业，在世界各地高速成长。新媒体及其技术的迅猛发展，给教育带来了新的挑战。目前我国数字媒体产业人才存在很大缺口，特别是具有专业知识和实践能力的"创新型、实用型、复合型人才紧缺"。①

　　2004年浙江大学(全国首家)和南开大学滨海学院(全国第二家)率先开设了数字媒体技术专业。迄今，已经有近200所院校相继开设了数字媒体类专业。2012年教育部颁发的最新版高等教育专业目录中，新增了数字媒体技术(含原试办和目录外专业：数字媒体技术和影视艺术技术)和数字媒体艺术(含原试办和目录外专业：数字媒体艺术和数字游戏设计)专业。

　　面对前所未有的机遇和挑战，建设适应人才需求和新技术发展的学科教学资源(包括纸质、电子教材)的任务迫在眉睫。"21世纪普通高等学校数字媒体技术专业规划教材精选"编委会在清华大学出版社的大力支持下，面向数字媒体专业技术和数字媒体艺术专业的教学需要，拟建设一套突出数字媒体技术和专业实践能力培养的系列化、立体化教材。这套教材包括数字媒体基础、数字视频、数字图像、数字声音和动画等数字媒体的基本原理和实用技术。

　　该套教材遵循"能力为重，优化知识结构，强化能力培养"①的宗旨，吸纳多所院校资深教师和行业技术人员丰富的教学和项目实践经验，精选理论内容，跟进新技术发展，细化技能训练，力求突出实践性、先进性、立体化的特色。

　　突出实践性　丛书编写以能力培养为导向，突出专业实践教学内容，为专业实习、课程设计、毕业实践和毕业设计教学提供具体、翔实的实验设计，提供可操作性强的实验指导，适合"探究式"、"任务驱动"等教学模式。

　　技术先进性　涉及计算机技术、通信技术和信息处理技术的数字媒体技术正在以惊人的速度发展。为适应技术发展趋势，本套丛书密切跟踪新技术，通过传统和网络双重媒介，

① 国家中长期教育改革和发展规划纲要(2010—2020)，教育部，2010.7。

及时更新教学内容,完成传播新技术、培养学生新技能的使命。

教材立体化 丛书提供配套的纸质教材、电子教案、习题、实验指导和案例,并且在清华大学出版社网站(http://www.tup.com.cn)提供及时更新的数字化教学资源,供师生学习与参考。

本丛书将为高等院校培养兼具计算机技术、信息传播理论、数字媒体技术和设计管理能力的复合型人才提供教材,为出版、新闻、影视等文化媒体及其他数字媒体软件开发、多媒体信息处理、音视频制作、数字视听等从业人员提供学习参考。

希望本丛书的出版能够为提高我国应用型本科人才培养质量,为文化产业输送优秀人才做出贡献。

丛书编委会

2013.5

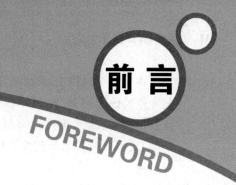

前言

FOREWORD

《数字媒体美术基础》虽然是为数字媒体技术、计算机应用等非艺术类专业编写的教材，从教材内容看，艺术类相关专业，如美术、广告、动画等专业也同样可以使用。本书适合相关院校培养应用型人才的需要。作者多年从事本门课程的教学，作者的创作意图是想将艺术与技术结合，为读者提供艺术与技术结合下的美术基础知识结构及其教学思路和学习技巧。艺术和技术的结合是当今时代发展中艺术、技术进步的一种创新模式，也是当今艺术环境渲染和技术表现的一种追求，这是学校相关专业教学改革应该注意的环节，因为这是培养新型艺术和技术人才的重要途径。当然本教材只是基础教程，提供的知识范畴也是基础的，适合相关专业的基础教学。

教材分为7章。第1章概述了艺术的起源，也概括叙述了艺术和技术的关系。第2章到第5章详细介绍了知识体系，分别介绍了素描基础、速写基础、色彩基础和构图基础，为学生建立了扎实的美术基础体系结构。第6章是知识的扩展，介绍了世界艺术的发展和流派，这是学生应该了解的知识。第7章给出了部分艺术和技术结合的应用实例，是对学生学习的启示和引导。教材中的内容作者在教学中已经使用多年，书中的图例、范图、示例具有教学针对性和实用性，体现了作者多年教学和实践经验的积累。每章后的习题为学生基础知识的巩固和实际应用能力的提高提供了保证。

本书编写过程中在注意艺术和技术结合的同时，注意理论和实践的结合，尤其重视学生实际应用能力的培养。内容的讲解在注重由浅入深、细腻铺展的同时特别注意了文字描述和图例的有机结合，形成了本书图文并茂的特色。相信这些特点对教师的教学是方便的，对学生尽快掌握课程内容、有效提高技能是有益的。教材无论对有一定美术基础，还是缺少美术基础的学生都是良好的教科书。希望本书的出版对国内应用型技术大学和院校的教材建设添砖加瓦。

另外，为了教学需要，本书还选用了国内外一些优秀的作品作为示范学习，除此以外编者不会利用这些作品做其他商业活动，由于这些作品的作者的联系方式不详，无法取得联络，借本书出版机会向各位作者表示由衷的感谢，不妥之处还请包涵、谅解。

感谢清华大学出版社的广大员工为本书的出版给予的大力支持，感谢他们为教材出版付出的辛劳，同时感谢教材编写委员会老师们的热心指导和帮助。

　　本书编写过程中，很多同学为本书提供了良好的素材，南开大学滨海学院 05 级影视动画专业的孙维同学、10 级影视动画专业的刘蒙、闫芝卉、段坤炎同学，11 级影视动画专业的姚月楠同学、12 级影视动画专业的张明泽同学以及北京防灾科技学院、天津现代职业技术学院、天津职业技术师范大学相关专业的众多同学们，由于不能一一列出姓名，在此一并表示感谢。

<div style="text-align:right">

编　者

2013 年 3 月

</div>

目 录

CONTENTS

第 **1** 章

概　述

1.1　艺术的含义

艺术是一种文化现象，大多为满足主观与情感的需求，亦是日常生活进行娱乐的特殊方式。其根本在于不断创造新兴之美，借此宣泄内心的欲望与情绪，属浓缩化和夸张化的生活。文字、绘画、雕塑、建筑、音乐、舞蹈、戏剧、电影等任何可以表达美的行为或事物，皆属艺术。艺术是具有价值的，且是很重要的精神价值，其客观作用在于调节、改善、丰富和发展人的精神生活，提高人的精神素质，包括认知能力、情感能力和意志。艺术的欣赏就是人对艺术品的价值进行发现和寻找，是欣赏者、创作者及表演者之间的情感交流与情感共鸣。在艺术欣赏过程中，作者或表演者用动作、色彩、声音以及言词把自己所曾经体验过的感情表达出来，以感染观众或听众，使别人体验到同样的感情。艺术欣赏所产生的情感从表面上看具有超功利性，但它不是对功利性的否定，而是对功利性一种更为广泛、更为深刻的肯定。

1.2　艺术的起源

艺术有着漫长的发展历程，人类最初的艺术活动开始于上千万年前的冰河时期。由于时代久远，艺术的起源便成了艺术工作者争论不休的问题。随着考古发现的不断涌现，人类最早的美术作品已经由距今 2 万年前的西班牙阿尔塔米拉洞穴野牛画(图 1-1)变成了距今 7 万年的澳大利岩画(图 1-2)，人类的美术史一下子被推进了数万年。随着物质生产和精神生产的不断进步，尤其是艺术的日益繁荣，大批的哲学家、美学家和文艺理论家对艺术的起源形成了各种不同的观点，最有影响的是以下五种。

1.2.1　艺术起源于"模仿"

这是关于艺术起源最古老的一种说法，并具有一定的合理之处，因为早期的人类艺术很大程度都是在模仿，比如西班牙阿尔塔米拉洞穴壁画上的动物形象被描绘得栩栩如生，显然

图 1-1

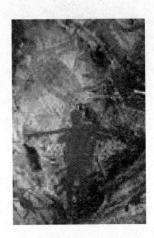

图 1-2

都是远古人类在现实生活中观察和记录得来的。我们从古希腊哲学家德谟克利特的言语"从蜘蛛我们学会了织布和缝补,从燕子学会了造房子,从天鹅和黄莺等会唱歌的鸟学会了唱歌。"中就可以看出他是赞同此观点的。在他之后,世界古代史上最伟大的哲学家、科学家和教育家亚里士多德(图 1-3)更是进一步强调,所有的艺术都起源于对自然界和社会现实的模仿,并且他就是以模仿论为基础建立了自己的诗学体系。继古希腊哲学家之后,文艺复兴时期的达·芬奇、法国启蒙思想家狄德罗、俄国作家车尔尼雪夫斯基等人都不同程度地继承和发展了这一学说。这种理论直到 19 世纪末仍然具有极大的影响。此观点肯定了艺术源于客观的自然界和现实社会,包含了朴素唯物主义的观点,具有一定的进步性。

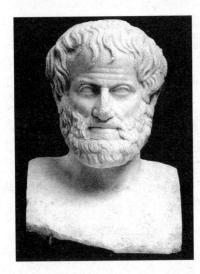

图 1-3

但很多学者认为这种说法有一定的局限性,它只是触及事物的表面而没有究其本质。在生产力极其低下的原始社会,温饱尚不能达到的人类不可能只是为了艺术而艺术,模仿只是手段而不是目的,他画一只牛应该是有目的的,也许是为了猎取或诅咒。

1.2.2 艺术起源于"游戏"

这种说法认为艺术和审美活动起源于人类所具有的游戏本能,艺术起源于"游戏"的说法主要是由 18 世纪德国哲学家佛里德里希·席勒(图 1-4)和 19 世纪英国哲学家斯宾塞提出的,并形成了"席勒-斯宾塞理论"。席勒在《美育书简》中,通过对游戏和审美自由之间关系的比较研究,首先提出了艺术起源于游戏的观点,认为艺术是一种以创造形式外观为目的的审美自由的游戏。"自由"是艺术活动的精髓,它不受任何功利目的的限制,人们只有在一种精神游戏中才能彻底摆脱实用和功利的束缚,从而获得真正的自由。游戏说还认为,人的审美活动和游戏一样,是一种过剩精力的使用,剩余精力是人们进行艺术这种精神游戏的动力。人是高等动物,他不需要以全部精力去从事维持和延续生命的物质活动,因此有过剩的

精力,这些过剩精力体现在自由的模仿活动中就有了游戏与艺术活动。斯宾塞和席勒一样,

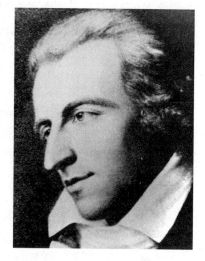

也认为游戏是过剩精力的发泄,它虽然没有什么直接的
实用价值,却有助于游戏者的器官练习,因而它具有生
物学意义,有益于个体和整个民族的生存。游戏说强调
了游戏冲动、审美自由与人性完善间的重要联系,对于
理解艺术在审美方面的发生具有重要价值。它揭示了
艺术发生的生物学和心理学方面的某些必要条件,如剩
余精力是艺术活动的重要条件,艺术的娱乐性和审美性
等,揭示了精神上的自由是艺术创造的核心,对我们理
解艺术的本质是富于启发的。

但是,游戏说忽略了更为重要的社会原因,把艺术
活动仅仅归结为本能冲动或者天性,并且不能解释这种
本能冲动或天性来自何处,这样就难以从根本上揭示艺
术起源的真正原因。另外,游戏说过分强调艺术与劳动
的对立,艺术与功利的对立,也有一定的片面性。

图 1-4

1.2.3 艺术起源于"表现"

表现说无疑是关于艺术起源问题的最重要的理论之一。情感在推动艺术的发生和发展
上有着不可忽视的动力作用,它从本质的角度体现出艺术一个方面的基本特征,因此,今天
仍然有许多学者坚持从情感表现的意义上来分析和认识艺术。代表人物有意大利哲学家克

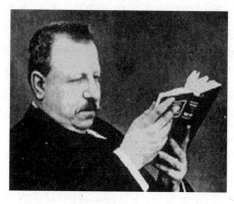

罗齐(图 1-5)、英国美学家科林伍德等,其影响波
及西方近现代造型艺术以至 20 世纪世界造型艺
术的发展。系统地以理论的方式提出这种说法
的当首推克罗齐,他的美学思想核心是"直觉即
表现"。除此之外,雪莱、列夫托尔斯泰、维隆、苏
珊朗格也都是表现说的支持者。托尔斯泰更多
地是从造型艺术实践经验出发界定造型艺术,而
克罗齐等人对造型艺术的解释则完全是出自其
主观唯心主义哲学思想体系。克罗齐在哲学上
强调精神是唯一的实在,认为历史只是精神发展

图 1-5

的过程,直觉是认识的唯一源泉,否认人能凭借
感觉、理性和实践活动去认识世界。可以看出,他的非理性主义造型艺术直觉说,其实是从
他的主观唯心主义哲学思想派生出来的。

此学说的不足之处在于,首先,仅仅局限于"表现说",很难将再现性艺术、创造性艺术的
起源解释得十分清楚。其次,人类表现情感的方式是多样的,艺术之外的许多语言动作和表
情都可以表现情感,仅仅强调感情的冲动和宣泄还不能完全说明艺术产生的真谛。

1.2.4 艺术起源于"巫术"

巫术说是西方关于艺术起源的理论中有影响、有势力的一种观点。在 19 世纪末、20 世

纪初逐渐兴起。这种理论是在直接研究原始艺术作品与原始宗教巫术活动之间的关系的基础上提出来的，最早由英国著名人类学家爱德华·泰勒(图 1-6)在他的《原始文化》一书中

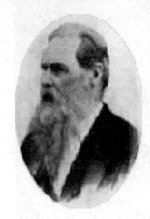

提出。巫术说并不是认为艺术起源于巫术，而是认为巫术意义的生产过程对文学创作有着某种启发意义。这种观点用实用性来解释艺术的起源，认为在原始人心目中，最初的艺术有着极大的实用功利价值。按照这种理论，原始人所描绘的史前洞穴壁画中虽然有许多在我们今天看来是美丽的动物形象，但他们当时却是出于一种与审美无关的动机，即巫术的动机。如许多旧石器时代晚期的洞穴壁画和雕刻，往往是处在洞穴最黑暗和难以接近的地方，它们显然不是为了给人欣赏而制作的，而是史前人类企图以巫术为手段来保证狩猎的成功。还有些动物身上画有或刻有被长矛或棍棒刺中和打击过的痕迹，按照巫术说的观点，这是因为原始部落有一种交感巫术的存在，原始人认为任何事物的形象与

图　1-6

实际的该事物都有一种实在的联系，如果对事物的形象施加影响，实际上也就是对这个事物施加影响，在动物身上画上伤痕也就意味着他们在实际的狩猎当中可以顺利地打到猎物。原始壁画中这些身上有被刺中或击伤痕迹的动物形象，成为支持艺术产生于巫术学说的有力证据。巫术说对于我们理解原始艺术，特别是原始美术发生的动力，以及这些艺术在当时条件下非审美的性质具有重大意义。

用巫术说的确可以说明一部分原始艺术现象，尤其是在解释原始洞穴壁画和岩画时它具有更为可信的说服力。但是，一方面艺术与审美并不能完全等同，艺术只是审美活动的一种形式，因此，我们不能把艺术起源的理论无条件地看作就是审美发生的理论；另一方面，巫术活动虽然是促成艺术发生的一种因素，却绝不会是唯一的因素。比如，我们就很难断然否定"性本能"的因素对艺术发生的影响。德国艺术史家格罗塞在分析原始狩猎部族的舞蹈时指出："这种舞蹈大部分无疑是想激发性的热情"，"一个精干而勇健的舞蹈者定然可以给异性观众一个深刻的印象；一个精干而勇健的舞蹈者也必是精干和勇猛的猎者和战士。在这一点上跳舞实有助于性的选择和人种的改良"。这说明，用巫术说来解释艺术和审美的发生，其有效性也是有一定限度的。

1.2.5　艺术起源于"劳动"

劳动说认为艺术起源于劳动。代表人物有毕歇尔、希尔恩、马克思德索、普列汉诺夫等。劳动是原始艺术最主要的表现对象，史前艺术在内容与形式方面都留下了大量的劳动生产活动的印记。此学说是关于文学起源的重要学说之一，首先劳动提供了文艺活动的前提条件；人类的生产活动是一切其他基本活动的前提。这一方面在于人要满足基本生存需要后才能从事其他活动，另一方面在于人就是在这种生产活动中生成的。在劳动中为了需要而创造出具有丰富表意功能的语言系统，恩格斯说劳动"是一切人类活动的第一个基本条件，而且达到这样的程度，以致我们在某种意义上不得不说：劳动创造了人本身。"其次，劳动产生了文艺活动的需要。人的活动都伴随一个自觉的目的，这一目的源于某种需要而设定。再次，劳动构成了文学描写的重要内容。最后，劳动制约了最早的文艺的形式，这种早期文艺的形式同劳动过程直接相关。比如原始人将劳动动作和被狩猎的动物的动作衍化为舞

蹈,劳动时的号子与呼喊发展为诗歌,而劳动时发出的各种声音和体现的节奏,则为原始人提供了音乐的灵感。劳动说相对于其他学说更具体、更科学。

但是,过分注意劳动与艺术发生的直接关系,也不免有些简单化。劳动是人类社会生活最重要的组成部分,但却不是社会生活的全部。劳动以外的其他社会生活的内容,也与艺术的发生有着密切的关系。此外,艺术的产生是以人的手由于劳动而达到的高度完善为前提的,但艺术起源主要是指社会学意义和心理学意义上的推动力,也就是说指原始人最初的创作动机究竟是什么,从这一意义上来探讨劳动与艺术的关系,还很难判定它在艺术起源方面的作用究竟如何。

1.3 数字媒体的含义

数字媒体是指以二进制数的形式记录、处理、传播、获取过程的信息载体,这些载体包括数字化的文字、图形、图像、声音、视频影像和动画等感觉媒体,和表示这些感觉媒体的表示媒体等,通称为逻辑媒体,以及存储、传输、显示逻辑媒体的实物媒体。但通常意义下所称的数字媒体常常指感觉媒体。

本书仅以数字视频、数字电影与日益普及的电脑动画、虚拟现实等构成了新一代的数字传播媒体为主要论述对象,来说明数字媒体是一个宽口径的,以技术与艺术相结合的新领域。入行者需要具有较高影视制作理论水平和数字艺术素养,能够驾驭最先进的数字影视技术,掌握数字影视制作的生产流程,在 CG 技术与艺术领域具有较高造诣,能进行数字影视节目策划与创作、数字电影电视特效制作、电视片头设计与制作、电视栏目及频道包装,熟悉信息与通信领域的基础理论与方法,具备数字媒体制作、传输与处理的专业知识和技能,能综合运用所学知识与技能去分析和解决实际问题,是科学和艺术相结合的复合型高级人才。

作为大学校园新兴专业,旨在培养具有良好的科学素养以及美术修养,既懂技术又懂艺术,能利用计算机新的媒体设计工具进行艺术作品的设计和创作的复合型应用设计人才,以下图例就是一些利用数字技术完成的作品(图1-7～图1-10)。

图 1-7

图 1-8

图 1-9 图 1-10

1.4 数字媒体与艺术的关系

法国 19 世纪著名文学家福楼拜在谈到艺术与科学的关系时,曾经做过一次非常生动的比喻,他说:越往前走,艺术越要科学化,科学也要艺术化。两者在山麓分手,回头又在顶峰汇集。中国当代著名画家李可染在谈到东西方艺术发展时,也打过一个类似的比方,他说:学艺像爬山,有人从东边爬,有人从西边爬,开始相距很远,彼此不相见,但到了山顶,总要碰面的。钱学森曾说:从人的思维方法来看,科学研究总是用严密的逻辑思维,但科学工作往往是从一个猜想开始的,然后才是科学论证。也就是说科学创新的思想火花是从不同事物的大跨度联想激活开始的。而这正是艺术家的思维方法,即形象思维。接下来的工作是进行严密的数学推导计算和严谨的科学实验验证,这就是科学家的逻辑思维了。换言之,科学工作是源于形象思维,而终于逻辑思维。也可以简单地说,科学工作是先艺术而后科学的。伟人们以他们的经历和成就以及他们的学识之丰厚,说这些话一定不是空穴来风,应该还是很有说服力的,对我们是有一定启发的。

"数字媒体"就是这样一个科学与艺术在一个相当的高度上的结合体。相对于一般学生或者非专业人士来讲,这个"高度上的结合体"的确很有些陌生和望尘莫及,甚至很可能让专业人士也常常感到头晕目眩。这正说明了它具有广阔的发展空间和潜力,提示我们身处其中大有可为。但这个"高度上的结合体"绝不是空中楼阁,是高楼就更加需要夯实的基础。这个"基础"既要具备传统的艺术造型和设计能力,又要具备数理基础;既要具备充满想象的形象思维,又要具备严密线性的逻辑思维。不要以为坐在电脑前面,点击几下鼠标器数字媒体艺术就诞生了,就是在从事数字媒体了。

这里值得一提的是以非艺术类进入大学学习数字媒体专业的学生不在少数,但在以往的教学中发现,由于学生多为理科生,美术基础较差,对色彩、构图等概念理解较为肤浅,应具备的艺术修养更是少之又少。很多学生在学习中都显得较为浮躁,更多的是要求老师讲解软件功能,认为本专业就是对软件应用的学习,只要掌握众多软件,就能够做出好的作品,但最终的结果是,软件学会了,可是做出来的作品却还是不堪入目。探讨原因何在,数字媒体的精神不在软件,而在艺术修养与创意。

　　缺乏美术基础,无视审美是大多数理科生的通病,尤其对于非艺术类数字媒体专业更是雪上加霜。然而不可否认,在软件学习和使用技巧的掌握上理科生较艺术生还是存在一定的优势,即便是这样在笔者看来技巧与修养更是不可偏废,因为毕竟是跨边缘专业,与艺术、与技术关系都甚大。画家李维世就曾经指出:"在美术界,有宣传这样一种观点:'年轻画技巧,年老画修养。'似乎青年人画画可以不讲修养。我认为年轻人画画,既要画技巧,也应画修养。无论任何人,技巧与修养都不可偏废。有些青年画家不读书、不读报、不看画论、不研究美学、不懂中外美术史,修养与知识十分贫乏,这是很可怜的,也是画不好画的。画画入门并不难,最主要的还是提高,提高单靠技术技巧是不行的,必须靠修养,靠'画外功夫'。眼不高手是提不高的,眼低,手绝对高不了。只有'眼'高了,手才能高。"其实这一观点是可以带入数字媒体专业领域的,当技巧的训练达到一定程度的时候,艺术修养程度的高低深浅将与艺术创作成果的优劣得失密切相关。即便达不到"眼高手高",至少应该做到"眼高手低"。说到"眼高手低",在艺术的批评语汇中"眼高手低"是一个非常褒义的评价。"手低"是技术层面上的一个判断,"眼高"则是一个关于艺术家悟性、眼光和修养等上升至精神层面上的问题。经过严格训练的理科生在动画的技术技巧上早就有了较为成熟的表现,但绝对不应该对这种技术性的成果骄傲自满,而是应当在艺术修养上更多地是趋向于对"眼高"境界的追求,不然做出来的作品一定还是一塌糊涂。其实,鉴于理科生技术基础层面已经有了一个不俗的起点,就应当对于自身艺术修养有着更高的要求,不然岂不是白白浪费了自己辛苦学来的技术? 事实上,当一个人在意识上自觉有了这样的诉求,才在真正意义上具备了创作优秀作品的基本条件。

1.5　思考与练习

1. 对于艺术的起源最有影响的五种观点是什么? 你最赞成哪一种?
2. 数字技术与艺术的关系是什么?

第 **2** 章

素 描 基 础

2.1 素描概述

2.1.1 素描定义与素描目的

什么是素描？在《辞海》中将素描定义为：主体以单色线条和块面来塑造物体的形象。这种定义虽然概括准确，但对初学者来说可能过于笼统，不易理解。简单地说，素描二字中"素"为单色，"描"为描绘，是运用单一颜色材料对事物进行描绘。这里有两个关键词，一是单色，是指单一颜色，即去除事物中的色相、纯度、冷暖等因素干扰，仅以明暗来描绘物体，如同黑白照片一样，把丰富多彩的世界变成只有一种颜色。单色可用的范围很广，但一般都使用明度较暗的颜色画素描，如黑色、深蓝色、深赭色、深褐色等等，其中黑色用的最多，常用的有铅笔、木炭条、炭精棒等工具都接近黑色。二是描绘，描绘事物形状的比例与结构、量感与质感、空间与光线、精神与状态等等。在描绘的过程中，需要人的眼、脑、手的协调配合，其中"脑"是第一位的，对于绘画者来说他的思想意识决定了他的观察方式，而观察方式又决定了他的绘画方法，并最终决定了画面的效果。虽然人人都具有用笔描绘事物的天性，甚至在尚不识字的幼儿时期就能描绘事物，但成年人与幼儿，或是受过绘画训练的与未受过绘画训练的人所描绘出来的事物相差悬殊，这其中很大程度上取决于思想意识和观察方式的不同。因此，素描课程的训练，不仅仅是训练我们画出线条、画出调子，更重要的是训练我们对物体的光线、空间、形体的认识与理解，研究事物的形式特点和认识它的变化规律，用新的眼光去审视这个缤纷的世界，重新看待生活中熟悉的物体，并能够从中看出新的美感。

素描不只是一种绘画类别，更不仅仅是用来点缀墙壁的装饰品，能够培养人的视觉素养，这对于一个从事美术专业或相关行业者甚为重要。有了这种素养就会潜移默化地应用在一切视觉艺术当中，这就如同拳击运动员要进行跑步、跳绳、举重的训练一样，当他站在擂台上时绝不会去比赛这些项目，但他打出每一拳的速度与力量都源自于那些体能训练，素养是无影无形的，但却是成败的关键因素，因此素描常被人们称为"造型艺术的基础"。我们只

有由浅入深、循序渐进地用心学习,才能扎实地掌握这门艺术。本书根据学习者的年龄层次、学历层次、知识结构、发展方向等方面因素,制定学习内容和学习方法。本书从素描零基础起步,从素描几何形体和静物入手,尽可能地以理性分析的学习方法详细讲解,减少所谓"绘画感觉"所带来的盲目性与被动性,希望初学者能在短时间内找到一种绘画规律,能举一反三,事半功倍,因此本书较为适用于具有一定分析和理解能力的青年学生、成年爱好者和从事美术相关行业者。

2.1.2 素描的发展简史

通常所说的素描起源于西方,人类在约一万五千年前就已经出现了绘画,如西班牙原始社会时期岩画《受伤的野牛》(图 2-1),只是这一时期的绘画,其目的不仅仅是为了欣赏,而具有更多的记录和巫术等实用功能。古希腊时期的陶器绘画和古罗马时期的蜡版画等绘画都为素描的发展打下了坚实的基础(图 2-2 和图 2-3)。到了 14 世纪的意大利文艺复兴时期,艺术大师们在绘画中加入了解剖学、透视学、光学等具有科学性的知识,使平面绘画终于具有了强烈的三维效果,产生了真实空间的视错觉,这时的素描画已作为独立的画种,并逐渐完善。著名的绘画大师达芬奇用圆形、方形去推断人体的比例,用几何方法深入地探索人的形体美感,素描趋于理性思维(图 2-4 和图 2-5)。17 世纪开始,法国画坛引人注目,画家鲁本斯所画的富于动感的人体素描(图 2-6),具有强烈的感情色彩。18 世纪的画家达维特、安格尔都是古典主义的领军人物,达维特的素描(图 2-7)和安格尔的素描(图 2-8 和图 2-9)画风严谨而理性、崇高而宁静。19 世纪之后绘画风格流派层出不穷,浪漫主义、现实主义、印象主义、后印象主义等等,这些风格流派在情感上、光线上、构成上都有自己的继承和发展,如米勒的绘画体现了对劳动人民的真挚情感(图 2-10),德加所画的素描表现了特殊的光线效果等等(图 2-11),这些成果为 20 世纪现代绘画做了铺垫。从 20 世纪开始,素描开始与传统风格决裂,立体主义(图 2-12 和图 2-13)、野兽派(图 2-14 和图 2-15)、表现主义、超现实主义(图 2-16 和图 2-17)、抽象主义(图 2-18 和图 2-19)等等风格都盛行一时。人们不断地打破陈规旧律,不断脱离原有的框架体系,建立了一个不以再现事物真实形象为目的的绘画系统,人们开始追求自我的表达,追求对事物的新理解和新创造。此时的绘画风格虽然丰富多彩,但观众对其褒贬不一,在此就不一一赘述。

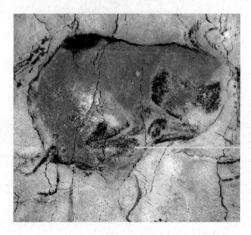

图 2-1

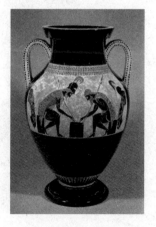

图 2-2

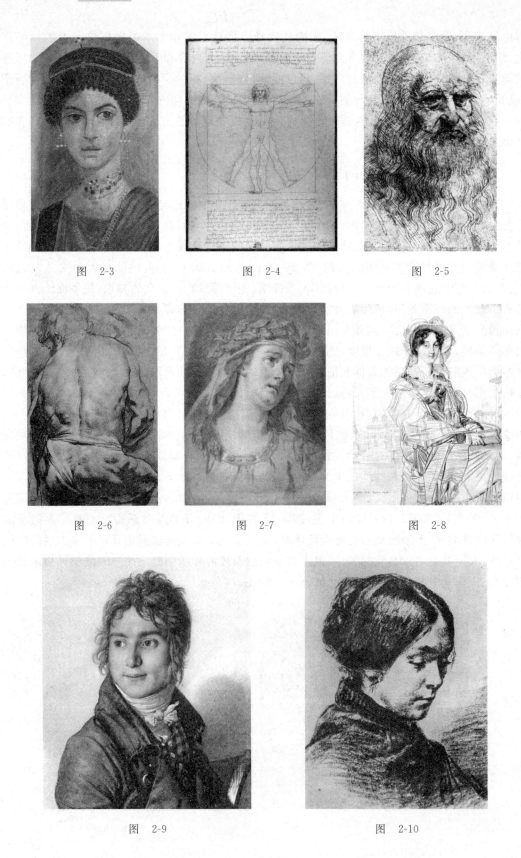

图 2-3 图 2-4 图 2-5

图 2-6 图 2-7 图 2-8

图 2-9 图 2-10

图 2-11

图 2-12

图 2-13

图 2-14

图 2-15

图 2-16

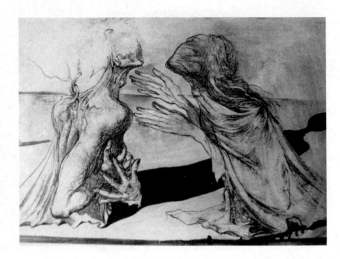

图 2-17

图 2-18

图 2-19

　　我国素描的发展,可以用中国画的线描作为素描的起源代表,如顾恺之《烈女仁智图》(图 2-20)、李唐《采薇图》(局部)(图 2-21)、《八十七神仙卷》(图 2-22),中国的线描是以毛笔和墨汁作为绘画工具,虽然也是用单色线条描绘事物,但其用光方式与西方完全不同,因此二者仍有较大差距。我国引入西方素描的时间大约在清代,但真正开始传播是在徐悲鸿大力推广之后,徐悲鸿在吸收西方素描技巧的同时,也继承了中国的优良传统,并倡导现实主义,关注人生与社会的内涵(图 2-23 和图 2-24)。新中国成立之后,高等院校正式将素描作为教学科目,并逐步成为重要的训练方法和选拔人才的方式。在此期间中国的素描风格也由徐悲鸿引导的古典素描改为契斯恰科夫的教学体系,块面素描(图 2-25)一时成为主导风格。到了 20 世纪 90 年代,受西方现代主义影响,素描的风格变得丰富多彩,从内容到材料、从技法到思想,都发生全新的变化。但从教学体系上看,素描的主导原则仍然是以写实为基础,因为写实素描是我们认识和了解事物的必经之路,是理解结构和空间的最佳方法,尤其是作为初学者的入门训练,写实素描扮演了重要的角色。

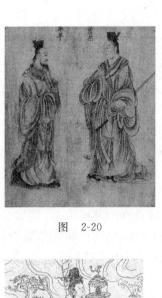

图　2-20

图　2-21

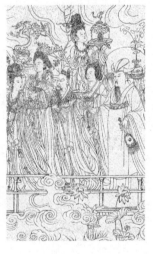

图　2-22

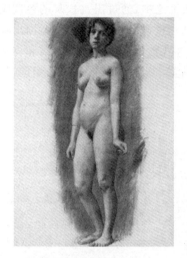

图　2-23

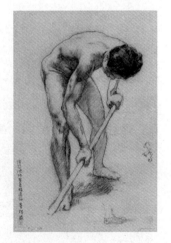

图　2-24

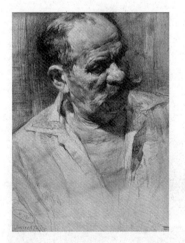

图　2-25

2.1.3 素描的分类

素描分类是多元化的,从绘画方法来分,可以分为结构素描(图 2-26)、全因素素描(图 2-27)、速写(图 2-28)等等。从绘画内容来分,可分为静物素描、肖像素描(图 2-29)、人体素描、风景素描(图 2-30)等等。从风格上来分,可分为写实性素描、表现性素描(图 2-31)、抽象性素描(图 2-32)等等。从功能上来分,可分为:设计素描(图 2-33)、绘画素描等等。这些分类彼此之间可以重合,互为交集,一张素描作品可以有多种属性,但侧重点有所不同。本书重点讲述写实性的静物素描,学习结构素描、全因素素描的绘画方法。所谓结构素描,就是减弱光影的影响,着重以线造型,以理性的推论剖析物体的内部与外部结构,表现出物体截面与背面的形状的绘画方式。结构素描是掌握造型的基础方法,是初学者的入门绘画练习(图 2-34)。所谓全因素素描,就是强化光影的影响,以明暗块面塑造形体,并把物体的边线融入到块面之中,通过黑、白、灰的色调关系再现物体体积和环境气氛的绘画方式。全因素素描比结构素描更为复杂,不仅要画出物体的结构与体积,还要通过分析物体对光线的反射与折射,体现物体自身颜色的深浅和物体自身的质感。因此在全因素素描中,可以感受到玻璃杯的晶莹,瓷器的光滑,陶器的粗糙,丝绸的柔软等丰富的质感(图 2-35)。

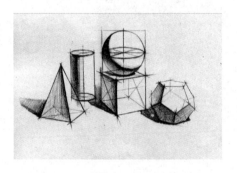

图 2-26

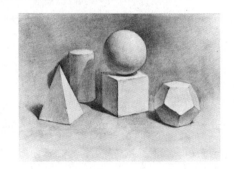

图 2-27

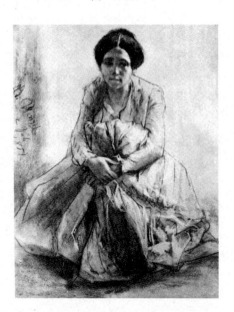

图 2-28

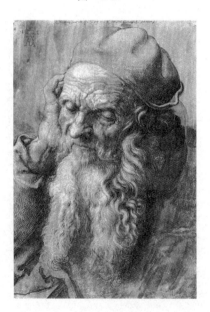

图 2-29

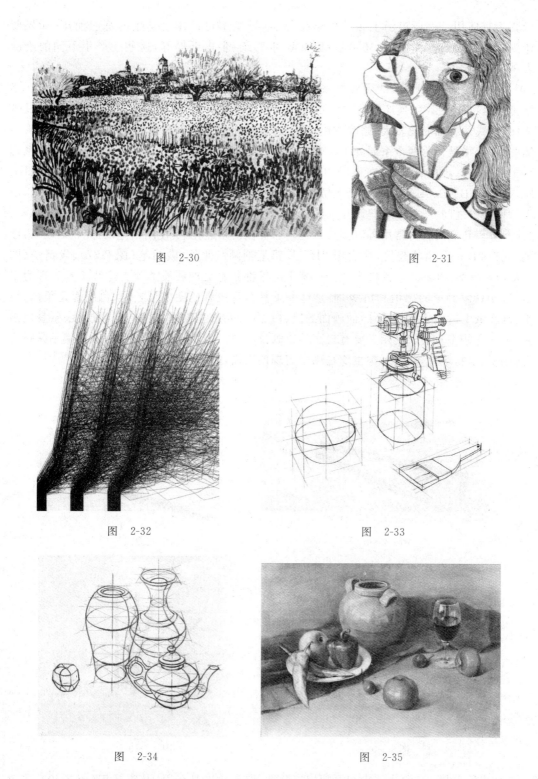

图 2-30

图 2-31

图 2-32

图 2-33

图 2-34

图 2-35

2.1.4 素描的使用工具

纸张的选择：一般以亚光、厚实、具有凹凸纹理的纸张为宜，太滑、太薄、纹理太粗的

纸张不宜使用。一般市场上售卖的素描纸、绘图纸都可以作为学生的练习使用,如果要作为专项练习或创作使用,还可选择卡纸、水彩纸、牛皮纸等等,这些会产生不同的绘画表现效果。

笔的选择:一般可分为硬质类和软质类两种,硬质类材料较多,最常用的就是铅笔。铅笔可分为:木制铅笔、换芯铅笔、全铅铅笔等等,我们通常使用木制铅笔较多(图2-36),其价格便宜,线条粗细变化较大,修改方便,适于初学者使用。在每只木制铅笔的一端都标有铅笔的型号,型号分为两个系列:H系列和B系列,H系列铅笔色度较浅,质感较硬;B系列铅笔色度较深,质感较软。在市场中常见的型号分类如下:6H、5H、4H、3H、2H、H、HB、B、2B、3B、4B、5B、6B、7B、8B。以上型号从左至右,按照由浅至深、由硬到软的顺序排列。由于每一型号之间差异较小,建议在选购铅笔的时候,可以每隔一号购买几只,不必逐一购买,其中H—4B之间较为常用可以多买一些。通常在绘画过程中,使用铅笔以"先软后硬"为原则,先以2B—4B铅笔起稿,最后用2H—B铅笔刻画。此外,碳铅笔(图2-37)、炭精条(图2-38)、木炭条(图2-39)、色粉笔、钢笔、签字笔等都是常见的硬质类笔。这些工具表现力丰富,适于抒发画家的感情和情绪,但是这些工具自身没有色度型号差异,色度都是很黑、很重,画在纸上的痕迹不易清除,而画面的黑、白、灰关系都是靠画家手的轻、重、缓、急表现出来,因此这些工具要求使用者要有较高的绘画技巧,初学者尽量减少使用。软质类笔是指毛笔、刷子、水粉笔等等,这一类主要是用于表现性素描,初学者也很少使用。

图　2-36　　　　　　　　　　　　　　　图　2-37

图　2-38　　　　　　　　　　　　　　　图　2-39

橡皮的选择:分硬质橡皮和可塑橡皮两种,硬质橡皮可选用4B类橡皮(图2-40),质地较软,清除干净。不要选用质地较硬,附着铅粉后打滑的橡皮。可塑橡皮可随外力自由变形(图2-41),其质感与橡皮泥相似,它主要用来修改细节,减弱色度,但其清除效果不如硬质

橡皮干净。可塑橡皮使用一段时间之后其大小并不减少,但附着铅粉过多,其清除效果大大减弱,这时需要更换新的橡皮。初学者在开始学画时常常频繁使用橡皮,当线条刚刚画错,就马上用橡皮去擦,画面虽然干净,但绘画速度缓慢。因此正确的方法是先以原有错误的线条作为参照,在其上进行修改,当线条确定准确后,再把多余的部分擦掉。此外,橡皮不仅仅是用来修改错误,也可以作为一种塑造手段,可以产生特殊的效果。

刀具的选择:尽量不要使用转笔刀削铅笔,因为削出的铅笔笔尖过短。应选用刀刃较宽的美工刀将笔尖削长(见图 2-42),笔尖木质部分与铅质部分比例为 1:1 较为合适。

图 2-40 　　　　　　　　　　图 2-41 　　　　　　　　　　图 2-42

画板、画夹的选择:如果是在室内绘画尽量使用画板为宜,画夹便于携带,适用于在户外写生。画板的型号与纸张的大小一一对应,但比纸张略大一些,一般分为:1 开、2 开、4 开、8 开,通常初学者使用 4 开画板。画板要选用板材较厚、结实耐用的,否则反复使用图钉订纸后,板材容易破损。画板也可配备画板袋,便于携带。

其他画具的选择:画素描还可使用木质画架或是折叠画架,小画具有:图钉、胶带、纸笔、定画液、文具收纳盒等等,可根据绘画者的自身习惯选用。

2.2 形体与结构

素描最主要的研究方向就是事物的形状与体积,而物体表面的形体都是由事物内部的结构所制约,表面的形体表现的是内部结构的起伏与转折、穿插与连接,因此结构是素描的本质要素,下面讲述它们的含义和它们之间关系。

2.2.1 形与体的概念

形是指物体的内、外的轮廓边线所构成的物体形状;体是指物体上的不同大小、不同方向的面共同组合而成,并占有一定空间的实体。在实际生活中,除气体外,大部分物体的形与体两者关系是密不可分的,有形状就有体积;而在美术范畴内,有形的东西不一定有体积,可以仅仅是平面化的形状,只有加入了光线、透视等因素,强化了物体的面的塑造才能产生体积感。因此形的要素是:比例、线条和面积,有了这三种要素就能产生形状。体的要素是:块面、光线和透视,并且有与之相匹配的空间和虚实。

2.2.2 结构的概念

结构是指构造物体的内在框架和各个组成部分的连接、排列、组合规律。在自然界中,大部分有形的东西都具有各自的结构。在美术范畴内,结构一词主要是指能够影响事物外

在形状和动态的内在结构,而对于事物自身的功能结构或生理结构,只要是不影响外在形状都可以忽略掉。比如,要画一个人的头像,就要了解人类头部的骨骼肌肉结构,而不需要了解头骨内部的大脑构造,所以我们说的结构与表面形状有密切关联。结构是事物中最为稳定的因素,无论光影如何变幻,视角如何转移,事物的结构始终不变。同时,如果想表现光影或透视,首先就要从结构入手,在分析结构的基础上才能准确地表现这种关系。生活中的事物都比较复杂,表面都有丰富的细节,因此在观察外在形状时要运用分析、归纳、理解的方法,才能把握内在的结构。

2.3 比例

世界上的每个事物在形状上彼此都有差异,这些差异包含事物的大小、长短、高矮、胖瘦等等特征,当我们把握这些特征进行绘画之后,观众就会觉得很像。那么要想把握事物或事物各部分的特征,就要掌握它们的规律——比例。在美术范畴中,比例是指物体与物体之间,物体自身整体与局部,或局部与局部之间"量"的关系。

动物和植物的生长都有各自规律,每一种类生物的形状特征都是经过漫长岁月才最终形成,因此它们的形状特征是相对稳定的,人类在观察它们的同时也在不断总结经验,寻找规律,也由此形成了形状的比例关系。这样才有可能用有限的画面,反映出无限大的世界。当人们在一张小纸上画一只大象,只要比例正确,没有人会因为它的尺寸与真实的大象有差异而认为不像,但在同一张纸上画一只比大象还大的蚂蚁,就会让人觉得不真实。因为在人们的观念中蚂蚁比大象小很多,一旦将这种比例关系颠倒,人们就无法接受,不认可是现实中存在的现象,因此比例是人们对视觉经验的追求。

此外,人们在长期观察某一类事物中,总结出了比例规律,并且根据喜好,在规律中找到了美感,因此和谐的比例关系是人类重要的美学来源。在古希腊时代毕达哥拉斯最早研究比例关系,根据他的原理推断出的黄金比例就是比例的和谐美感(图 2-43)。人们在观察人类自身的形象时,也找到了和谐的比例关系,如人类面部的的比例关系——"三庭五眼"(图 2-44),是指发际线—鼻底—下巴为三庭,这三段之间每段的距离大约相等;耳根—外眼角—内眼角—内眼角—外眼角—耳根为五眼,它们之间距离大约相等。还有头部与身体的比例关系——"站七、坐五、蹲三半"(图 2-45),是指一个站着的成年人身高大约等于他七个头长,当他坐在椅子上时就等于五个头长,蹲着时几乎是三个半头长。这些规律都是人的生理规律,也是我们判断美丑的标准和审美习惯。最后,对于比例的审美是随着时代的变化而变化的,是随着审美对象的要求变化而变化的。例如,米开朗基罗的名作《大卫》全身像(图 2-46),大卫的身高就有 8 个头长。又如我们看到的漫画中的人物比例失调(图 2-47),这类艺术的要求就是夸大比例规律或违反比例规律,追求幽默或可爱的戏剧效果,以达到这类艺术独特的审美目的。而对我们初学素描者来说,应该严格遵守比例规律,认真分析比例关系,画出符合事物真实比例的效果。

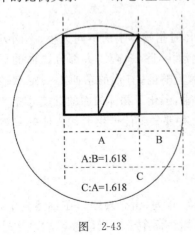

图 2-43

图 2-44

图 2-45

图 2-46

图 2-47

2.4 透视

　　绘画的载体,无论是画布、纸张或是墙壁,都是平面的物体,我们要在其上面画出具有体积感的事物形象和具有空间感的场景,就要创造出一种视觉错觉,让人们相信所看到的物体的真实性和感受到空间的纵深感。绘画中视觉错觉的秘密就是透视,透视是组织、排布画面物体的一种方法。透视分为移动散点透视、固定焦点透视两种,移动散点透视是最古老的透视方法,一直存在于中国传统绘画中,而固定焦点透视的研究起源于古希腊时期,直到文艺复兴时期焦点透视真正用于西方绘画。文艺复兴时期人们发明了一种透视工具(图 2-48),在观察者的前方放置透明的纸张或玻璃,观察者透过纸张或玻璃观察物体的形状并把物体的端点和线条记录在纸张上,这样物体的透视就能准确地呈现出来,这其实与我们相机的镜头原理相似。初学者也可以利用这一方法在窗户或玻璃上面进行试验,以便理解透视的来源与原理。

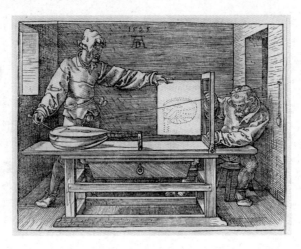

图 2-48

2.4.1 透视的三个构成因素

眼,眼睛是人类主要的感官之一,是人类认识事物并获得美感的重要器官。眼睛其实是接收光、刺激神经并转化为信息的生理系统。人的眼睛分为左右,由于双眼有距离上的差异,人们的左右眼看到的影像应该是不同的,但人们由于有焦距调节功能,可以自动调节焦点,让视点合二为一。这里有几个关键的名词需要初学者了解:第一,视点:观察者的眼睛所在的位置,如图 2-49 中的视点 A。第二,视线:视点与物体之间的连线,随着眼睛在各个物体之间扫动,会产生许多视线,如图 2-49 中的视线 AB,最终延长到物体 D 上。第三,视角:任意两条视线之间的角度,一般当头部不动时单眼视角最大视角范围水平方向是 150度,垂直方向是 140 度,双眼水平方向可达到 180 度,如图 2-49 中直线 F4A 与 F2A 之间的夹角就是视角 C。第四,视锥:是指视线的区域,水平方向和垂直方向的范围合在一起形成一个圆锥形,所有的视线加在一起称为视锥。如图(图 2-49)底面为 F1、F2、F3、F4 圆形的锥体。

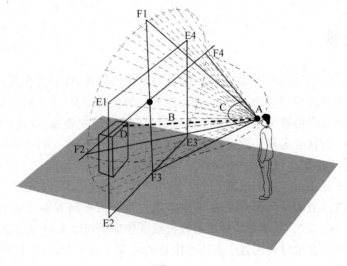

图 2-49

物体,如图 2-49 中的物体 D。人们观察的事物对象,世界上的万事万物纷繁复杂、千差万别,但大都能提炼和归纳出各种几何形状,在这些几何形状之中的结构线、轮廓线、以及它们之间形成的面,都和观察者的眼睛形成透视关系,因此物体的形状与位置是透视的重要因素。

画面,如图 2-49 中的画面 E1、E2、E3、E4。如果把画面(纸或画布)理解为玻璃,并且正对着所画事物的方向,人观察事物的头部姿态也是端正地与地面垂直,那么画面与地面的关系应该是垂直关系,这种角度可称为平视。所以我们在画面上描绘立方体时通常竖边应该是与纸边垂直,只有当视角过高或过低时立方体的竖边才会发生倾斜。确定画面与所画事物的角度关系非常重要,它关系到后面视平线、俯视、仰视的理解与建立。

2.4.2　透视的角度

角度大体分为——仰视、平视、俯视,这三种透视的角度是根据人的视平线确定的,当人头部端正垂直于地面,视线水平向前,在画面上与视线相垂直所引出的一条线即为视平线,如图 2-50 中的视平线 EF。如果视线与此线相交,观察者的角度为平视,如图 2-50 中的视线 AC。视线在视平线之下可称为俯视,如图 2-50 中的视线 AD。视线在视平线之上可称为仰视,如图 2-50 中的视线 AB。这三种视角变化很多,还可细分为半俯视、半仰视、全仰视、全俯视(图 2-51)。

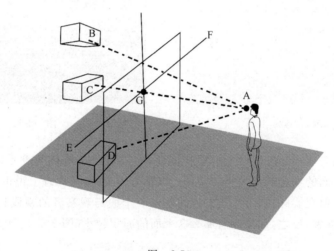

图　2-50

2.4.3　透视的原理

近大远小:在观察自然界物体时,能够感知物体与我们之间的距离,这是因为视觉经验告诉我们,相同或相似大小的物体,离我们越近,物体越大,离我们越远,物体就越小,离我们最远的地方就会与我们的视平线重合,变成一个点,最后直到在我们的眼前消失。因此把这种规律应用在绘画上,就会给观众带来视错觉,让人们觉得实际为平面的画面中也存在空间感。如玻璃杯的透视效果(图 2-52)和街道与树木的透视效果(图 2-53),都向远方交于一点。

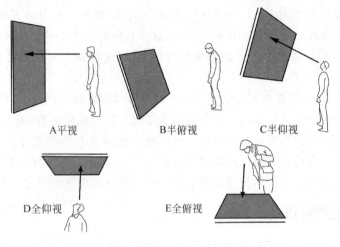

A平视　　　　　B半俯视　　　　　C半仰视

D全仰视　　　　　E全俯视

图　2-51

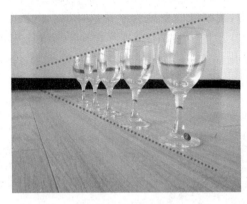

图　2-52

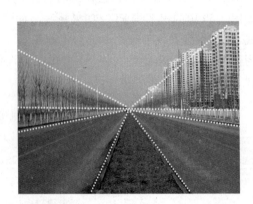

图　2-53

正向面大、侧向面小：在自然界观察物体时，会发现由于物体角度不同或观察角度不同，同一物体的不同的面会产生大小的差异。以正方体为例，从原理上说正方体的各个面应该是完全相等的，但在实际观察中，正方体的任何一个面与观察者的视线越接近于正向，那么这个面的面积越大，反之，如果侧向那么这个面的面积越小(图 2-54)。

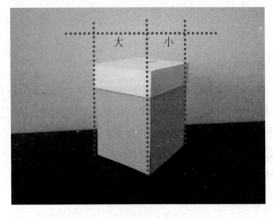

图　2-54

2.4.4 透视的类别

在了解透视图类别之前，先要了解一些透视名词：视心点、视心线、视垂线、灭点。第一，视心点：存在于视平线上，是人的视线与视平线垂直相交的交点，如图2-55中的视心点A。第二，视心线：是人的眼睛与视心点之间连接的视线，是与视平线垂直相交的线，如图2-55中的视心线AB。第三，视垂线：是与视平线垂直，垂直点与视心点重合，此线常用于研究倾斜透视，通常此线在画面上与视心线重合，但在实际空间中应各存在于两个维度，如图2-55中的视垂线CD。第四，灭点：无论物体大小，当物体最终被移动到人的视线尽头，都会变成一个点，而这个点就是灭点，又称消失点，如图2-56中的两个消失点A、B。虽然通常人们所看到的事物离视线较近，但它的上面所有与画面成角度的平行线，在无限延长后都会与视平线相交，并凝聚成一点。这种灭点的产生与近大远小的透视规律有着密切关系，在笔直的公路上，两旁的路灯和树木都能体现这种现象（图2-53）。

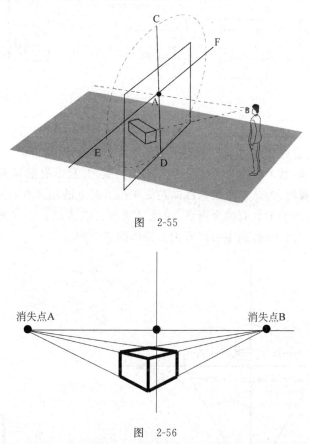

图 2-55

图 2-56

在透视图类别中，将透视可分为平行透视、成角透视和倾斜透视三种。具体如下：第一，平行透视。平行透视又称为一点透视（图2-57、图2-58）。例如，正面观察立方体时（需要注意，这里所说的正面观察是指目光向前，保证观察者的视线正好对向视心点，此时视线不一定都能够落在物体上。在现实生活中，要想看到平行透视的现象，往往需要观察者用余光观察物体），在立方体的六个面中只有正面和背面两个面仍然保持正方形形状并与画纸平

行,其余各个面都有透视变形。在立方体的各组平行线中,竖线仍然保持垂直于纸边,两个侧面的水平线全都变成倾斜线朝向视心点,若延长这些线将最终交于视心点。平行透视是指无论立方体在画面的哪个位置,所有的倾斜线都指向视心点,其延长线都将交于这一点,而不会存在其余灭点,因此又叫一点透视。在这种透视中,观察者至少可以看到立方体的一个面,最多可以看到立方体的三个面。

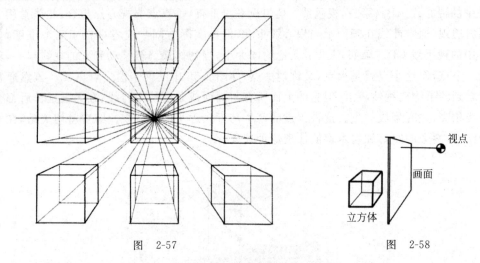

图　2-57　　　　　　　　　　　图　2-58

　　第二,成角透视。成角透视又称二点透视(图 2-59、图 2-60),立方体的六个面都不和画纸平行,都形成一定透视变形。成角透视是指无论立方体在画面的哪个位置,除了竖线仍然保持垂直于画面边缘,其余各组平行线全都变成倾斜线,并且所有的倾斜线分成两组,分别朝向视心点左右两侧的灭点,一组延长线向左交于视平线上的左灭点,一组延长线向右交于视平线上的右灭点,画面上共有两个灭点,因此又叫做二点透视。在这种透视中,观察者至少可以看到立方体的两个面,最多可以看到立方体的三个面。

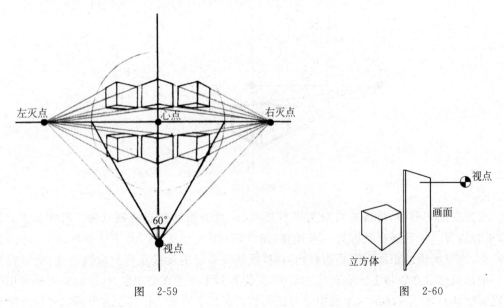

图　2-59　　　　　　　　　　　图　2-60

第三,倾斜透视。倾斜透视又称三点透视(图 2-61、图 2-62),观察者俯视或仰视观察立方体时,立方体的任何一面都倾斜于画面,除了左右的两个灭点以外,立方体的垂线也会产生一个新的灭点,因此又称为三点透视。倾斜透视实际是在成角透视基础上把立方体竖线由垂直改为倾斜,并增加纵向的灭点,使所有竖线的延长线都交于灭点。当观察者所看到的体积巨大的立方体在视平线以上或以下时,都会产生三点透视效果,如图 2-63 中楼宇的倾斜透视效果。在这种透视中,观察者至少可以看到立方体的两个面,最多可以看到立方体的三个面。此外,倾斜透视还表现在桥梁、屋顶、台阶等等事物上,它们的坡度都可以理解为倾斜透视,如图 2-64 所示的台阶坡度的倾斜透视。

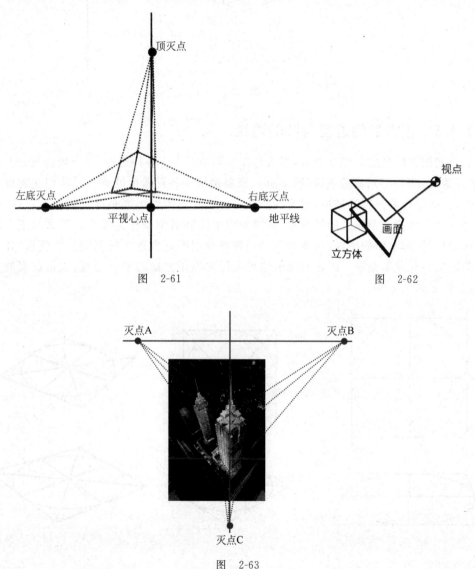

图 2-61

图 2-62

图 2-63

以上三种透视,在素描静物绘画中较为常用的是成角透视,其次是倾斜透视,因为我们所画的物体尺寸有限,我们所画的空间也局限在静物附近,因此成角透视是需要我们重点掌握的透视原理。

图 2-64

2.4.5 正方形的透视与圆的透视

如果把正方形当成一张方形纸,那么它在空间中能产生各种透视,会出现仰视、俯视、平视、平行透视(图 2-65)、成角透视(图 2-66)、倾斜透视等各种角度的变化。我们能理解正方形的变化,就能理解圆形的透视,因为我们在绘画中建立的圆形都是以正方形为基础,在其之上进行切角画圆。在画圆的过程中,需要画出中线和对角线作为参考。那么当正方形产生透视变形时,其上面的中线、对角线等辅助线就会根据近大远小的原则发生变形,并且附加的圆形也一起发生变形。因此对圆的透视可以参照正方形的平行透视、成角透视的方法来考虑(图 2-67)。

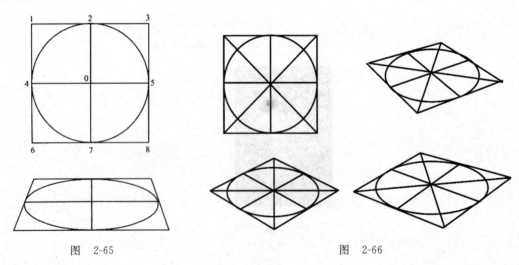

图 2-65 图 2-66

在画圆的方法上,可以采用 8 点画圆法(图 2-68)、12 点画圆法(图 2-69)、16 点画圆法(图 2-70),这些科学的方法可以有更多的辅助线作为参考,使所画圆形更为准确。其中 12 点法更适合初学者,比起只用中线和对角线徒手画圆,减少了难度,并且更容易理解透视的变化,如图 2-71 所示的 8、12、16 点圆的透视画法。

图 2-67

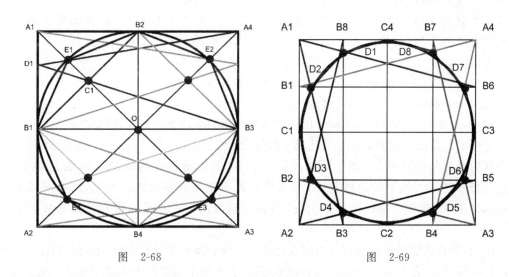

图 2-68

图 2-69

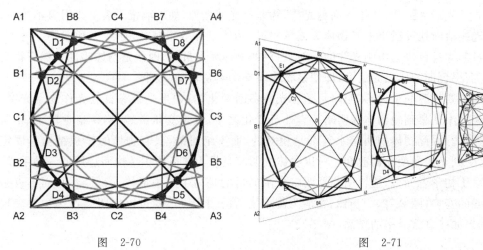

图 2-70

图 2-71

2.5　素描的明暗概念

在《创世记》第一章整章记载了上帝创造世界的过程：在第一日，上帝说，要有光，就有了光，地球上不再混沌黑暗，光和暗分开了。上帝首先创造了光，由此可见，从古至今人们对光线的依赖和重视。确实如此，人能够看到事物是因为光照射到物体上，而又由物体表面反射到人的视觉系统中，人们才能感知世界万物，如果没有光，人的视觉系统也就毫无意义了。因此，研究视觉艺术自然要了解光线的规律，学习素描更是要掌握光线对事物的影响。

2.5.1　明暗规律

当光线照在不透明的物体表面的时候会产生四种现象：

第一，绝大部分物体由于自身的面积与体积会产生受光部分和背光部分，受光部分又称为亮部，背光部分又称为暗部，同时，由于物体的遮挡还会产生投影，投影的形状与物体的形状相关联。此外，大部分物体由于自身的形状与结构原因，物体的各个面受光照射的角度各不相同，物体表面会产生深浅不同的明暗层次，通常可分为亮面、灰面、暗面三大层次。

第二，光源与物体的距离远近可以使物体出现深浅不同的明暗变化，光源离物体越近，物体亮部反光越强，物体越亮，反之物体越暗。

第三，光源与物体的角度不同可以使物体出现明暗面位置的变化，通常我们采用的光源是透过窗子的自然光或者安置在天花板上的灯光，光线的角度都是自上而下的照射，所以我们看到的亮部往往都是在物体的顶部或是侧上方，暗部都是在物体的下部或是侧下方。我们习惯于这样光线下的物体状态，但当我们改用烛光或是火光为主光源时，亮部则是在物体的下部，暗部则是在物体的上方，因此亮暗部的位置是可以随着光源角度的变化而变化。

第四，物体表面的质感和物体的固有色都会影响物体的深浅与明暗，不同的物体由各种不同材料构成，这些材料不仅是质量和触感不同，在光线下也会产生不同的效果。光滑的不透明物体反光最为强烈，物体表面越光滑，物体反光越强烈，如玻璃镜子表面光滑且不透明，可以把光线清晰地反射出来。物体表面越粗糙，物体反光效果越差，如沙土和粗陶。另外，物体自身的固有色也会影响光线的反射，白色的物体反光最强，即使是物体暗部仍然有很高的明度，而黑色的物体反光最弱，即使是物体亮部仍然是较暗、较重。

在这里要说明的是，物体明暗是随着光源不断变化的，如果是依靠自然光作为主光源，那么一天之中从早到晚物体的明暗一直处于变化之中，只是变化微妙，不易察觉罢了，正所谓流光掠影。因此物体的明暗永远都是相对的，而不绝对的，只有物体的体积结构是固定的，不会受到光线的变化而改变。所以物体的明暗是作为塑造体积结构而运用的一种手段，尤其是对于初学者而言，应该明确画明暗色调的目的是为了刻画形体、营造空间，而不仅是追求光线的变换(图 2-72)。当然，在成为画家之后的创作阶段就可以用明暗作为主要表现语言，画出如印象派风格的作品(图 2-73)。

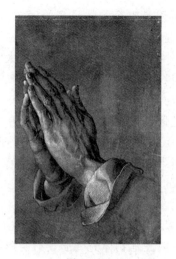

图 2-72 图 2-73

2.5.2 素描的"三大面、五大调子"的概念

三大面：首先以立方体为例（图 2-74），立方体在受到光源照射条件下，由于立方各个面
与光源角度不同、远近不同会产生不同的明暗效果。通常我们能看到的立方体的三个面，这
三个面的明暗相互对比可以分出亮、灰、暗三种明度效果，直接受光的部分称为亮面，光线只
能从侧面照射的部分称为灰面，光线照射不到的地方称为暗面。在立方体上这三大面划分
清晰，边界明确，在面与面交界的边线上色调突变，此边线就可称为明暗交界线。但并非所
有物体表面都是棱角分明，当物体结构圆滑，转折微妙自然时，三大面的区分就不明显了。
以球体为例（图 2-75），球体表面光滑，没有明显的块面，也没有突起的棱角，不能用生硬的
界线去区分亮、灰、暗面。但我们仔细观察时，我们仍可分出三大面，以顶侧光为例，球体的
上部受光较多为亮面，球体的中部受光较少为灰面，球体侧下部不受光为暗面。只是各部分
之间过渡自然，微妙，因此看不出明显的界线。

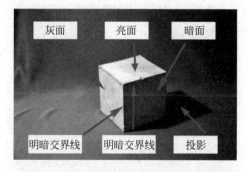

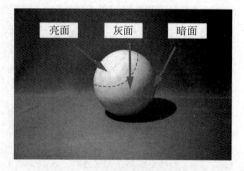

图 2-74 图 2-75

五大调子：调子一词是由音乐术语转借过来，在这里是指亮面、灰面、明暗交界线、暗
面、投影五大调子。以球体为例（图 2-76），我们在亮、灰、暗面中会发现色调还有很多微妙
的差别。

在亮部中，我们会找到一个最亮的区域称为高光，它是由于光源直射到它的表面，与光

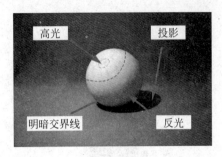

图 2-76

线成直角,所以是整个物体最亮的区域。这个物体表面的质感越光滑,那么高光就越亮。要注意的是这个区域很小,初学者往往在绘画中扩大它的范围,那就与亮面没有区别了,失去了高光的意义。

在灰部与暗部交界的地方有一条分界线称为明暗交界线,它区分物体的灰面与暗面。在立方体上,这条线确实是一条细线,而在球体上则是一条较宽的面,它要求与暗面和灰面都有过渡自然的衔接,尤其是与灰面的衔接更要自然,否则就丧失了球体的整体体积效果。

仔细观察暗面,会发现在暗面之中并不都是一片漆黑,其中靠近边缘的地方有一个区域较亮,称之为反光,这是由于物体暗部受到周围环境或其他物体光线的反射的影响,导致物体的局部产生微弱的亮度。反光的强弱与周围的环境颜色相关,如果周围是白色的环境,或四周的明度较亮,那么反光就会很亮,反之就会很微弱。另外,反光的强弱与周围物体的距离相关,如果其他物体与之距离较近,那么反光就会很亮,如果距离很远就不会产生反光的影响。在实际生活环境中,物体不会孤立地存在于空间当中,周围一定会有其他物体,那么反光就一定存在,甚至不止一种反光,在我们描绘的过程中就要从中选择,找到最主要的、最明显的反光。初学者要注意的是,反光大都存在于暗部,是暗部的一个局部,因此反光的亮度不能超过灰部,更不能超过亮部,否则反光就变成了高光,暗部就变成亮部。

投影的产生是物体自身的体积遮挡了光线的照射,使得物体之后的部分空间变暗。投影的形状与物体的形状相关,如果是球体,投影就近似圆形(图 2-77),如果是长方体,投影近似多边形(图 2-78)。投影的明暗与物体的距离相关,通常来说投影离物体最近的部分最暗,离物体较远的部分较亮,因此投影也是有明暗过渡的,而不是一片漆黑。投影的明暗与物体周围的环境相关,如果物体的投影投射在黑色的物体上,投影明度较深,如果物体的投影投射在白色的物体上,投影明度较浅,因此投影的明暗不取决于物体本身的明度。

图 2-77

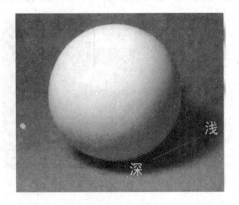

图 2-78

根据以上所有的因素我们可以把物体由亮到暗依次排序为:亮面—灰面—明暗交界线—暗面—反光—投影,其中亮面中还包括高光,暗面中还包括反光,因此是五大调子、七种因素。在这里我们所说的是只是某一个物体的明暗关系,用明暗可以描绘出物体真实体积、

形状、质感等，但如果是由多种物体共同组成的画面，那么明暗关系就要根据不同物体之间的区别和联系做整体处理，最终达到画面黑、白、灰协调统一的整体效果。正确理解三大面五大调子是研究视觉艺术的基础，无论是平面设计、室内设计或是摄影艺术都离不开这些原则，只有灵活运用这些理论才能达到视觉美的境界。

2.6　点线面的基本绘画方法

点、线、面是绘画的最基本的元素，它们组成了所有的图形图像。这里所说的点线面，不仅仅是说画面的构成元素，重点是说在素描画中它们的不同用途和绘画方法。

2.6.1　点

点在几何学中只有位置没有面积，在素描中的点也是一个方位概念，它决定了物体的位置和比例。一些初学者开始描画一个物体时，喜欢直接在纸张上画出轮廓线条，如果位置不对就反复涂改，这样做既费时费力，又损伤纸张。其实，素描的绘画步骤应该是先定点、后连线。首先，要定出物体在纸面上位置点，根据构图的需要是放在画面的中心或是放在其他位置。要定出物体的最高点、最低点、最左点、最右点，这样就可以确定物体的范围。其次，要定出物体的结构点，在这个过程中要确定物体自身的比例和结构，以及由于观察角度而产生的透视关系。当这些点在画面确定之后，物体的形状就大致有了参照，发现某个点有问题时，只需用橡皮轻擦此点即可，便于修正。在观察点与点的关系时，可以将画面想象成坐标图像，比较物体的这些点在 X 轴上的左、右区别，Y 轴上的高、低差异，这样在画素描时就不会仅凭感觉，而是有法可依、有的放矢。作为基础绘画训练阶段，更多的是需要理解与分析，定点的过程就是分析的过程，掌握这种分析方法才会事半而功倍。

2.6.2　线

素描中的线是一个运动概念，将两个点连接起来建立一条直线，它决定了物体的轮廓和结构面的边界。线可以独立造型，在结构素描中，仅仅用线就可以表现出物体的形状、结构，清晰地表现出事物的特征。线也具有独立的审美，在中国传统绘画的线描中，线条的粗细、长短、曲直、刚柔都能表现韵律美感；在西方抽象绘画中，垂直线代表庄严、肃穆，水平线代表平稳、永恒等内心的情感。

在线的绘画方法上，要注意线条是一遍遍"画"出来的，而不是一点点"描"出来的。我们在确定两个端点之后，用铅笔从一端一直画到另一端，中间尽量不要断开，如果初学者第一根线条没有画直，那么从端点再画一遍，仍然要画一根长直线，直到把两点连接并且画直为止，而不能用一段段的短线"描"成一根直线。因此初学者要做大量的线条练习，在一张素描纸上从上到下、从左到右的画出尽可能长的直线，锻炼手眼的配合与控制能力。这个训练项目看似简单，但初学者在开始学习时很难画出理想的直线，其实这里面也有一些技巧，在画较短的线条时，要保持手腕部分不动，用肘部带动手腕画出直线，在画很长的线条时，要保持手腕和肘部都不动，用肩部带动手腕和肘部画出直线。在这个过程中腕部要始终保持紧张和稳定，始终保持与铅笔的角度，否则画出的线条往往是弧线。另外，画板与作画者距离也要较远，如果画板过近，手臂与画板之间的空间太小，阻碍线条的延展。

在素描中的直线，一般要求两端细中间粗，两端虚中间实，在起笔时要"虚入"再收笔时要"虚出"。在素描画中的弧线一般都是由方形变成圆形，由直线变成弧线，因此我们所画的

弧线都由一条条短直线"切"出来的。用线条表现结构时，要注意线条之间的穿插关系。尤其是对于侧面的结构，我们只能看到很小的面，无法用更多的明暗表现结构，就需要用线条的穿插关系和压接关系说明结构的前后空间，如安格尔肖像中的衣纹表现（图 2-79）。

2.6.3 面

从理论上讲，面是由线条的移动而形成的，在素描中，面是由至少三条边线合围而成，并且由明暗调子组成的。面是构成体块的重要因素，不同的面有了明暗的区分，就产生了光影和体积，正如我们所说的"三大面、五大调子"。要想画出面的明暗关系就要涂调子，调子的绘画方法有很多，长线与短线、直线与弧线、45度交叉线与十字交叉线，甚至可以用炭精棒、木炭条、

图　2-79

炭精粉直接涂抹，这些不同的方法可能会使初学者困惑，其实调子的根本原则是贴合结构、体现光影，只要调子能准确地画在结构面上，并且符合亮、灰、暗的三大面光线关系，就可以灵活使用各种画法。对于初学者来说，画线条调子是最基本的训练手段，这种方法是以成组的平行线条表现明暗关系，当一排线条调子不能够达到暗度的时候，我们可以在上面交叉附加一层，直到准确地画出明暗关系为止。一层线条与另一层线条之间交叉的角度多为 15 度、30 度、45 度、60 度等为宜（图 2-80），这样的排列可以形成菱形的网格，初学者尽量避免画 90 度的十字交叉线条，大面积使用十字交叉线往往画出黑白不均的色调。选择线条的角度原则是要顺着物体结构的走势来刻画，这样可以增强物体的块面感。

画一组平行线条时也要注意一些技巧，画短线时手臂不动而用手腕的摆动，画长线时手腕不动而用肘部的摆动，这样能够控制线条的方向。画线条要虚入虚出，线条的两头尖而虚，中间粗而实（图 2-81），这种线条方便与下一排线条的衔接。另外，每排线条的间隙也要

图　2-80　　　　　　　　　　　　　　　　图　2-81

掌握好,尽量保持等距,线条间隙均匀,这样即使层层叠加线条,画面暗部也会让人感到"透气"。初学者切忌画出钉头鼠尾的线条(图2-82),入笔时过于用力,线条的端点形成一个节点,收笔时"甩出"的虚线过长或是改变方向。初学者画完一根线条后要及时抬笔,避免形成连笔,尽量控制线条方向,避免产生弧线(图2-82)。初学者画这种线条调子会有一定的难度,并且感到枯燥乏味,但这是全因素素描的基础,需要大量练习。

图 2-82

2.7 画素描的动作与姿态

画素描属于专业性绘画训练,与信手涂鸦不同,要求在姿态上有一定的规范,这种规范的目的并非是为了端庄优雅,而是让作画者能够养成良好的观察习惯和绘画习惯。

首先,站姿绘画时(图2-83)要把画板放在画架上,身体与画板有较远距离,约有铅笔笔尖到肘部的距离。当我们坐姿绘画时可以把画板放在膝部之上(图2-84),左手扶住画板,右手持笔绘画;或者使用画架(图2-85),将画板置于画架之上。在绘画过程中,要尽量保持画板与作画者的视线距离,不可离得太近,否则妨碍观察画面整体效果,画素描关键在于要准确地把握整体与局部的关系。

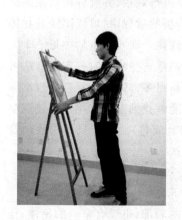
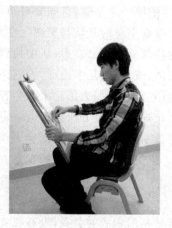
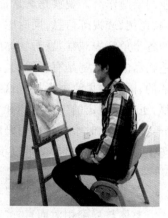

图 2-83 图 2-84 图 2-85

其次,绘画时手持铅笔的姿态可分为素描持笔法(图2-86)、写字持笔法(图2-87),只有在少数的细节局部,才会用平时写字持笔法进行精细刻画。初学者开始可能不适应素描持

笔法,但只有这样持笔才能画出很长的直线,运笔的过程才不会有任何阻碍。如果初学者持笔不稳,影响局部绘画,可以将小指伸直并支在画板上,起到稳定作用。

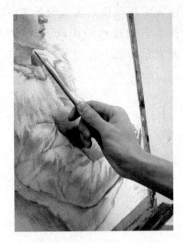 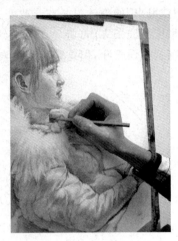

图 2-86　　　　　　　　　　　　　　图 2-87

2.8　素描的观察方法

观察是人类的天性,从出生开始,人就一直不停地观察周围的事物,从中获取所需要的信息。但同样的事物在每个人的眼中却多少都有些不同,其实物体还是那个物体,只是人在观察时思维方式和兴趣角度不同,因此所获得的信息就有了区别。对于研究视觉艺术的人来说,掌握正确的观察方法是通往艺术殿堂的捷径。许多初学者在学习绘画过程中进步较慢,总认为是自己的天分不够,或说没有灵感,其实大部分人的眼睛的生理结构都是一样的,没有太多的差异,唯一有差异的就是观察方法。如果用普通人的观察方法看待事物,那么所画出来的画自然就与普通人一样,如果用专业画家的观察方法去看待事物,那么才能画出专业的绘画作品。观察是画素描时的第一个步骤,首先要对事物进行观察,并且分析对象的结构、比例、透视等信息,同时感受事物本身的气质与美感。在分析的过程中,可以围绕着物体的各个角度去观察,看看物体的各部分有什么联系,从中找到规律。在实际生活中每一个人造物品的形状都是有规律的,或圆、或方、或是多边形,人们在制造这些物品时一定是有法可依的,因此如果绘画者把握这些制造规律,那么画起来就会容易得多。即使是复杂的自然事物,也有其固定的生理结构和生长规律,只要方法正确也一定能够找到形状规律。经过观察分析之后,此时绘画者面对画纸就不会是茫然无措,而会是胸有成竹,接下来只要用绘画技巧把这些规律画出来就可以了。以下介绍几种常用的观察方法。

2.8.1　整体观察法

整体与局部相对而言,二者是相辅相成的关系,没有孤立的局部,也没有单一的整体,任何一个整体都是由局部组成,任何一个局部都统一在整体之中。对于素描来说,整体和局部有多重层次关系,如果以画面中所有的物体和空间作为一个整体,其中的单一物体就是局部,如果以画面中某个物体作为整体,此物体上的某一个面就是局部,因此一幅画中,有无数

个整体与局部的关系。一幅好的绘画作品就是将这些局部与整体的关系正确地表达出来，如果我们没有这种整体意识，那么画面将是毫无秩序、混乱不堪。因此我们要在头脑中深深地建立整体观念，在刻画每一个局部时，都要充分考虑这一部分与整体的关系，把它看成对整体的完善和充实。

在这里要说明的是，整体观察不等于同时画出所有的物体，初学者往往了解了整体和局部的关系后不敢下笔，不知从何入手，其实这种顾虑是没有必要的，绘画的过程也是由一根根线条开始画起，然后一点点的完成物体的形状。只是在这期间要"顾此及彼"，手里的铅笔画着一个局部，而眼睛和头脑却时不时地观察和思考它与整体的关系。另外，在绘画方式上，要从大体入手，要"先大后小，先外后内"，这句话的意思是，在我们绘画的过程中，要由面积大的区域向面积小的区域逐步推进；同时，画一个物体要从最外面的轮廓入手，再由外轮廓向内部逐层确定内轮廓。初学者可以将"先大后小"这种方法理解成画地图，先划分出五大洲边界，再划分出各国家国界，最后划分出各省市界线；可以将"先外后内"这种方法理解成剥洋葱，由外到内，每一层都有它自己的形状。比如画一个茶壶要先画它的空间位置，再画它各部分的长、宽、高比例；先画壶体本身，再处理壶嘴、壶把，壶盖的局部形状；在画壶体的时候，先画外轮廓，再由外轮廓向内寻找结构线和体面转折关系。需要说明的是，对于这种观察方法的训练不是一朝一夕的事情，是长久和持续的训练，甚至一些成功的画家也仍然在研究和学习整体观察的方法。

2.8.2　概括观察法

现实中自然事物的形状都是复杂而多变的，即使我们人工制造出来的东西，在经过使用磨损和自然老化后，其形状也变得不规则，因此当我们描绘某一物体时，我们先要用概括观察的方法，把复杂的物象变成单纯的形体。概括是一种抽象的思维方式，是人类储存信息的一种必要手段，人在大脑中所记忆的事物，不会如同照片一般面面俱到，而是抓住事物的整体属性和个别特征。在这个过程中，抽象思维会省略很多人类认为不重要的信息，这样可以使人减少记忆负担。绘画也是同样，我们在开始起稿时一定要将不必要的细节忽略掉，把复杂的形体简化成简单的形体，概括成最接近于几何形体的形状，这样可以很容易把握物体的基本特征，提高描绘形体的准确度。后期随着一步步的深入刻画，我们逐渐丰富和完善物体的细节形状，还原事物的真实状态，但这一切的最终结果，都是以概括为起点的。当我们熟练地掌握这种方法后，我们会发现无论表面有多复杂的物体，我们都能画得出来。

2.8.3　比较观察法

比较观察其实质是整体观察的一部分，但这里仍然要强调这种观察方法，对于初学者来说，这种观察方法十分重要。在画纸上所画的物体，其形状很少能和原物体毫厘不差，其位置也不可能真实地还原三维空间，我们之所以能够觉得画得很像，是因为我们把物体自身的特征和与其他物体的空间关系把握住了。当然，把握这些特征和关系都是靠比较观察，比较物体端点的空间位置，比较物体线段的倾斜角度，比较物体与物体之间空间差异，比较物体之间的明暗关系等等，尤其是物体比例关系更离不开比较，毫不夸张地说画面上所有的点、线、面和黑、白、灰都是在比较中建立的。因此初学者的视线要像扫描仪一样，横纵方向扫视所有物体的形状，在 X、Y 轴上比较所有点的位置、线的角度；要像照相机一样，在曝光的一

刹那同时对比所有物体在光线下的色调关系，这样我们才能准确地再现真实的事物和场景。下面介绍一下比较观察的一些技巧。

首先，在比较位置和角度时可以采用测量棒测量的方法，用测量棒或铅笔，建议使用测量棒（长而直的细棍即可）测量，如果使用铅笔尽量不要使用有笔尖的一端测量，否则影响准确度。测量时，要将手臂伸直，将肘关节完全展开，最好用另一只手臂支撑在腋下，保持稳定状态（图 2-88）。测量手势如图（图 2-89、图 2-90），将测量棒与地面水平或垂直，测量点的位置和比例关系，如果移动测量点，务必保持手臂伸直，否则误差很大。

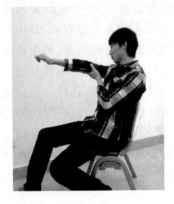

图　2-88　　　　　　　　图　2-89　　　　　　　　图　2-90

其次，在比较物体之间的明暗关系和画面的整体明暗关系时，要眯眼观察，缩小瞳孔的进光量，这样可以忽略物体的细节，忽略物体形状对视觉的影响，此时物体形状变得朦胧，但物体之间的明暗对比关系却更强了，便于我们观察它们之间的差异。

再次，在比较画面的整体关系时，可以采用远距离观察法，初学者通常练习素描时，用 4 开大小的纸张，在绘画的过程中虽然我们尽量使视线与画板保持距离，但从视线范围来说仍然很近，需要微微转头才能够看到画纸上的角落，所以影响我们对整体效果的判断力。因此要经常退后观察，让自己的视线只需停留在画面中央就可看到整体画面，这时可能看不到一些细节，但画面的比例、明暗、虚实、强弱等等整体关系却凸显出来了。一般在起稿阶段要经常远距离观察，到了深入刻画阶段可以减少观察频率，到了后期整理阶段又要长时间地远距离观察比较。通常画面尺幅越大就越需要远距离观察；画面尺幅越小，观察距离就可以相应缩短，次数也可减少。

2.8.4　审美观察法

画素描的目的除了再现事物之外，更重要的是要表现出事物的美感，这里所说的美感不仅是美丽，还有朴实、崇高、娇弱、雄伟等概念。当人们面对一些环境和事物时，总会有一些心理感受，有时这些感受会变得很强烈，甚至升华成感情，让人激动、振奋或是压抑、烦躁。因此，素描不仅是一种绘画手段，更是一种艺术，它需要赋予画面物体一种精神面貌，从事物的表象中反映事物的内涵，表达人们的情绪。那么，绘画者在观察事物的时候，就要带有寻找美感的目的，发现所画事物中的美感，并且激发自身内心的情感，通过素描绘画方式表达出来，最终让观众通过画面也能体会到绘画者所发现到的美感，经过这一番过程，素描画的真正意义就实现了。对于初学者来说，这样的要求似乎有些太高，但训练艺术审美是美术基

础教育中重要的任务,必须渗透在各个环节中,随着初学者审美观察能力的不断提高,人们会渐渐发现生活中有许多美好的事物是原来不曾发现过的,人们将会体会到美之所在。

2.9 几何形体的训练

几何形体在自然界中实际并不存在,它是从复杂的形体中概括和简化成简单的形体,这种形体可以作为各种事物的基础或雏形,并且依据这些形体可以推演出各种空间透视关系,同时也可以作为构成画面的骨骼和框架。我们可以总结几何形体的四个特性:第一,它是极端简化的形体。如立方体、圆球体、圆锥体等等,这些形体各有其独立的特征,已经简化到了极致,如果继续简化就不能完整或失去其特征,大部分的几何形体都能代表一类事物形状。第二,它可以组合变化成各种形状。如常见的啤酒酒瓶就由圆柱体和圆锥体组成。在实际生活中,几何形体组合之间的结构过渡自然而微妙,因此要细心观察和理解,把握它们之间衔接的起点和终点。第三,几何形体直观地体现了形体的透视关系。透视的复杂程度除了与观察角度有关,还和事物本体的复杂程度有关,事物结构越复杂,透视越复杂。而几何形体是可以简化事物的结构复杂程度,因此便于我们理解透视的来源和方法。第四,几何形体可以作为画面的结构构成。人们对某种形状会产生相同的视觉刺激和心理反应,这些规律经过分析与几何形体一一对应,就会成为画面组织的原则,并作为引起视觉美感的因素。

基于它有以上特性,初学者在学习素描的时期首先要练习几何形体,以此训练对于形体、结构、空间、光线的认识和理解。

2.9.1 正方体的绘画练习

1. 正方体的绘画方法

正方体是由大小相同的六个正方形平面,按直角关系组合构成,相对的两个面互相平行,相邻的三个面互相垂直,面与面交界处形成棱角。正如前面所讲的透视原理,正方体可以有多种角度透视,我们以成角透视的角度来进行练习(图2-91)。

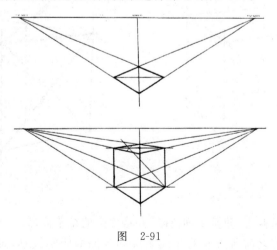

图 2-91

2. 绘画步骤

观察：正方体的结构较为简单，但作为初学者要养成观察的习惯，不要上来就动笔，可以围绕着正方体左右观察，看它各个方向的结构与形状，尤其是理解结构之间的联系。观察光线来源的方向，确定各面的明暗级别。

起稿：首先确定正方体在画面的位置，在画纸的中上部定点，轻轻地画出正方体最上、最下、最左、最右的点，这样我们所画的正方体就有了基本范围。其次，在俯视的角度下，可以看到完整的顶面，先确定顶面各顶点，然后连线，线条要轻松，可以略微超出顶点的限度（图2-92），检查线条透视方向是否能够在远处交于灭点。再次，从四个顶点向下做出垂线（图2-93），并在垂线上找出底面四个端点并连线（图2-94），检查与同向线条的透视角度是否能在远方交于灭点。最后，连接各面的对角线，找出中心点，并用直线连接两个对应面的中心点（图2-95）。当所有的中心线都连接后，可以检查这三条中心线是否能交于中心点，以此验证正方体画的是否正确。这种起稿的画法与结构素描相似，需要主观推断出背面看不到的点、线、面，用这种方法来验证形体的准确程度。

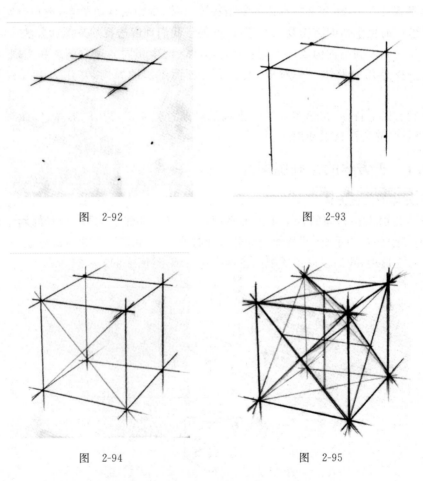

图 2-92　　　　　　　　　　图 2-93

图 2-94　　　　　　　　　　图 2-95

修改定形：将线条修直，使其明确清晰，并将多余的线条擦掉。

画色调明暗：根据之前所观察的光线来源和各面的明暗级别，画出三大面、五大调子（图2-96）。首先，从暗面的明暗交界线入手画调子，需注意立方体的明暗交界线是两条。

其次,画出投影和背景空间。在画投影时,要注意靠近物体的部分明度最暗,至远方背景逐渐变亮,投影前面的边界线清晰,至远方边界线模糊(图2-97)。在画背景空间色调时,要注意平面与立面的界限,并且由于明度对比的关系,通常正方体亮部的背景空间明度较暗,暗部的背景空间明度较亮(图2-97),在视觉效果上,这样做会使物体亮部变得更亮,物体暗部变得深而"透气"。最后,画出其余的亮面和灰面。如果我们仔细观察,会发现亮、灰、暗这三大面都不是一个单纯、统一的明度,受到环境反光的影响,都有由亮至暗的渐变过渡(图2-97)。在暗面里,是由两条明暗交界线向投影方向逐渐变亮;在灰面里,是从灰面与亮面交界线开始,向斜下方逐渐变亮;在亮面里,是由与灰面和暗面交界的地方开始,向背景方向逐渐变暗,有了这些变化调子就显得层次丰富,物体的空间感更加真实。

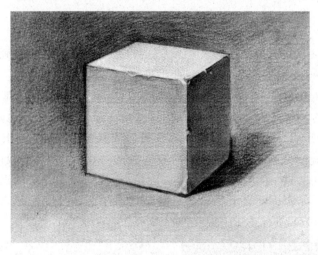

图　2-96

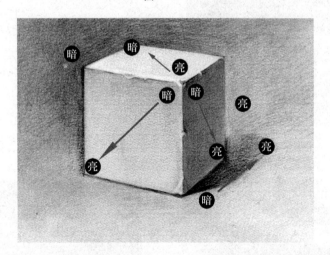

图　2-97

从以上这些方法中可以看出色调的本质,用白纸和黑笔去模拟光线的效果,最亮的地方其实就是白纸本色,不可能超越这个亮度极限,我们所做的是把其余的地方画出不同级别的灰和黑,用这些暗色与白纸本色对比,使白纸本色显得更亮。另外,在实际绘画中常常在几何体的亮部也画上一些调子,此时的亮部实际已经不是白色而是灰色,但通过加重四周空间

的暗度,用空间的暗来对比几何体的亮,在我们的视觉中仍然能感到几何体是白色的。因此,色调的本质就是靠对比关系建立视觉错觉,没有对比就没有色调。

深入细节、整理画面:几何体本身是规则的完整的,但作为石膏几何体经过使用后自然会有一些磨损之处,这些成为此物体的独有特征,对于一些石膏体的细节刻画,可以适当地再现这些特征,增加画面的丰富性,如图 2-97 中标示的 A 区和 B 区都是细节刻画。在明暗调子画完之后,要将物体的边线融入到较暗的面中,在全因素素描的理论中是不存在绝对的线条,所有的线都是转折或消失的面,因此要把线结合到面中。此外,要检查画面的黑、白、灰关系,检查画面的虚实关系,检查物体的透视空间关系,在出现错误的地方,加以修改。在这个阶段,初学者要经常远距离观察画面,从整体角度检查出缺点,如果离画面过近,很难看出问题。

3. 举一反三

在此训练项目中,我们练习了正方体的透视和三大面五大调子的绘画方法,基本掌握立方体的形体、空间和明暗的绘画方法。以此类推,就可以画出长方体和八棱柱。画长方体时,要注意长宽高的比例关系(图 2-98、图 2-99、图 2-100)。八棱柱实际是长方体的变形(图2-101),在长方体的基础上切去四个边角,两端底面形成了八边形。因此在起稿阶段要从长方体开始作为基础形状(图 2-102),两端底面的每边依照透视方向划分出几乎相似的三段,然后进行连线(图 2-103、图 2-104)。检查所有线条的透视,在成角透视的情况下,可以把四角的边线画成两两平行。当两端八边形确定后,连接两端的各个端点(图 2-105),注意中间的八条边线向右延长可交于一点。它的结构素描的画法和全因素画法与正方体相似(图 2-106、图 2-107),在此不一一说明。

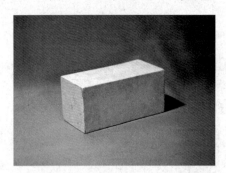

图　2-98

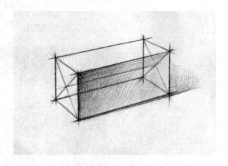

图　2-99

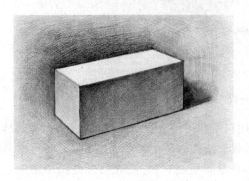

图　2-100

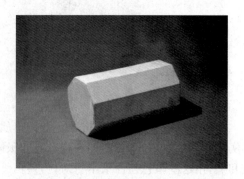

图　2-101

图　2-102

图　2-103

图　2-104

图　2-105

图　2-106

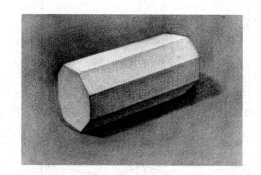

图　2-107

2.9.2　圆形与球体的练习

1．圆形与球体的绘画方法

圆形和球体在外轮廓上完全相同,但从本质上来说一个属于二维空间,一个属于三维空间,在初学者阶段可以把画球体的外轮廓等同于画圆形的外轮廓,按照画圆的方法来画。画圆的方法有很多种,通常最简单的是由方至圆,由对角线和十字线作为辅助线直接画圆(图2-108),这种画法要求绘画者有很好的经验和熟练的技巧,对于初学者难度太大。圆形是最为对称的形状,从任何角度去看都要求完美对

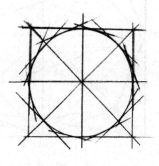

图　2-108

称,因此常常见到初学者修改了很多遍的圆形在正面看还觉得不错,但将画纸颠倒,就又发现不对称的地方,所以要多找到一些准确的辅助线和参考点来画圆形。

在此介绍两种比较实用的方法,一种是 8 点画圆形法:

步骤一,画一个正方形,画出中心十字线和对角线,方形内辅助线成米字型。用线段连接 B1B2,与对角线 A1A3 相交于点 C1。然后用线段连接 C1B3,并延长此线至正方形边线 A1A2 上,其交点为 D1。再用线段连接 D1A4,与对角线 A1A3 相交于点 E1。至此我们得到点 E1 就是所画圆形的切点,点 E1 到圆心 O 的距离与点 B1、B2、B3、B4 到圆心 O 的距离相等,所以线段 OE1 就是圆的半径(图 2-109)。

步骤二,以此类推,用这种方法在对角线上可得到 E2、E3、E4 这三个点,它们都是圆形的切点(图 2-110)。

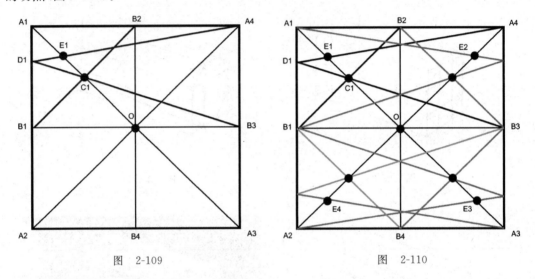

图　2-109　　　　　　　　　　　　　　图　2-110

步骤三,用线段连接四边的中点和切点,用线段连接 B1E1、E1B2、B2E2、E2B3、B3E3、E3B4、B4E4、E4B1,得到一个等边的八边形(图 2-111)。

步骤四,以八边形为基础,在这八条边线之外画出相等的弧度,组成圆形(图 2-112)。

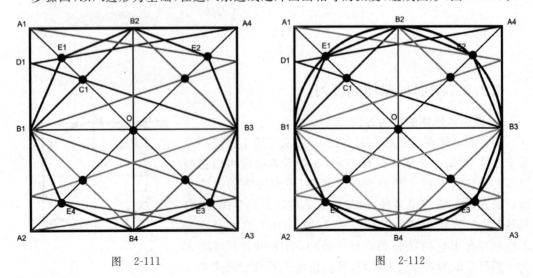

图　2-111　　　　　　　　　　　　　　图　2-112

这种画法虽然比徒手取点画圆要准确些,但端点较少,仍然不能满足需要,因此我们可以采用第二种方法——12点画圆法:

步骤一,画正方形,并画出十字线,把四边各分成四等分,在 A1A2 线上建立 B1、B2 二点,A2A3 线上建立 B3、B4 两点,在 A3A4 线上建立 B5、B6 两点,在 A4A1 线上建立 B7、B8 两点。在建立点之后,用水平或垂直线条连接这些点,成为 B1B6、B2B5、B8B3、B7B4 四条线段(图 2-113)。

步骤二,从四个顶点出发,各引出两条线,从 A1 点引出 A1B3、A1B6 两条线段,从 A2 点引出 A2B8、A2B5 两条线段,从 A3 点引出 A3B7、A3B2 两条线段,从 A4 点引出 A4B1、A4B4 两条线段(图 2-114)。

图 2-113　　　　　　　　　　　　　图 2-114

步骤三,这些线段与原有的线段相交,A1B3 与 B1B6 交于 D2 点,A1B6 与 B8B3 交于 D1 点,A2B8 与 B2B5 交于 D3 点,A2B5 与 B8B3 交于 D4 点,A3B2 与 B7B4 交于 D5 点,A3B7 与 B2B5 交于 D6 点,A4B4 与 B1B6 交于 D7 点,A4B1 与 B7B4 交于 D8 点,这样就建立了 D1、D2、D3、D4、D5、D6、D7、D8 这些点(图 2-115)。

步骤四,用线段连接它们,成为 D1D2、D2C1、C1D3、D3D4、D4C2、C2D5、D5D6、D6C3、C3D7、D7D8、D8C4、C4D1 线段,此时在正方形的范围内就建立了一个正十二边形(图 2-116),这些端点到中心点的距离都相等。

图 2-115　　　　　　　　　　　　　图 2-116

步骤五，以中心点为圆心，以十二边形为基础修改成圆形（图 2-117）。

这两种方法都是具有一定科学性，相比之下 12 点画圆法更适合手绘，因此作为初学者按照这种方法可以更为准确地找到参考点，而不会是仅凭感觉，盲目用功，尤其是画透视圆形的时候，这种方法提高了准确度，效果明显。此外我们可以将 8 点画圆法和 12 点画圆法依照正方形套合在一起，综合使用，成为 16 点画圆法，参考点更多，更有利于画出圆形的对称形状（图 2-118）。

图 2-117　　　　　　　　　　　图 2-118

以上所画的是圆形，虽然可以把它当成球体，但真正的球体是在三维空间中建立起来的，因此我们首先要参考正方体来画球体，在空间中正方体是有长、宽、高的三个维度，因此我们在正方体的中心也要建立三个维度的圆形。正方形有平行透视和成角透视，在其内部的球体也随之有平行透视和成角透视（图 2-119、2-120），但球体是特殊的几何形体，无论透视怎么变化其外轮廓恒定不变，永远都是正圆形。这种方法在表面看来与二维圆形无差异，但其内部已经建立了三个维度的结构，当我们对此球体切分的时候，内部结构的作用就体现出来了。例如，画出二分之一球体（图 2-121）、四分之三球体（图 2-122）、八分之七球体的形状（图 2-123），如果不做三维空间的结构分析，仅凭二维空间想象，则很难画出准确的图形。所以球体三维空间的结构分析不是多此一举，而是初学者必须理解和掌握的方法之一。

图 2-119　　　　　　　　　　　图 2-120

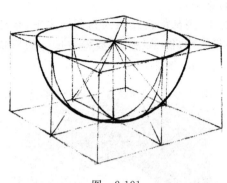

图 2-121

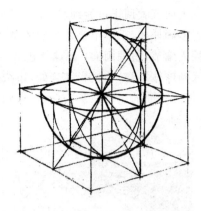

图 2-122

2. 球体的绘画步骤

观察：观察球体的各个角度与光线来源的关系（图 2-124）。

起稿：按照以上所讲的 8 点画圆法、12 点画圆法、16 点画圆法，选择其中之一进行描绘。在顺序上，要由方至圆，由直线变曲线，尽量多画切线，多分切角，这样才能将球体画得规则。最后，画出空间平立面分界线，画出投影的轮廓。

修改定形：将线条修直，使其明确清晰，并将多余的线条擦掉。

画色调明暗：根据之前所观察的光线来源和各面的明暗级别，画出三大面五大调子（图 2-125）。先

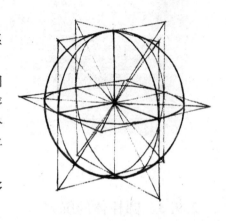

图 2-123

从暗面的明暗交界线入手画调子，需注意球体的明暗交界线是一条弧线。这条明暗交界线的弧度和方向要根据光源角度和观察角度来确定，通常情况下位于球体的侧方中下部。球

图 2-124

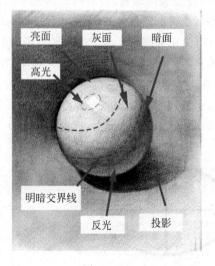

亮面　灰面　暗面
高光
明暗交界线
反光　投影

图 2-125

体的三大面五大调了过渡细腻、变化微妙,是初学者学习画调子的最佳训练方式,因此建议初学者多画球体,千万不要认为球体单调乏味而忽视它。

深入细节、整理画面:把球体边线结合到面中,亮部的边线融入到背景之中,暗部的边线融入到球体本身,与投影结合处,边线融入到投影中(图 2-126)。要检查球体的形状对称程度,检查画面的黑、白、灰关系,检查画面的虚实关系(图 2-127)。

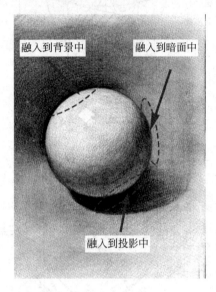

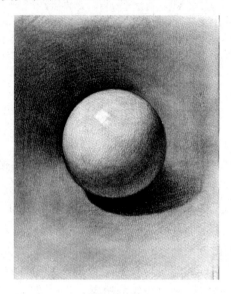

图 2-126 图 2-127

2.9.3 圆柱体的练习

1. 圆柱体的绘画方法

当我们用分析方法看待圆柱体,会发现圆柱体是以长方体作为基本形状,进行加工而成的,因此圆柱体的透视原理与长方体相同。圆柱体有两种常见的透视角度,一种是平行透视,另一种是成角透视,在不同的透视中圆柱体横截面形状有一定的差异。

平行透视的圆柱体:在没有学过透视知识的人们的思维中,通常认为正圆形发生透视后,应该变形为正椭圆——椭圆的水平直径和垂直直径交于二分之一圆的中心点(图 2-128)。但我们所描绘的椭圆形是以正方形为基础,在平行透视中椭圆的形状会发生近大远小的改变。首先,在正方形的平行透视中,远处的边线短,近处的边线长,近大而远小,左右两条边线延长将交于心点(图 2-129)。其次,正方形左右两条边线的中点原本应该在二分之一处,现在由于透视变形,近大而远小,近处的一半大于二分之一,远处的一半小于二分之一,正方形中间的十字线也随之发生变化。椭圆弧线的弯曲度也有不同,远处的弧线弧度小,近处的弧线弧度大。最后,在仰视和俯视不同的角度中,观察角度(视线与视心线夹角)越大,所见圆形面积越大,越趋向于正圆形;观察角度越小其所见面积越小,越趋向于椭圆形,直至与视心线平齐变成一条线。因此在我们俯视观察圆柱体时

图 2-128

（图 2-130），顶面和底面相比，顶面面积小，边线椭圆弧度小，接近于直线；底面面积大，边线弧度大，接近于正圆。这里还需要说明的是，在初学阶段，如果圆柱体直立于地面，我们可以按照把正方形透视变形为梯形（与画面平行）取椭圆形，或者是把正方形透视变形为菱形（与画面为 45 度角）取椭圆形（图 2-130）。本法适合初学者。

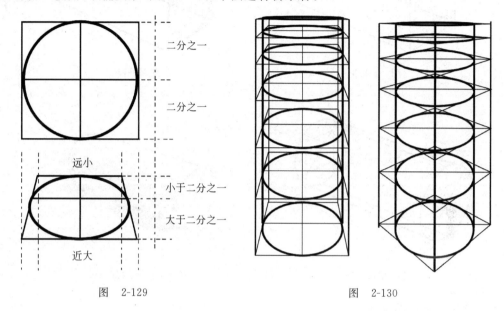

图　2-129　　　　　　　　　　　　图　2-130

　　成角透视的圆柱体：当圆柱体放倒在桌面或地面时，它的顶面和底面的圆形与地面相垂直，此时圆柱体的圆形切面都不再适用平行透视，而应该使用成角透视。在这种状态下圆柱的透视可以根据长方体的透视来理解，首先，我们画出一个长方体，此长方体属于成角透视，各组平行线分别交于左方和右方两个灭点（图 2-131）。其次，在长方体的两个正方形的底面上画出圆形，绘画方法可以采用 8 点画圆法、12 点画圆法、16 点画圆法，由于面积小辅助线不宜过多，采用 12 点画圆法即可，具体方法在此不再重复（图 2-132、图 2-133、图 2-134）。需要注意的是，由于成角透视中的近大远小原则，因此依附在其上面的圆形，就发生了特殊的透视变形，椭圆形最长的直径并不在正方形的中心十字线上，而是与正方形最长的对角线相一致，如图线段 A1B1、线段 A2B2，因此导致椭圆形有倾斜感，倾斜于透视线灭点的方向。并且这种倾斜角度随着透视角度变大而变大，随着底面正方形的灭点方向的改变而改变。最后，连接顶面椭圆和底面椭圆的最高点和最低点，注意这两点也不在正方形的中心十字线上（图 2-135、图 2-136）。

图　2-131

图　2-132

图 2-133　　　　　　　　　　　　图 2-134

图 2-135　　　　　　　　　　　　图 2-136

2. 圆柱体的绘画步骤

观察：观察圆柱体是直立或是放倒，观察光线来源和明暗关系。

起稿：按照以上所讲的，先画出长方体，再用 12 点画圆法画出椭圆顶面和底面。如果是放倒的圆柱体，注意切面的椭圆透视倾斜方向。要由方至圆，由直线变曲线，尽量多画切线，多分切角，这样才能将椭圆形画得规则。最后，画出空间平立面分界线，画出投影的轮廓。

修改定形：将线条修直，使其明确清晰，并将多余的线条擦掉。

画色调明暗：根据之前所观察的光线来源和各面的明暗级别，画出三大面五大调子。首先从暗面的明暗交界线入手画调子，需注意柱体本身是圆形，线条要围绕弧线排列，色调过渡自然微妙（图 2-137）。

深入细节、整理画面：把圆柱体边线结合到面中，检查画面的黑、白、灰关系，检查画面的虚实关系。

图 2-137

3. 举一反三

在此训练项目中，我们练习了圆柱体的截面两种透视的不同绘画方法，基本掌握了由长方体作为基本形状转化成圆柱体，由正方形转化成椭圆形的绘画方法。这种转化方法是理解素描结构与透视的一种有力武器，如果初学者理解这种思维方式，并能够熟练掌握这种方法，那就会触类旁通，突飞猛进。按照长方体转化成圆柱体方法，我们可以练习圆锥体的画法。首先，按照平行透视的原理，根据圆锥的

宽与高的比例画出长方体,并画出各面的对角线作为检验(图2-138)。其次,在长方体的底面画出透视椭圆,其方法与画圆柱体底面相同,采用12点画圆法(图2-139)。最后,从底面圆心点引出垂直线连接顶面中心点,在顶面中心点引出直线连接底面椭圆的左右最外缘,圆锥体形状完成(图2-140、图2-141)。圆锥体的明暗画法与圆柱相同,在此不一一赘述(图2-142、图2-143)。

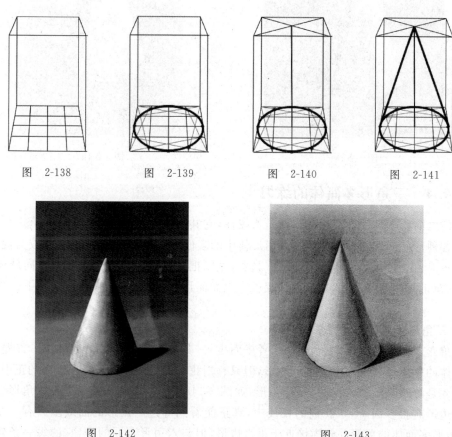

图 2-138 图 2-139 图 2-140 图 2-141

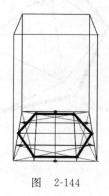

图 2-142

图 2-143

 按照这种方法我们还可以练习等边六棱锥体,六棱锥体的前一个步骤与圆锥体相似,都要建立长方体,但在画底面时必须用12点画圆法,然后连接其中的六个点(每隔一点,连接两点)(图2-144),最后将底面六个端点和顶面中心点连接,就完成了六棱锥的形状(图2-145)。六棱锥的明暗画法与八棱柱相似(图2-146、图2-147)。

图 2-144 图 2-145

图　2-146　　　　　　　　　　图　2-147

2.9.4　三角形多面体的练习

我们之前所学的面数最多的形体是八棱柱,它共有十个面,而多面体是由十几个、或是几十个各种形状的面组合而成。在几何形体中的多面体一般都是正多面体,都较为规则,是由正三角形、正五边形、正六边形组成。其实,可以把这些形状看成是由正方体向球体演变的过程,在正方体的基础上,把表面切成很多小面而形成多面体,如果继续切割下去将变成球体。

1. 三角形多面体绘画方法

三角形多面体看起来复杂,让初学者望而生畏,其实它们都有各自的规律。首先,三角形多面体的基本形状是一个等边三角形,但只有当我们的视线能够落在一个面的正中心时,这个面才是等边三角形,否则只是三角形,如图 2-148 所示的面 ABC 是等边三角形。因此虽然多边形有很多面,但在我们的视线中,真正能看到等边三角形的面最多只有一个。其次,三角形多面体的剪影外轮廓接近于正六边形,但与六边形不同的是,它的每一条轮廓边线实际都不在同一个平面上。内轮廓结构也是如此,靠近中心的每两个面的边线两两相对,接近于平行角度,如边线 AH 与 BC 看似平行,但在实际空间中这两条线完全不在同一平面上。当然,在绘画过程中,可以暂时忽略空间关系,依照剪影形状,作为起稿定点的参考。

2. 三角形多面体的绘画步骤

观察:观察三角形多面体的各个角度,分析我们所能看到有多少个面以及面的朝向,观察光线来源和明暗关系。

起稿:按照以上所讲,先画出近似六边形外轮廓,再把内部结构轮廓看成相互重合的五边形。如图(图 2-149)所示,可以把 HABFG(图右上方)、LDBCH(图左上方)、ADEFC(图右下方)看成相互

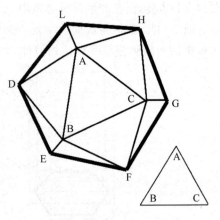

图　2-148

重合的五边形。以其中的五边形 HABFG 为例,在这个五边形之中用线段连接点 AG,此时 AG 应该平行于 BF;用线段连接点 BH,此线应该平行于 FG;用线段连接点 HF,此线应该平行于 AB;用线段连接点 BG,此线应该平行于 AH,如果这些对应的线段都能相互平行,那么多边形的形状就一定是准确的,否则就是某一个地方出现了错误。以此类推,用这种方法去校验其他的两个五边形,如果都能平行,这个多边形的形状就是准确无误的。这样做可以由大到小整体地把握各顶点的位置,避免孤立地看待每一个点,减少失误率。最后,画出空间平、立面分界线,画出投影的轮廓(图 2-150)。

图 2-149

修改定形:将线条修直,使其明确清晰,并将多余的线条擦掉。

画色调明暗:根据之前所观察的光线来源和各面的明暗级别(图 2-151),画出三大面五大调子。三角形多面体的明暗较为复杂,由于面与相邻面之间的角度变化不大,有一些面的

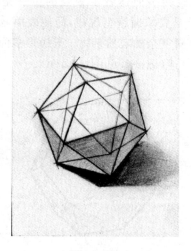

图 2-150

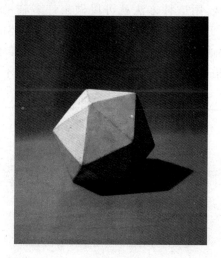

图 2-151

明度较为接近,但只要整体观察、细心区分,还是能比较出来的。初学者可以在心里先给各个面排一下明暗顺序,依照顺序进行刻画。我们可以先把三角形多面体当成球体,从暗面的明暗交界线入手画调子,依次画灰部和亮部(图 2-152、图 2-153)。由于面较多,需注意两个面之间衔接处的调子排列顺序和运笔方向。

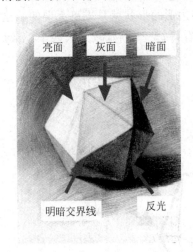

图　2-152　　　　　　　　　　　　　　　图　2-153

深入细节、整理画面:把各面边线结合到面中,减弱边线的清晰度,面与面的区分要靠不同的色调来区分,最后检查画面的黑、白、灰关系,检查画面的虚实关系。

3. 举一反三

在此训练项目中,我们练习三角形多面体的绘画方法,了解了正多面体的构造和规律。按照这种方法,我们可以练习正五边形多面体的绘画方法,正五边形多面体比三角形多面体更加规则(图 2-154),介于球体和正方体之间。正五边形多面体的外轮廓一般为十条边,也是两两相对,彼此平行。画内部轮廓时,与三角形多面体画法相同,正五边形很难直接找到明显的平行线,但要把正五边形的任何相对两点连线,这条线一定平行于这个五边形其中的一条边线,用这种方法就可以做出许多辅助线来检验多面体各个顶点的位置是否正确(图 2-155)。由此可知,我们画素描几何形体的目的是要掌握造型规律,即使表面看不到规律,也要通过分析和联系发现规律,只有这样才能应对复杂的自然事物。五边形多面体与全因素素描的画法与三角形多面体相同,在此不一一赘述(图 2-156、图 2-157)。

图　2-154　　　　　　　　　　　　　　　图　2-155

图 2-156　　　　　　　　　　　　　　　图 2-157

2.9.5　十字穿插体的练习

穿插体是较为复杂的几何形体,其实质就是两种或两种以上的几何形体穿插连接,两种形体各自并不复杂,但插接的方式不同造成了连接部位形体结构变得复杂,插接的角度不同造成了几何体空间透视变得复杂,因此穿插体的练习是在几何形体中难度较大的训练,我们尽量要用分析和概括的方法来学习穿插体。

1. 十字穿插体绘画方法

十字穿插体其实质是两个形状相同的长方体穿插在一起,两者的穿插角度是45度角,从两个截面的对角线的方向插入,穿插位置彼此居中。如果仔细观察会发现这两者其中的四条长边,两两十字交叉,互为垂直,其交叉点仅有一点,无论如何放置,两个长方体都不分主次。我们画十字穿插体的方法有两种。

第一种方法是:通常首先定出十字穿插体上下左右的点,确定几何体的范围(图2-158),然后建立直立的长方体,按照正常的成角透视的立方体画法去完成这个长方体。其次再依据第一个长方体边线的中点,画出第二个倾斜的长方体(图2-159),这种方法是将两个物体先分别画出,然后组合在一起,虽然最后也能画出准确的形态(图2-160、图2-161),但这种方法缺乏整体联系。

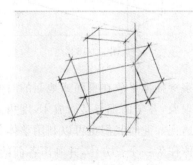

图 2-158　　　　　　　　　　　　　　　图 2-159

<center>图　2-160　　　　　　　　　　　　图　2-161</center>

　　第二种方法是：由于十字穿插体两部分相同,可以把这两个长方体作为一个整体一同来画。首先,画出一个长方体,这个长方体的高和长与十字穿插体的高相同,宽度等于十字穿插体截面的对角线(图 2-162),并依此画出各面的对角线和中线(图 2-163)。其次,在长方体侧面 A1A5A6A4 上做对角线,并取点 A7,在长方体侧面 A5A2A3A6 上做对角线,并取点 A8。然后以同样的方法,在长方体后面的 B1B5B6B4 上做对角线,并取点 B7；在后面的 B5B2B3B6 上做对角线,并取点 B8(图 2-164)。再次,用线段连接 A7、A5、A8、A6 这四个点,形成一个菱形；用线段连接 B7、B5、B8、B6 这四个点,也形成一个菱形(图 2-165)。依照同理,在顶面和底面各做出一个菱形,此时如图(图 2-165)所示,在长方体四个面上各有一个相对应的菱形。连接各菱形相对应顶点,得到线段 A5B5、A6B6、A7B7、A8B8,再画出线段 C1C2、C3C4、D1D2、D3D4,此时十字穿插体形状已经基本建立(图 2-166)。最后,寻找两个长方体连接的交接点,并根据结构彼此连接成线(图 2-167),至此完成十字穿插体轮廓形状。这种方法虽然复杂一些,但促进了我们对于穿插体的整体分析思维,并提高了描绘十字穿插体透视空间的准确度。

<center>图　2-162　　　　　　　　　　　　图　2-163</center>

　　当十字穿插体平放在桌面或地面的时候,会出现两个长方体的所有面都不与桌面平行或重合的现象,各个面都与桌面成 45 度角。这种现象增加了我们绘画的难度,让我们难以判断空间透视。此时我们也可以利用整体分析的方法简化它的难度,首先,我们仍然将这个十字穿插体作为一个长方体,并画出各面的对角线和中线。其次,在长方体各个侧面的中线上取点,画出菱形,并连接对应面的菱形,引出四边的边线。最后寻找两个长方体连接的交接点,连接成线,其方法同上(图 2-168、2-169)。

图　2-164

图　2-165

图　2-166

图　2-167

图　2-168

图　2-169

2. 十字穿插体的绘画步骤

观察：观察十字穿插体的各个角度，分析两个形体各自的基本形状，分析插接的方式和方向，观察光线来源和明暗关系。

起稿：按照以上所讲的，十字穿插体可以有多种画法，建议使用第二种整体画法，在一个长方体的基础上进行加工，这样可以锻炼我们的分析和概括能力。最后，画出空间平立面分界线，画出投影的轮廓。

修改定形：将线条修直，使其明确清晰，并将多余的线条擦掉。

画色调明暗：根据之前所观察的光线来源和各面的明暗级别，画出三大面五大调子。十字穿插体的明暗较为简单，基本与长方体相同，不再赘述（图 2-170）。

深入细节、整理画面：把各面边线结合到面中，最后检查画面的黑、白、灰关系，检查画面的虚实关系。

3. 举一反三

在此训练项目中，我们练习十字穿插体的绘画方法，了解穿插体的构造和规律。按照这种方法，我们可以练习四棱锥与长方体穿插体的绘画方法。首先分析这个穿插体的两个部分，在主次关系上，四棱锥体积略大一些，因此四棱锥为主而长方体为辅；在插接关系上，

图　2-170

四棱锥主动，而长方体被动；在插接方向上，两者互为 45 度，从两者截面对角线插入。这个穿插体与十字穿插体相比复杂一些，四棱锥底大而上小，因此两者交接的部分有宽有窄，较为复杂。画这个穿插体时，我们也可以使用整体的分析方法处理四棱锥和长方体穿插角度。

步骤一，我们先依照穿插体中长方体的空间角度建立一个有透视关系的正方体，找出这个正方体的各边的中线，做出各面的十字线（图 2-171）。

步骤二，在面 A1A2A3A4 上，以中线分割出的四个小面中，分别做出四组对角线，取它们的交点分别是 A5、A6、A7、A8 四点；以同样的方法在面 B1B2B3B4 上取对角线交点分别是 B5、B6、B7、B8 四点（图 2-172）。

步骤三，用线段连接 A5A6、A6A7、A7A8、A8A5 这四条线，四条线与中线相交，取点 D1、D2、D3、D4 四点。以同样方法连接 B5B6、B6B7、B7B8、B8B5 这四条线，取点 E1、E2、E3、E4 四点（图 2-173）。

图　2-171

步骤四，用线段连接 D1、D2、D3、D4 四点，画出四条线段 D1D2、D2D3、D3D4、D4D1，以同样方法画出四条线段 E1E2、E2E3、E3E4、E4E1。此时穿插体两端的菱形已经画出（图 2-174）。

步骤五，用线段连接 D1E1、D2E2、D3E3、D4E4（图 2-175）。

步骤六，用线段连接 C1C2、C2C3、C3C4、C4C1 四条线段。并将 C1、C2、C3、C4 这四点与顶点 F 相连（图 2-176）。

步骤七，找到长方体与四棱锥的交接点并连线，至此将四棱锥与长方体穿插体的结构与

图 2-172

图 2-173

图 2-174

图 2-175

轮廓画完(图 2-177)。这种方法画出的穿插体较为理性,便于找到各部分的透视关系和角度关系,失误率较低。

步骤八,画出穿插体的结构素描或全因素素描(图 2-178~图 2-180)。

按照这种方法以此类推,我们还可以画出圆锥体与圆柱体的穿插体,我们先分析这个穿插体的两个部分,在主次关系上,圆锥体体积略大一些,因此圆锥体为主,而圆柱体为辅;在插接关系上,圆柱体主动,而圆锥体被动;在插接方向上,因为两者截面都为圆形,无角度区分(图 2-181 和图 2-182)。这个穿插体的绘画方法与上面所述的四棱锥与长方体穿插体大体相同,在这里不一一赘述,只是在两者连接部位需多加分析,初学者需要理解两个曲面彼此交接的弧度方向。

图 2-176

图 2-177

图 2-178

图 2-179

图 2-180

图 2-181 图 2-182

2.9.6 几何形体组合练习

至此,我们基本完成了单个几何形体的绘画训练,相信初学者已经对绘画的概念和方法有所了解,也掌握了一些绘画的基本规律。但在现实生活中,我们很少看到只有一个孤立的事物,看到的常常都是各种事物的组合,丰富而精彩,因此我们要学习多种几何形体组合的绘画。与单个物体的绘画相比较,这种绘画更为复杂,难度更大,其原因有三点:第一是,比例关系更复杂,以之前我们所练习的长方体为例,只要知道这一个长方体的长宽高的比例即可,但现在画面上同时出现了正方体和长方体,我们就必须比较正方体和长方体之间的比例关系,哪一个高度更高、长度更长、宽度更宽,同时还要确定这些差距的具体关系,相差了0.5倍、1倍、2倍……因此需要测量更多的尺寸和分析更多的关系。第二是,空间关系更复杂,如果空间里只有一个孤立的物体,此时的空间关系极为简单,只有这个物体和观察者之间的空间关系,如果观察者距离远,此物体小;如果观察者距离近,此物体大,所谓近大远小。当有两个以上物体并且远近不同时,那么观察者就要判断哪一个距离较近,更大一些;哪一个较远,更小一些。此外,诸如各个物体的高低差距与透视面大小的差距关系、各个物体远近不同与物体虚实差距关系等等,这些空间关系也需要更多的测量和分析。第三是,明暗关系更复杂,我们在学习多面体时能够体会到,物体的面越多,角度就越多,明暗变化就越多,因此当画面增加了许多物体时,就需要更多地判断彼此的明暗差异,需要分析更多的关系。基于以上所述问题,就要求我们在练习几何形体组合时要熟练运用整体观察法和比较观察法,这两种方法在前文已经说明,不再重述,但对初学者来说,仍要再次强调这两种方法的重要性。在面对物体组合时,千万不要被某个单独的物体所吸引,而失去了对整个画面的把握。

1. 圆锥体、长方体和十字穿插体组合绘画方法

在此组合中共有三个形体,圆锥体、长方体和十字穿插体。我们以图(图 2-183)为例讲解一下这个组合的观察方法和起稿方法。

首先分析这个组合的空间关系,确定物体在画面构图中的范围(图 2-184)。在空间远近上,离我们最近的是长方体,其次是圆锥体,最远是十字穿插体。在空间高低上,最高点是

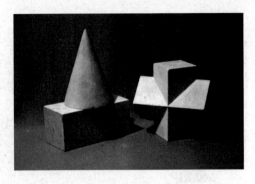

图 2-183

圆锥体的顶点 A1,最低点是长方体端点 B1。在空间左右上,最左点是长方体端点 B2,最右点是十字穿插体端点 C1。我们可以将这些点画在画面上,并用线条轻轻地连接这些点,形成一个四边形,将这个四边形放置在画面的中上部,并且这些点与画纸的边缘留出适度的距离。此时我们已经确立我们所画的物体范围大约在这个四边形之中。这里要说明的是,此时的这些点的位置并非完全准确,仅仅是作为参考,随着后期不断的深入刻画,这些点会不断地被修改,直到最终所有的形体完全确立。

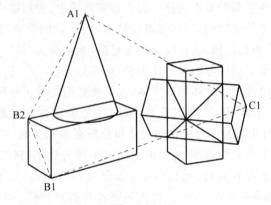

图 2-184

其次,分析各个物体的大小范围与比例关系。需要运用比较观察法,可以用测量棒测量它们之间的比例关系(图 2-185)。需要注意的是,此时测量的长度或宽度是我们所在视角中的物体状态,这些尺寸是具有透视变形的尺寸,而并非真实的物体尺寸。我们比较这三个物体,能够观察出圆锥体高度 A1A2 的距离最长,十字穿插体高度 C3C4 的距离较短,长方体高度 B1B5 的距离最短,B1B5 约为 A1A2 的二分之一左右等现象。根据这些比例现象我们可以确立每个物体的范围,圆锥体的最高点是 A1、最低点是 A5,最左点是 A3,最右点是 A4;长方体的最高点是 B4,最低点是 B1,最左点是 B2,最右点是 B3;十字穿插体的最高点是 C2,最低点是 C5,最左点是 C6,最右点是 C1。在观察左右点的范围时,要注意物体之间的间距,如长方体与十字穿插体之间的间距,就是点 B3 和 C6 之间的水平距离,至此每个物体的大致范围就能确定下来。同时,在确定的过程中我们需要不断地比较每个点之间的坐标关系(图 2-186),例如长方体的点 B4 要高于圆锥体的点 A3 和 A4;长方体的点 B2 要高于圆锥体的点 A5;十字穿插体的点 C7 的高度要与圆锥体线段 A1A2 的二分之一处平齐等

等。这些点与点的横向的高低关系、纵向的左右关系,都需要不断地比较和分析。分析的现象越多,所画的物体越准确。至此我们大致确定了物体之间的比例关系、各自的轮廓范围和空间位置。

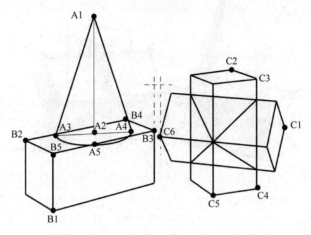

图　2-185

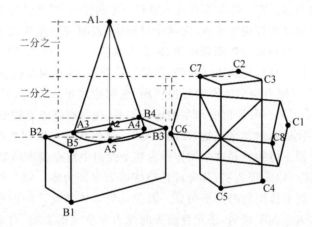

图　2-186

再次,分析每个物体的形体结构和空间透视。可以依照之前所讲的几何形体的画法,理解和分析每个物体,例如可以把圆锥体理解为以长方体为基础的变形,也可以把十字穿插体理解为以长方体为基础的改造,这些方法此前已经进行了详细的讲解,在此不一一重复。需要强调的是,在描绘每个物体时,不要忘记整体观察和比较观察,要经常比较这三个物体的关系,不断地检查端点的位置和线条的方向,这样才能准确地画出它们的结构关系和透视关系。

最后,调整画面的整体关系,统一所有物体的透视方向,强化前后的虚实关系。画出投影的轮廓范围,并且注意圆锥体投影在长方体上的形状。如果做结构素描可以保留结构线和辅助线(图 2-187),如果做全因素素描,需要清除结构线和辅助线,保留轮廓线即可。

此外,初学者在练习多种物体组合绘画时,要更加注意画面的虚实关系,因为此前仅仅画一个事物,各部分的虚实的差距较小,可以不加重视,但现在我们画组合物体,数量增加、空间变大,就要认真分析虚实的关系。虚实是视觉美感的重要因素之一,它的产生与人的视

图　2-187

觉系统有关,有两种原因:第一是人的双眼之间有一定的距离,要想使双眼的视线都集中在同一点上,人就需要调整视线焦距位置,在这个过程中,双眼视线集中之处,物体影像清晰,其余之处略显模糊,这与相机对焦原理相同,依次有虚实之分。第二是在实际空间中,与观察者距离近的物体形象清晰,轮廓边线明确,明暗对比强烈,易被视线捕捉,因此有"实"的感觉;距离远的物体受到视力和空气影响形象模糊,轮廓边线难以分辨,明暗对比差异较小,给人一种"虚"的感觉。第一种原因所产生的虚实关系,在观察整体事物中经常出现,人们常常会关注自己喜欢的事物,对其余事物"视而不见"。这种状态移植到我们的画面中就产生了主体物的概念,所谓主体物就是这个物体作为整个画面中重点表现对象,其余的物体成为衬托。这种主体物就可以表现为实,其余衬托物体可为表现为虚。第二种原因产生的虚实关系,在实际观察几何形体组合时并不明显。因为几何形体彼此之间的距离都在几厘米或几十厘米之间,在这么短的距离内,依照普通人的视力和空气的影响,对物体清晰度的干扰很少,几何形体彼此之间的实际虚实差距很小。但绘画是艺术的创造,虚实既然是视觉美感,人们就要在画面中主动地寻找和强化虚实关系,用虚实关系表达画面的层次感和节奏感,让画面不再枯燥、单调。

在画面中表现虚实的方法有三种:第一是强化边缘的清晰度。因为在现实生活中,我们视觉能清晰看到的物体往往都会给人以"实"的感觉,所以初学者把物体的轮廓线和结构线表达清晰准确就可达到实的效果。第二是强化明暗对比,在画面中,明暗对比越强烈物体越向前突出,明暗对比越弱化物体越向后退,直至消失在背景中,因此明暗对比越强的物体越"实",明暗对比越弱物体越"虚"。第三是强化刻画的深入程度。实际生活中的物体都有许多的细节,这些细节可以是精小的结构,也可以是破损的痕迹(图2-188),或者是表面

图　2-188

的质感等。这些细微的东西在整体的观察中往往被忽略，但在放大物体时这些细节都是真实存在的。这些细节使物体更具有生活气息，使概念和抽象的几何形体变得具有特征性和真实感。同时，当我们看到细节越多，说明物体距离我们越近，反之，说明物体距离我们越远。因此刻画物体越是深入，物体的效果就越"实"，物体画的越是简单概念，物体就越"虚"。最后需要说明，初学者要把握虚实的"对比"原则，从逻辑上看虚实是一对矛盾，有虚的衬托才有实的出现，因此无论是强化边缘的清晰度、明暗关系，或是刻画的深入程度，都要有相对应的弱化处理，否则，处处都是很清晰，就等同于没有清晰之处，处处都是深入刻画，就等同于没有深入刻画之处，初学者要灵活地运用这种辩证关系。

2. 圆锥体、长方体和十字穿插体组合绘画步骤

观察：观察这些物体的透视角度、空间位置和结构关系，观察光线来源和明暗关系。

起稿：按照以上所述，首先确定画面构图，所有物体位于画面中上部，与画纸边缘保持适度距离。其次，画出每个物体各自的外轮廓，再次，画出物体的内轮廓和结构线。注意这些步骤依据的原则就是由整体到局部、由大到小、由外向内、层层深入的整体原则，所依据的方法就是比较观察法。最后画出每个物体投影的轮廓。

修改定形：检查透视方向、物体之间比例关系。将线条修直，交点对齐，使其明确清晰，并将多余的线条涂抹掉。

画色调明暗：根据之前所观察的光线来源和各面的明暗级别，画出三大面五大调子。由于物体增多，初学者要注意比较圆锥体、长方体、十字穿插体各面的色调差别，最好在心中排一下明暗顺序，做到胸有成竹。石膏几何体本质是白色，因此尽量控制暗面色调的深度，不要把暗部画死、画腻，要体现石膏的质感。另外，要注意根据前面所讲的虚实关系原理，处理物体之间和物体本身的明暗关系，如长方体线段 B1B5 和十字穿插体中心线段 C6C8 位于画面前方（图 2-186、图 2-189），因此这两条线清晰明确，这个部分的黑、白、灰对比强烈，产生"实"的效果。又如，圆锥体底面边线上的点 A5 位于画面前方（图 2-186、图 2-189），同时处于视觉中心，因此不仅黑白对比强烈，而且还增加细节刻画，起到了"实"的效果。相反十字穿插体的点 C1 位于画面远方，它周围的边线较为模糊，黑白对比弱化，属于"虚"的效果（图 2-186、图 2-189）。其余绘画方法与此前讲述相同，不再赘述。

图　2-189

整理画面：把各面边线结合到面中，初学者要远距离观察，检查画面的黑、白、灰关系，检查画面的虚实关系。初学者往往容易画灰，此时应多用橡皮提亮。

3. 举一反三

在此训练项目中，我们练习了三个几何形体组合的绘画方法，掌握了观察方法和绘画步骤。按照这种方式，下面再进行组合训练。这组几何体共包括五个几何形体（图2-190），有四棱锥、圆柱体、正方体、球体、五边形多面体，数量较多。下面讲解一下这个组合的观察方法和起稿步骤。

第一，分析这个组合的空间关系，确定物体在画面构图中的范围（图2-191）。在空间远近上，离我们最近的是四棱锥和多面体，其次是正方体和球体，最远的是圆柱体。在空间高低上，最高点是球体的顶点A1，最低点是四棱锥底面端点B1和多面体底面端点C1；在空间左右上，最左点是四棱锥底面端点B2，最右点是多面体端点C2。将这几个点用直线轻轻连接起来，连接成一个五边形，这个形状接近于三角形，这种构图法可看做是三角形构图的应用。在构图的各种方法中三角形构图最为传统，画面稳定而均衡，是最常用的方法之一。将这个形状放置在画面的中上部，四边各点与画面边缘保持适度距离，这个形状就是所有形体在画面的基本范围。

图 2-190

图 2-191

第二，分析各个物体的大小范围与比例关系。需要运用比较观察法，可以用测量棒测量它们之间的比例关系。例如，比较这五个物体，观察它们高度的比例关系（图2-192），会发现圆柱体的高度最高，圆柱体的高度E1E2与球体的直径A1A2大致相等。而正方体的高度D1D2与五边形多面体高度大致相等，并小于球体高度。按此方法逐一分析，我们就可以对所有物体的比例关系有所了解，并可以确定每个物体的外轮廓范围，定出每个物体上下左右的点。当然在定点的同时，需要不断地比较不同物体点之间坐标的关系，例如四棱锥顶点B3高于正方体端点D3，而低于圆柱体端点E1，并且三者垂直间距大致相同，各约为二分之一；正方体端点D2高于四棱锥端点B1，而低于四棱锥端点B4，并且三者之间的垂直间距比例约为三分之一、三分之二。总之在这个环节中，要努力寻找规律，发现规律，甚至创造规律，用自己的比例尺度和测量方法，把握物体之间的轮廓比例、间距比例，找到物体之间结构关系、空间关系，建立每个物体的基本轮廓。

第三，分析每个物体的形体结构和空间透视。可以依照之前所讲的几何形体的画法，画出每个物体，画出投影的轮廓范围。检查各个物体的透视关系是否统一，形体比例是否正确。

最后画出结构素描的效果或全因素素描的效果（图 2-193、图 2-194），在此不需一一赘述。

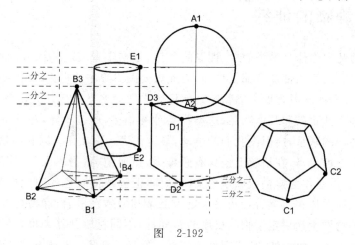

图 2-192

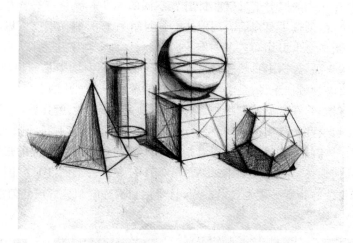

图 2-193

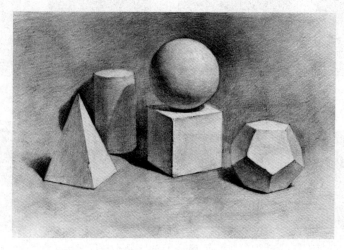

图 2-194

2.10 静物的训练

以上所学的几何形体是最为简单、抽象的形体，是初学者入门的练习，而在实际生活中人们所见的大多数的物品都没有那么单纯，因此想要画出眼中的世界，就需要进一步地进行静物训练，提高我们的学习难度。静物与几何形体之间的差异在于以下几个方面：首先，静物主要包含各种生活物品和装饰物品，这类物品种类繁多，形态各异，并且每一件物品都与我们有着各种各样的联系，会引发我们的感动，甚至代表一种文化。因此静物与几何形体相比不仅在结构上更加丰富，在情感上也具有感染力，正所谓"睹物思人"。其次，静物有绚丽缤纷的色彩变化，虽然作为素描仅以单色描绘物体，但静物固有色的明度也是千差万别，各色静物与白色几何形体相比黑、白、灰关系更为复杂和微妙。最后，静物具有丰富的材质变化。人类丰富的物质生活决定了物品材质的多样性，不同材质其外表也各异，有质地坚硬、富有光泽的金属；有表面光洁、晶莹剔透的玻璃；既有坚挺厚实的棉布，也有柔软飘逸的丝绸，这些不同质感在光线的照射下反射和折射着不同的光芒。静物与石膏几何形体相比增加了绘画的表现语言，创造了更多的表现形式。通过静物画的训练不仅可以学习造型基础和绘画技巧，静物画本身也可作为艺术创作的内容题材，许多画家和艺术大师都曾在静物绘画方面有过杰出的作品，表达出自然的神奇和人性的情感。因此，素描静物训练是初学者认识自然事物和生活事物最佳途径，是学习表现内心情感和传达文化的必经之路。

静物题材内容繁多，在常见的静物中，可分为器皿类、果蔬类、厨具类，文具类、工具类等等，种类繁多。虽然这些物品用途不同、材质不同、颜色不同、形态不同，但如果仔细观察，这些物体都与几何形体有着相似的形状，或者是由多个几何形体共同组成的形状。如下图所示，这些物体与几何形体一一对应（图 2-195、图 2-196、图 2-197、图 2-198、图 2-199）。因此初学者面对这些复杂静物不必产生畏惧心理，只要把它们理解和分解成几何形体，就可以画出它们的形状。

图 2-195　　　　图 2-196　　　　图 2-197　　　　图 2-198

图 2-199

2.10.1 苹果的练习

1. 苹果绘画方法

苹果是人们熟悉的水果之一(图2-200),普通人看见苹果也许首先想到的是它的味道,而作为绘画者先应该想到的是它的形体。我们先分析它的形体组成:首先,苹果基本形状是一个球体,但不是一个完整的球体,它是削去了顶端和底端的球体,因此苹果的顶端是一个平面,底部也是一个平面,这样苹果摆在桌子上,才不会滚动(图2-201)。其次,苹果的顶面的高低并不是完全相同的,在顶部的中间有一个凹进去的坑,这个坑我们可以把它理解成负圆锥体。在画此处时,要考虑光线的来源,画出凹陷的深度。在苹果底部也有一个相似的坑,在倒置和平置时可以看到(图2-201)。再次,苹果并非是均匀、对称的球体,如果从顶面看接近于六边形,在侧面看接近于梯形,顶面和底面都有凹凸起伏(图2-202)。这些起伏与球体的圆度结合在一起,就形成了块面感。因此,画苹果

图 2-200

不能完全画成圆形,要圆中有方,方中有圆,这种感觉与削掉表皮的苹果形状相同,是一个面向另一个面的自然过渡(图2-202)。最后,苹果与大部分自然物体特性相同,世界上绝没有两个一模一样的苹果,每一个苹果都有自己的独特性,需要我们仔细观察,表现它的与众不同。

图 2-201　　　　　　　　　　　　图 2-202

2. 苹果绘画步骤

观察:观察苹果的各个角度,分析苹果的基本形状是由哪些几何形状组成,并且分析苹果的块面关系。观察光线来源和苹果的明暗关系。

起稿:首先,定出苹果的上下左右的范围,以及在画面的位置。画出一个方形,确定苹果顶面和底面的大小,并依照透视六边形画出顶面和底面(图2-203)。其次,在顶面上画出一个椭圆形,在其中间画出苹果柄。最后,按照苹果结构状态画出形体切面,画出投影的轮廓(图2-204)。

修改定形:检查形体透视,增加切面线,增加过渡面,并将多余的线条擦掉。

图　2-203

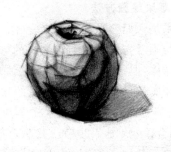

图　2-204

画色调明暗：根据之前所观察的光线来源和各面的明暗级别，画出三大面五大调子。先从明暗交界线入手，画出暗部，再依次画出灰部、亮部。这里需注意顶面凹进去的坑，它的明暗关系与外部的明暗关系相反，外部是左亮右暗，坑内是左暗右亮，并且在边缘也有高光出现。由于苹果表面较为光滑，因此高光点较为明确、清晰。最后，画出周围环境空间，画出物体投影（图 2-205）。

深入细节、整理画面：静物的细节比几何形体更多，因此要把关注点放在能够体现形体转折关系的地方，忽略表面肤浅的细节，要把细节画到点睛之处。如苹果柄的顶面和立面之间的转折，不能因为面积小就被忽视（图 2-206）。最后，调整画面虚实关系，要将苹果的边线画出清晰和模糊之分，产生虚实变化。

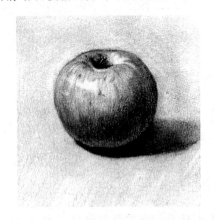

图　2-205

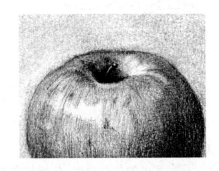

图　2-206

3. 举一反三

在此训练项目中，我们练习苹果的绘画方法，掌握分析形体的方法和绘画步骤。按照这种方式，我们进行梨的绘画训练。我们先分析它的形体组成：首先，梨的基本形状也是一个球体，但与苹果不同，梨的形体最宽处是在中下部，苹果的最宽处是在中上部。梨的顶部趋向于圆锥体，因此可以将梨的形态看成球体上面加了一个圆锥体（图 2-207、2-208）。其次，苹果的顶端和底部是一个平面，梨也相同，但相比之下梨顶端的平面要小很多。梨的顶端和

底面与苹果相同,也有一个凹陷的坑,但深度较浅(图 2-209)。最后,梨虽然较圆,也需要画出体块感。在梨的细节刻画上,要重点刻画梨细长的柄,在细小的范围内画出顶面与立面、亮面与暗面(图 2-210、2-211)。

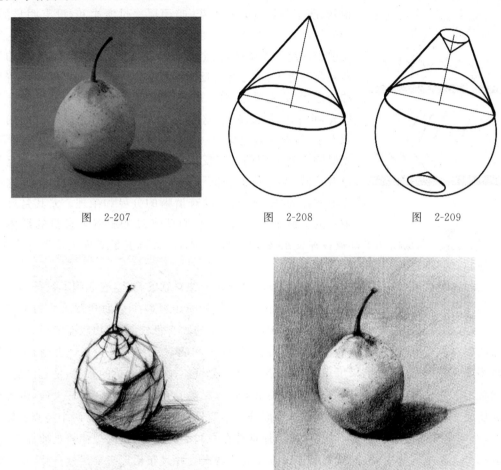

图　2-207　　　　　　图　2-208　　　　　　图　2-209

图　2-210　　　　　　　　　　图　2-211

2.10.2　静物组合练习

可将多种静物摆放在一起,练习静物组合绘画。静物组合练习相比之下难度较大,第一,物体形态丰富,关系复杂。在摆放静物组合时,一般都要多于三种静物,而且原则上要求在形状上要有大有小、有长有短;在颜色上有浅有深、有黑有白;质感上有粗有细、有硬有软;在主次上有主有次、有虚有实等等。这样的原则使得静物必然富于变化,我们就不能仅用一种固定规律去套用这些物品,而是要不断地观察它们之间的区别,比较它们的差异,因此需要分析的内容增多了,静物绘画难度增大。第二,初学者要在复杂的场景中,组织画面,建立构图。初学者要学习利用一些构图规则使画面平衡、稳定、美观、耐看,这些构图既包含了事物本身的内在联系,又包含了绘画者主观意识的连接。第三,初学者要学会掌控明度色调,不同的静物可以是亮调子,画面轻盈、整洁;也可以是暗调子,画面沉重、厚实,这些审美

感觉都可以影响观众的情绪。

在静物组合练习中要注意质感的表现,视觉中的质感主要取决于物体表面反光情况,物体表面粗糙,对光线的反射秩序就混乱,光线变化不明显(图2-212)。像麻布、棉布、原木、

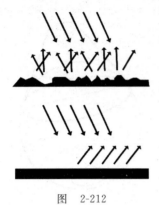

粗陶、蔬菜等等,都是亮、灰、暗面层次过渡柔和,没有明显的、清晰的高光点,暗部反光也不强烈。而物体表面光滑,对光线反射秩序统一而敏感,像金属制品、半透明的玻璃品、有釉的瓷器和陶器等等,都是光线反射强烈,高光形状清晰,基本保持光源的形状,如光源是窗户,形状往往就是梯形或方形,如光源是灯光,形状就是长条形,这里需要注意的是如果这个房间的光源太多,就要主观地减少一部分高光,否则物体就过于"花"了。光滑物体对周围的环境反应明显,暗部反光强烈,灰部对反光也有反映,甚至能够清晰地反映出周围物体的形状,因此这种光滑物体的亮、灰、暗面没有清晰的分界和条理。尤其是反光

图　2-212

最强的电镀金属和镜子,它们反光过强影响了自身的形体关系,它们的亮面和灰面几乎都被各种反光物体形象所占据,因此画它们表面上反射的形象,就是在画它们本身。

在静物组合练习中还要注意衬布的表现,衬布是一种柔软的物体,它起到了衬托和装饰环境的作用。衬布可以自然地做出各种起伏,所产生的线条打破了桌面和背景墙的单调乏味,并且可以用不同明度的衬布烘托出物体,如果物体的固有色较深,就用较亮的衬布衬托;物体的固有色较亮,就用较深的衬布衬托,强调彼此之间的对比和呼应关系。否则,深色的物体用深色的衬布衬托,结果可想而知,必然是难以分辨。衬布上起伏的布褶,是立体的,其形状接近于圆柱体或半圆柱体,与桌面的关系类似于浮雕。它也有亮、灰、暗三大面,也有高光和反光,只是大部分布褶过小,因此这些面分界不明显。衬布在塑造上有两个特点:第一是,衬布变化多端,随机性强。当衬布自然地堆叠在一起的时候,布褶的规律较难捕捉,每次摆放都会发生不同的变化,同样的布褶很难摆放出两次。并且布褶形态要尽量自然,布褶犹如泉水,有源头、有尽头,自然而流畅,人工塑造出来的布褶死板僵硬,如果绘画者仅仅通过想象杜撰出复杂的布褶,更是经不起推敲,感觉很"假"。第二是,布褶所呈现的形态与其下面的物体有关。当用衬布包裹一个球体,其外形必然有一面接近于圆形,当用衬布包裹一个正方体,其外形必然接近于方形,并且所有的布褶也会指向此物体的顶点方向,因此布褶是受到其内在物体形状制约的,初学者一定要注意在桌子边缘布褶的变化,千万不要一味追求布褶的起伏而忘记了桌面的棱角。

1. 静物组合绘画方法

这组静物是由梨、桃子、苹果、橘子、香蕉、罐子、衬布组成的静物(图2-213),先分析它的形体组成:梨、苹果、桃子、橘子的基本形状接近于球体,香蕉的基本形状介于圆柱体和六棱柱之间。罐子的形状分为三个部分,罐口、罐颈、罐身,罐身按其形状可分为肩部、腹部、底部(图2-214)。此罐肩部较平、较高,上半部形状饱满,下半部内收,因此可以将此罐理解为上半部为球体,下半部为圆锥体(图2-215)。

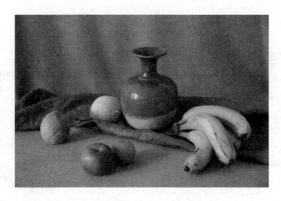

图　2-213

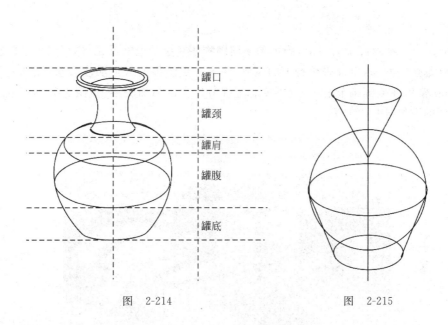

图　2-214　　　　　　　　　　　　　　　图　2-215

2. 静物组合绘画步骤

观察：观察这组静物的各个角度，分析每个物体的基本形状是由哪些几何形状组成。取景构图，并观察光线来源和各物体之间的明暗关系。

起稿：首先，确定所有物体上下左右的范围，以及在画面的位置。画出一个三角形的构图，确定各个物体的大小，彼此之间的距离和前后关系。其次，按照以上所述，将每个物体的基本形状构造描绘出来，依照由大到小、由方至圆、由外到内的原则起稿定形，注意物体的块面感。最后，画出物体的明暗交界线和投影轮廓。画出空间的平立面交界线和布褶轮廓（图 2-216）。

铺大色调：此前我们在绘画步骤中很少提及铺大色调，那是因为几何形体都是白色，它们彼此之间差异较小，不需要做更多的比较。但在静物组合中差异很大，如这组静物中，罐子和赭色衬布的颜色最深，其次是苹果和橘子较深，再次是平面蓝色的衬布和桃子，最亮的是香蕉和梨。其中桃子的一部分较亮，但可算作局部，不影响大的色调关系。有了这个明度排序，就可用较重的铅笔画出物体固有色的对比关系。物体的暗部和投影也可同时进行绘

画(图 2-217)。

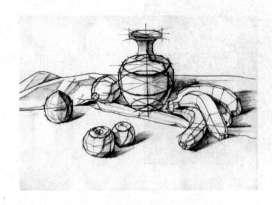

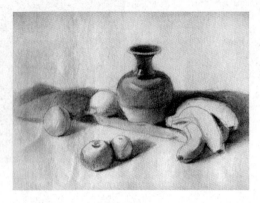

图 2-216 图 2-217

深入细节：刻画罐子的口沿，画出罐子周围物体在罐子上的反光，体现出罐子的瓷釉质感。刻画香蕉的两端，以及香蕉身上的斑痕，注意香蕉暗部的斑痕明度较重，亮部的斑痕明度较浅，初学者在刻画细节时，一定不要忘记细节所在的体面关系，点睛之处不能成为破坏整体色调的败笔(图 2-218)。

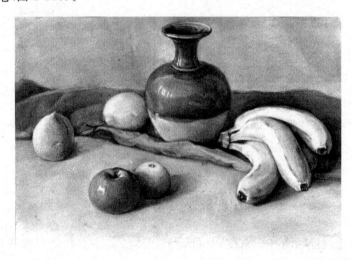

图 2-218

整理画面：调整画面虚实关系，要将物体亮部的边线画明确，暗部的边线画模糊，产生虚实变化。检查画面，避免出现以下几个错误：第一，形体结构不准。通常初学者容易出现形体轮廓不对称、线与线未能交于一点、轮廓线太粗或者模糊等几个问题，导致形体变形、扭曲或倾斜。因此初学者在整理画面这一步骤时，要以最初起稿的方法将所有的线条，尤其是轮廓线检查一遍。第二，画面太灰。灰的原因是物体暗部画的不够重，而亮部画的不够亮，明暗对比不够造成的。应该从明暗交界线开始加重物体深度，从高光开始提高亮部明度。第三，画面太花。花的原因是黑白灰关系混乱，犹如足球一般，一块黑、一块白，在亮部的局部出现过暗的颜色，在暗部和灰部的局部出现过亮的颜色。这种问题容易出现在初学者深入细节阶段，由于过分关注刻画细节，忘记本身的体面关系。尤其是在刻画釉面瓷器时，光

滑的表面上映照出各种物体的形象,容易忽略了整体的黑白灰关系。第四,画面平板。这主要是指画面不分主次,主体物刻画不够,深入程度不充分。同时物体缺少特征,缺乏变化。这种问题普遍存在于初学者的画面上,原因与观察方法有关,随着初学者观察逐渐深入,刻画能力逐渐提高,这个问题会慢慢解决。

至此,本章大略讲解了素描绘画的基础部分,希望初学者通过这些训练能够了解绘画基础知识,掌握一定的绘画技巧,更重要的是能够具有绘画的思维意识,能够用艺术的眼光去审视这个世界,发现和创造使人赞叹的造型之美。

2.11　思考与练习

1. 举例说明写实性素描与抽象性素描的区别。
2. 思考仰视、平视、俯视的区别,并以立方体为例观察各个面的大小变化。
3. 在街道上观察周围物体的透视关系,并思考平行透视、成角透视和倾斜透视的区别。
4. 观察立方体并找到三大面、五大调子的位置。
5. 思考整体观察法的观察顺序和绘画步骤。
6. 练习测量棒测量的观察方法。
7. 进行十字穿插体的绘画练习。
8. 进行静物组合的绘画练习。

速 写 基 础

3.1　速写基础知识

对初学者来说,速写就是一种简化的写生形式,也是表现运动物体造型的绘画基础课程。速写是快速、概括地描绘对象的一种绘画手法,是绘画的基础课题,也是培养形象记忆能力与表现能力的一种重要手段。这种绘画方式的特点是"快",但"快"不能作为衡量速写的唯一标准。速写的任务是在短时间内迅速敏锐地捕捉对象的特点,并快速、准确、简练、概括地表现在画面之上。因此,准确把握客观对象的形态特征,是速写的另一个重要特点。

3.1.1　速写的特点

首先,速度快。从字面意思,我们可以看出速写的特点就是快速记录物体的特征,相对于素描而言,速写要求写生速度快,能够瞬间完成对物象的形态描绘。其次,概括简练。因为速写的速度快,因此在描绘客观物象时不可能面面俱到,细致入微,这就要求画者必须做出取舍,对物象进行简化、概括,用最简练的线条表现物象。进行速写训练可以锻炼画者概括画面的能力。再次,信息量相对小。前面讲到速写的快与简练的特点,也就决定了速写不能和油画、国画一样表现很多东西,速写一般会集中表现一种东西,比如人物的动态。为了表现这个动态,其他细节可以简化甚至省略,比如画面色彩、衣物材质美感等。在观看速写作品时,人们会很快地捕捉到画面的中心,这正是因为速写表现的内容比较集中,有时可能只是一个眼神、一个动作或者一个表情的表现。

3.1.2　速写训练的目的

为什么要练习速写?敏锐的观察力是造型能力的基础,也是造型能力的重要标志。速写能培养我们敏锐的观察能力,使我们迅速捕捉生活中美好的瞬间。由于速写时间的制约,我们必须在尽可能短的时间内完成对物象的观察、感受和理解,并迅速、准确、简练、概括地表现对象。速写能培养我们的绘画概括能力,使我们能在较短的时间内画出对象的特征。

同时,要求学习者养成从整体出发的观察习惯,具有敏锐捕捉对象特征的观察能力。速写能记录生活,激发我们的艺术想象力和创造力,为创作收集大量的素材,坚持速写是养成整体观察习惯、培养敏锐观察能力的有效方式。好的速写本身就是一幅完美的作品,速写能提高我们对形象的记忆能力和默写能力。

经常练习速写,会让我们获得敏锐的观察能力和感知能力。速写能使我们迅速地掌握人体的基本结构,熟练地画出人物和各种动物的动态和神态,这就是艺术的感知力。在速写实践中,我们要学会用眼睛去观察,用心去感知,进而学会去发现,真正开启生活的宝库。正如罗丹所说:"任何瞬息的灵感事实上都不能代替长期的工作,要想想眼睛以形象和比例的认识,要想使心手相应,长期的劳作是必要的。"所以应长期坚持学画速写、多画速写,只有量的积累才能有质的飞跃。在勤画的同时要加强分析和理解,多动脑,使绘画水平更上一层楼。

3.1.3 速写与素描的关系

速写与素描同是培养造型能力的基本手段,是造型艺术的重要基础课程。素描与速写的界线不是很清晰,从时间上看,较长的速写可以称之为素描,时间较短的为速写。速写与素描都是基本的造型手段,都是以培养造型能力、记录想象能力、激发创造性为目的的。作为初学者,素描与速写的训练可以同时交叉进行,这样更有利于迅速提高初学者对绘画的认识。

3.1.4 速写的常用工具与材料

速写的常用工具很多,有铅笔、木炭铅笔、炭精条、钢笔、竹笔、擦笔等,见图 3-1。对于初学者来说,了解各种笔的性能非常重要,练习速写的过程也是不断深入了解绘画工具的过程,只有掌握各种绘画工具的特点,才能发挥出各种笔的表现特色。找到适合自己使用的工具,进而找到自己最喜欢的艺术表现形式,探索自己的绘画风格,一切都是从认识和使用工具开始。

铅笔是速写最常用的工具,一般不宜用硬铅,以线条来表现时,可用 HB—4B,若结合一些明暗或画幅较大时可用 4B—6B。用铅笔画速写,线条变化有层次,丰富而细腻,能够深入刻画,初学者可从铅笔速写入手。专用的速写铅笔笔芯扁圆,使用时灵活转动笔芯的方向,可画出粗细不同、变化多端的线条。

木炭铅笔绘出的速写黑白对比强烈,变化丰富,使用方法与软铅相同,要求纸质略松些。也可把木炭铅笔削成扁平状,画粗细线和明暗效果。用木炭铅笔画速写,不易修改,初学者有个摸索过程,不要操之过急,影响学画情绪。有炭笔性质的特制高级素描笔,也是很好的速写工具,笔头扁平、斜尖,细可成线,粗可画面,质地较松,可备一张木砂纸磨笔尖用,用此笔作画,纸宜大些。

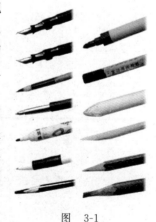

图 3-1

擦笔是用毛边纸、宣纸或其他纸质松软的纸,卷成铅笔一样粗细的笔。纸要卷实,但不宜卷得过紧或过松,卷成后用刀片削成笔尖状,即可运用。擦笔能将炭粉擦入纸纹,一般用

在较长时间的作业上。擦笔应用在明暗交界处较多,宜表现中间色和暗部。擦笔不宜到处都用,用滥了,用的方法太单一,效果就不好。

炭精条适用画大幅速写及头像。表现效果粗犷而强烈,黑白分明,变化大。运用时,侧锋画线,横卧后可以大片涂画,来表现大体明暗和固有色,线条的粗细变化丰富多端,配合擦笔可增加画面的中间层次和柔和感,容易表现出物体的质感,如图3-2和图3-3所示。用炭精条等炭笔性质的笔作画,画面不容易保存,对自己比较满意的作品,可用喷筒喷上薄薄的白胶水,也可以用定型水来固定画面,更为方便。

图　3-2　　　　　　　　　　　　　　　　图　3-3

硬笔以钢笔为主,还包括竹笔、圆珠笔、美工笔、签字笔、针管笔等,是常用的书写工具,画出的线条清晰、流畅,刚劲有力,图3-4为吴冠中的作品。注意,落笔之后无法修改,要养成肯定用笔的好习惯。

竹笔是用竹片削成斜面,沾墨水或墨汁,使用时能画出拙味,具有粗犷、奔放的特色,如图3-5所示。

图　3-4　　　　　　　　　　　　　　　　图　3-5

马克笔分为水性、油性、酒精性三种，水性的马克笔颜色透明，色彩艳丽，色层多了容易变灰，纸张也会受损；油性马克笔不对纸张造成损伤，酒精性的马克笔色彩相对更加柔和。马克笔主要用来快速表达设计构思或用于创作设计效果图，如图 3-6 所示。

图　3-6

毛笔是国画创作的工具，但是用来画速写也是非常好的，如果再结合墨的干湿浓淡的独特效果，速写会更具艺术魅力，参见如图 3-7 所示的吴冠中的作品。

图　3-7

速写用纸没有什么特别讲究，只要是空白的普通白纸即可。初学者可利用各种零散纸练习，在选择纸张上不必太过于教条，只要自己感觉用起来舒服就可以了。现在一些美术品商店出售专门的速写本，这为速写练习提供了更多的方便。另外，外出画速写时，应准备一个小画板或小画夹。

3.1.5　速写的观察方法

第一,整体观察。

整体观察就是要善于对物象进行概括,懂得取舍,删繁就简。重点观察最能集中体现物象面貌的那些最主要、最本质、视觉最敏感的地方,舍弃那些无关紧要的细节。例如物象的大轮廓、结构,大的动势、节奏,是速写表现的重点和主导。观察注重整体,才能抓住物象最本质的体现。没有重点,一味地平铺直叙地去描绘,画面必然苍白无力。对于初学速写者来说,培养训练敏锐、正确的观察方法是至关重要的大事。敏锐正确的观察方法,就是要"充满激情"、"整体观察"、"概括取舍"、"删繁就简"。

第二,激情式观察。

艺术家通常都是情感丰富的人,都有一双发现美的眼睛,能够发现一般常人所不能观察到的美和感人的东西。因此,培养敏锐的观察力,在平凡的生活中发现伟大,需要具备一双"艺术家的眼睛",需带着强烈的激情去观察,采用运动式的,多角度的观察方法,千万不要陷入对无关紧要的琐碎细节的关注中去,要整体地观察。

3.2　速写的表现手法

3.2.1　以线表现为主的速写

线的性格变化多端,流畅的线条,可以表达欢快、轻松、愉悦的感觉;晦涩的线条则可以表达苦闷、压抑的情感。抑扬顿挫、轻重缓急、长短曲直、浓淡干湿、虚实变化的线都展现了画家不同的情怀。线所形成的节奏,构成的韵律,产生的强烈视觉冲击力,使观者得到美的享受,参见叶浅予作品(图 3-8)、席勒作品(图 3-9)。

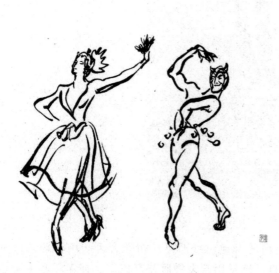

图　3-8

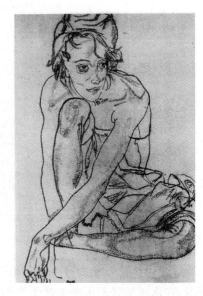

图　3-9

3.2.2 以明暗表现为主的速写

用明暗来表现的速写作品,客观形象的体积与质感都是利用光在物象上产生的黑白光影变化来塑造和体现的。在塑造体积时,抓住大的明暗关系,借助明暗调子对比、块面衔接来表现,此方法的特点是画面黑白分明,形体突出,对比强烈,具有较强的视觉效果(图 3-10)。在进行明暗为主的速写时,先用线勾出大的轮廓,然后,用明暗调子深入描绘刻画。

图　3-10

3.2.3 以线面结合表现为主的速写

运用线条与明暗相结合,也是速写中较常用的表现方法。一般情况下,速写都是线面结合的速写,在特殊条件下,线可以成为面,再辅以明暗关系,面也可以成为线。它们之间的界限不是很清晰,既有线条的意味,又有强烈的块面对比关系,画面效果生动。用此方法时,首先抓住人物的形状结构线,以线条描绘为主,然后结合物象黑白对比,突出大的块面关系,在头、手或其他部分用面进行表现(图 3-11、图 3-12、图 3-13、图 3-14)。

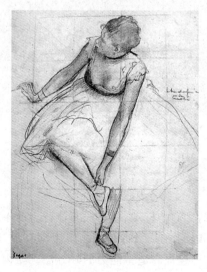

图　3-11

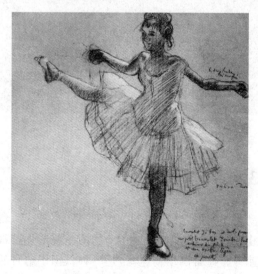

图　3-12

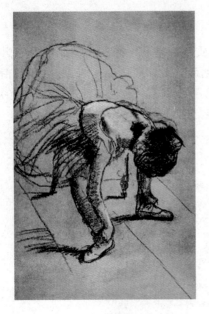
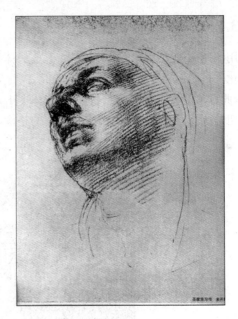

图 3-13　　　　　　　　　　　　　　　　图 3-14

3.3　静物速写

　　静物速写是最简单的一种写生类型,主要体现静态物体的结构特征,也是创作者收集积累素材的过程。静物速写的范围很广,可以是生活中常见的瓶瓶罐罐,也可以是蔬菜水果等(图 3-15、图 3-16)。

图 3-15　　　　　　　　　　　　　　　　图 3-16

3.4　动物速写

　　动物速写的对象很常见,如狗、马、鸡、猴等,将动物们的行动、状态或其他行为动作用简单的线和明暗描绘出来,抓住动物的主要形体特征和动作特征,将其刻画得生动有趣,就是动物速写。经常画动物速写,是一种认识了解自然、迅速提高造型能力的好方法。动物繁多的种类导致它们之间相貌的巨大差异,所以了解动物的形体结构与外貌特征,是画好动物速

写的关键(图 3-17～图 3-20)。

图　3-17

图　3-18

图　3-19

图　3-20

3.5 风景速写

风景速写描绘了大千世界,把自然景物作为描绘的主题,包含的景物繁多,像山水、树木、飞禽、花卉、人物、建筑等,但风景所表现的这些景物都存在于自然中的天、地、物之中。在风景速写中,处理好这三大对比关系,对其描写尽量用不同的表现手法给予区别,比如运用不同的线条,来表现它们各自的区别和对其不同的感受以及远近疏密的空间关系。风景速写的表现手法非常多,不外乎用线条和明暗这两个要素来表现物象的形状、质感、位置、空间关系等,同其他的速写手法一样,如图所示刘贵菊作品(图 3-21~图 3-24)。

图 3-21

图 3-22

图 3-23

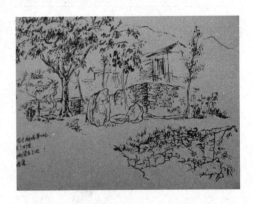

图 3-24

3.6 人物速写

3.6.1 人体比例与人的动态规律

通常在人物速写中,把头部的长度作为一个基本单位去衡量人体其他部位的长度。借助头部作为参照,可以更容易更清晰地把握人体的比例关系。

正确认识、理解和掌握人体比例的关系,是画好人物速写的必要前提。人体比例常以头长为单位,有"竖七、坐五、盘三半"的说法。成年人身体和头部的比例,站立时约为七个半头高。男性体形最宽的部分是肩膀,等于二个头的高。而女性形体最宽的部分是在腰以下的骨盆部分。肩膀臂比男性要狭窄一点。老年人由于肌肉松弛,脊柱弯曲,身高一般比成年人矮。儿童因处于发育过程,一般脸圆、头大、腿短。现实生活中每个人形体特征各异,应根据不同情况表现具体对象的个性特征(图 3-25)。

在现实生活中,人物的动态是千变万化的,但是人体运动的基本规律都体现了重心平衡的规律。大家知道,头、胸和盆骨三部分是不会活动的,除四肢外人体的活动的关键部位是颈和腰部,尤其是腰部,腰部的动作虽然不及四肢明显,但腰部的活动有时直接影响四肢的活动(图 3-26)。人立正时,肩线与盆骨线是平行的,但如果将全身重量都落在一只脚上,其着力使盆骨向上,头、肩的横线就会往相反的方向倾斜以保持平衡。头、胸、盆骨三部分的倾斜和方向透视变化,可以简化为三个方形的体积来解释,把肩膀与盆骨的关系简化为二根横线;把人体活动性最大的脊柱简化为一竖线。即通常简称的"一竖、二横、三体积"。在人物复杂变化的动态中,抓住这些要领,对观察和把握好人物的动态是十分有益的,如图 3-27 和图 3-28 所示。

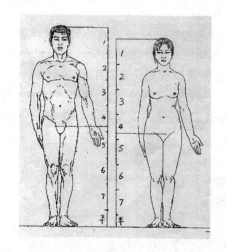

图 3-25

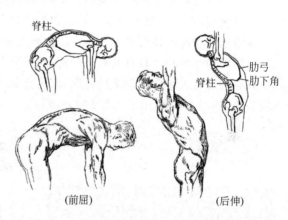

图 3-26

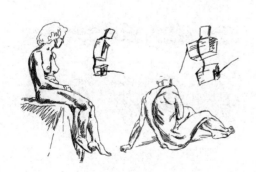

图 3-27

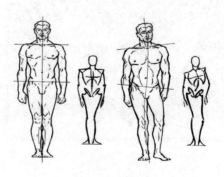

图 3-28

3.6.2 人物局部速写

在进行人物速写训练时,加强人物局部速写练习无论从速写技能提高,还是从素材收集的角度来看,都是十分必要的。要进行人物局部速写训练,需要了解和掌握人的解剖构造、动态和衣纹规律等。在实际运用中,可以对作者感兴趣的局部进行选择和刻画。如,人物的头、手、脚,或者是一组衣纹,一组头饰等等。在构图处理上,不必过分强调画面的完整性,可较随意处理。如一幅画面中,可独幅刻画一个头,也可头、手、脚置放在一张画面中。

手部结构包括腕、掌、指三部分。腕部连接手与前臂,腕部骨骼与手的其他骨骼连在一起,筑成一块体积,腕和手一起活动。前臂的背面、腕、掌、指呈"降阶式"。要注意腕部在运动中的形状变化,如图 3-29 所示丢勒作品。

手部的比例为:

正面手掌长∶正面手的中指长=4∶3。

正面手掌长∶背面手的中指长=1∶1。

脚部在人物速写中,虽然不及头部和手部令人关注,但脚部是人物重要的组成部分,也应引起重视。画脚的方法与画手基本一致。除注意长、短线的运用和主要关节的观察把握外,还应注意脚的正、背、侧以及各个局部角度的描绘和练习。

人物头部速写练习也是很重要的一个环节,画人物头部速写不是要画一幅完整或完美的人物头像速写,重点是刻画局部。对人物头像具有典型特征之处进行较深入刻画和表现,如一只眼睛或一张嘴的特写描绘。五官的刻画对形象塑造很重要。速写中的五官画法,与较长时间的素描写生相比较有其自己的特点,速写主要是以线来刻画五官,作画时要集中精力看准对象的五官大小位置及个性特征,放笔直取,抓住结构,达到既反映个性特征,又生动传神的效果,如图 3-30 所示。

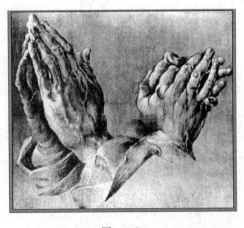

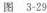

图　3-29

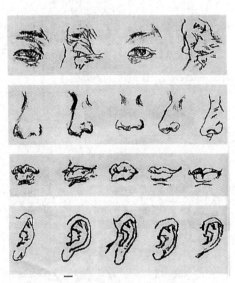

图　3-30

头的长宽比是诸多比例关系中最基本的关系比,它决定着头部大的基本形状,长宽比发生变化,头的形象便会发生变化。

三庭五眼：

三庭：发际线至眉线＝眉线至鼻底线＝鼻底线至颏线。

五眼：如图所示。从头部左边外边轮廓到左眼外眼角的宽度＝左眼宽度＝两眼间距离的宽度＝右眼宽度＝右眼外眼角到头部右边轮廓的宽度，如图 3-31 所示。

图 3-31

3.7 优秀作品欣赏

请欣赏如图 3-32～图 3-39 所示的作品。

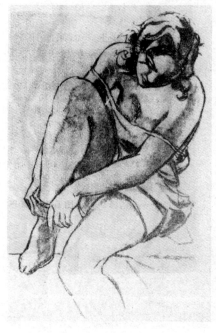

图 3-32

图 3-33

图　3-34

图　3-35

图　3-36

图　3-37

图　3-38

图　3-39

3.8　思考与练习

1. 什么是速写？速写的材料有哪些？
2. 动物速写的特点是什么？动物速写与人物、景物速写有哪些不同？
3. 景物速写的观察方法有哪些？
4. "三庭五眼"指的什么？
5. 欣赏优秀作品后,请归纳速写的表现方法,并找出你喜欢的速写进行临摹。

第 *4* 章

色 彩 基 础

4.1　色彩基础知识

4.1.1　色彩的物理原理

我们生活在一个五彩缤纷的世界,蓝色的天空、红色的花朵、绿色的树叶……但是一到夜晚这些色彩斑斓的自然景物便消失得无影无踪。如果没有光,我们便会失去对色彩的感觉,这就是"没有光就没有色"的科学道理。人们只有凭借光才能看见物体的形状、色彩,从而认识客观世界,所以说:光是色的源泉,色是光的表现。

为了深入了解光与色彩的关系,就必须探讨光的本质。什么是光呢? 它是物理范畴中的电磁波现象。其中,能被人眼睛感受到的那一部分通常被称为可见光。色彩就是可见光作用下的视觉现象,当可见光刺激到人的眼睛之后便能引起视觉,由此使人眼感觉到特定色彩范围。

经过现代科学的证实,光是一种客观存在的电磁波辐射能,而光是电磁波的可见成分。电磁波包括宇宙射线、X 射线、紫外线、可见光、红外线和无线电波等(图 4-1),它们都各有不同的波长和振动频率。在整个电磁波范围内,并不是所有的光都有色彩,更确切地说,并不是所有的光的色彩我们肉眼都可以分辨。用三棱镜分解太阳光形成光谱,是人类所能见的光的范围,从波长 380 纳米至 780 纳米之间的电磁波能够引起人的色知觉,如图 4-2 所示。这段波长的电磁波叫可见光谱,或叫做光。其余波长的电磁波,都是肉眼看不见的,通称不可见光。如:长于 780 纳米的电磁波叫红外线,短于 380 纳米的电磁波叫紫外线。

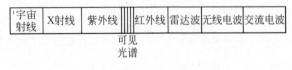

图　4-1

光的物理性质由光波的振幅和波长两个因素决定。波长的长度差别决定色相的差别，波长越长越偏向红色，波长越短越偏向蓝紫色；此外，波长相同，而振幅的大小不同产生了色彩明暗的差别(图 4-3)。

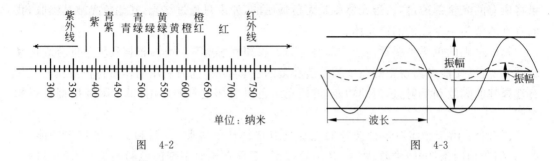

图 4-2　　　　　　　　　　　　　　　　图 4-3

下面我们先来了解三组概念。

第一，光源与光源色

光源：宇宙间凡是能自行发光的物体都是光源，如太阳、恒星、流星及物体碰撞产生的火花，各种灯光、火光、激光灯。对于地球来说，太阳是最大的光源。

由于物体色根据照射光源的性质而发生变化，为了更好地调配及应用色彩，国际上规定了常用的三种标准光源形式，即：一是以有白炽灯为代表的人工光源，二是在有太阳光照射下的蓝天和昼光，这是一种略带蓝味的白光，我们称为天光，最后就是我们所熟悉的太阳光。

另外光源的亮度与温度对色彩也有较大的影响。强光下的物体色彩会变淡，弱光下的物体色彩会变暗，唯独在中性光线强度下的物体色彩是清晰明了的；在光源温度低的情况下，物体颜色会偏红，温度高则偏蓝，这种光源的温度称为色温。色温越高光越偏冷，色温越低光越偏暖。

灯泡发出的光根据其材质，色温不同，白炽灯的光色偏暖；荧光灯的光色接近日光，是白色光；水银灯的光色偏绿；钠蒸汽灯光为橘黄色。即使是同种种类的光，观察方式不同，其色温也不同。

光源色：我们通常见到的物体色与照射在物体身上的光源色以及物体自身的物理特性有关。同一物体在不同光源的照射下会呈现出不同的色彩。白光照射下的白纸会呈现出白色，换成红光照射便呈现红色。同样绿光照射下的白纸就会呈现绿色。因此不同光源色下的物体色必然受其影响而出现不同的色彩。白炽灯光下的物体色彩偏暖带黄味，日光灯下的物体色彩偏青味，电焊光下的物体色彩偏浅青紫，夕阳下的景物呈橘红、橘黄色，白昼阳光下的景物带浅黄色，月光下的景物偏青绿色等等。此外，光源色的强度的不同对接受色光的感觉也不同。

第二，物体色与固有色

物体色：物体色是光源色投射到不发光的物体上并通过吸收与反射之后反映到视觉上的光色感受。而各种物体在对光的选择过程中的吸收、反射、透射色光的特性各有不同。这种情况在整体上可以分为不透光和透光两类物体。不透光物体就是光线照射后，吸收了部分光线的颜色，将其与部分光线的颜色反射出来。如果物体能反射阳光中所有的色光，那么物体色彩就呈现白色，反之，如果能几乎吸收阳光中的所有色光，那么物体色彩就呈现黑色，

如果一个物体对波长 700 纳米左右的光的反射率较大,其他波长的光被吸收,那么,我们看到这个物体是红色的。

像玻璃、水晶此类的透明物体,它们所呈现出来的颜色是由其所通过的色光决定的。如果将所有的光全部透过,该透光体就是无色透明的,如果只透过红光,其他色光被其吸收,我们看到的就是一个红色的透光体。

物体呈现的色彩主要是由于物体对光的吸收和反射所致,为此,根据环境条件合理选择不同光源色,便能提高视觉舒适度和营造和谐的色彩氛围,同时利用物体对各种波长的光具有选择性的吸收和反射、透射的功能,发挥光源色对物体色彩的作用,最大限度挖掘色彩的美感。

固有色:由于物体对各种波长的光都具有选择性的吸收、反射和透射等特殊功能,所以,它们在相同条件(如光源、距离、环境等因素)下具有相对不变的色彩差别。人们习惯于将阳光下物体呈现的色彩效果的综合作为物体的固有色。然而,从色彩的光学原理来看,物体不存在固有色,因为物体对光的吸收、反射和透射存在差异,所有物体的颜色都受到光的条件制约,从这个意义上说,固有色的提法并不科学,然而,从物体色彩在特定光线下呈现的恒常色感来看,物体固有的物理属性使物体呈现给我们的色彩感觉造成了一种错觉,也是物体给我们留下的固有的色彩印象,这种色彩现象也就成了我们所说的固有色。

第三,色彩的三原色、间色和复色

认识和掌握三原色理论是我们学习色彩的开始,三原色理论包含着众多科学与艺术的法则,是认识和掌握间色、复色等色彩变化方法的前提。它也是对色光、颜料等综合色彩进行系统分析的重要环节,在色彩学中具有重要的意义,是我们学习色彩的重要课题。

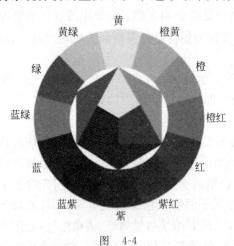

图 4-4

扬格认为标准的阳光虽然含有其中色光,即:红、橙、黄、绿、青、蓝、紫,但其中红、绿、蓝三色可以按不同比例混合出其他的不同色光来,还可以混合成白光。而色光红、绿、蓝却是其他色光无法合成的,见图 4-4。因此就将红、绿、蓝称为色光三原色。扬格以色视觉的三原色证实色光的三原色,认为人的视网膜只有三种类型的视色素,各对一种原色敏感,即感红——长波,感绿——中波,感紫——短波,包括白光在内的一切颜色都是经它们接受光的刺激后各对其敏感的色光产生反应滞后在视网膜上混合所得。

赫姆霍尔兹明确将三种基本色光与三种色彩感受器以及混合光与单色光进行联系,不单指出了色觉多样性的基础,还奠定了色彩混合的理论。

从色彩三原色理论整体意义上看,它包含了两个色彩的理论系列:即色光系列和颜色系列,虽然两个系列都牵扯到三原色,但是它们却属于不同属性的两种物质,三原色的视觉结果也不相同。通过前面的学习,我们知道物体之所以能呈现色彩,是因为物体受光谱中色光照射后产生吸收和反射的结果,在此"吸收",表示"减法"之意,"反射"表示"加法"之意。色光三原色为红、绿、蓝;颜色三原色为红、黄、蓝。色光三原色相加后所产生的新色彩的明

度等于各混合色光明度之和,色光三原色相加导致的明度增强,称之为加色混合,如果色光三原色等量相加可以合成白光。颜料三原色可以混合出所有的色彩,当两种以上的颜料相混合时,相当于白光减去各种色料的吸收光,其剩余部分的反射光混合结果就是色料混合和重叠产生的颜色。颜料混合种数越多,白光被减去的吸收光也越多,相应的反射光量就减少,最后将趋于黑浊色,如果将等量的颜料三原色同时相加可得黑色,颜料三原色的相加被称为减色混合。

由两种原色相混合得到的颜色称之为间色,间色也只有三种。颜料三间色为:橙、绿、紫,也称第二次色,色光三间色为红、黄、青。由于间色接近于原色,所以纯度较高,在视觉上显得尤为突出。由两种间色相混合得到的是复色,复色也可以由一种原色和它相对应的间色相混合得到,复色也称第三次色。任何一种复色都包含着所有的原色成分,只是这些原色在复色范围内所占的比例不等而已,因而复色可以形成不同色彩倾向的灰色。三原色得到复色的现象在色光三原色中不存在,色光三原色相混合的结果是白光,因此,色光中没有复色,也没有灰色,三原色光相加只能产生一种淡味的原色光。

4.1.2 色彩的生理原理

人类能感受到色彩,是因为我们有一双视觉感受器官——"眼睛",当光照射到物体上时会反射出该物体颜色的电磁波,反射光的一部分传递到人的眼睛里,被视网膜接收,在视网膜上转换成电荷。我们的眼睛就像是接收电磁波的天线装置。色彩对于人是光的一种视觉特征,是人类大脑分辨各种不同波长光的一种反应,所以色彩感觉都是建立在人的视觉感受器官的生理反应基础上的。因此,研究眼睛的结构、生理特征、视觉适应等有助于我们科学全面地认识色彩。

人们为了减轻长时间看一种颜色产生的疲劳,视神经会诱发一种补色进行自我调节。例如:对于长时间对着鲜血的手术医生来说,偶尔转看白大褂或者墙面会产生绿色的幻象,从而影响手术质量。所以手术时采用浅绿色大褂和墙面可以避免这一情况。补色残像就是由于视觉的暂留效应而产生看到补色的效果的现象。

从生理学角度讲,物体对视觉的刺激作用突然停止后,人的视觉感应并非立刻全部消失,而是该物的映像仍然暂时存留,这种现象也称作"视觉残像"。视觉残像又分为正残像和负残像两类。视觉残像形成的原因是眼睛连续注视的结果,是因为神经兴奋所留下的痕迹而引发。所谓正残像,又称"正后像",是连续对比中的一种色觉现象。它是指在停止物体的视觉刺激后,视觉仍然暂时保留原有物色映像的状态,也是神经兴奋有余的产物。如凝注红色,当将其移开后,眼前还会感到有红色浮现。通常,残像暂留时间在 0.1s 左右。大家喜爱的影视艺术就是依据这一视觉生理特性而创作完成的。将画面按每秒 24 帧连续放映,眼睛就观察到与日常生活相同的视觉体验,即电影或电视节目。所谓负残像,又称"负后像",是连续对比的又一种色觉现象。指在停止物体的视觉刺激后,视觉依旧暂时保留与原有物色成补色映像的视觉状态。通常,负残像的反应强度同凝视物色的时间长短有关,即持续观看时间越长,负残像的转换效果越鲜明。例如,当久视红色后,视觉迅速移向白色时,看到的并非白色而是红色的补色——绿色;如久视红色后,再转向绿色时,则会觉得绿色更绿;而凝注红色后,再移视橙色时,则会感到该色呈暗。据国外科学研究成果报告,这些视错现象都是因为视网膜上锥体细胞的变化造成的。如当我们持续凝视红色后,把眼睛移向白纸,这时

由于红色感光蛋白元因长久兴奋引起疲劳转入抑制状态,而此时处于兴奋状态的绿色感光蛋白元就会"乘虚而入",故此,通过生理的自动调节作用,白色就会呈现绿色的映像。除色相外,科学家证明色彩的明度也有负残像现象。如白色的负残像是黑色,而黑色的负残像则为白色等。

人的眼睛有着适应自然环境变化的本能,无论是在星光之夜或是在太阳光照射下,人的眼睛都会自动调节瞳孔,控制光量进入,这种特殊功能在视觉生理上叫做视觉适应。视觉适应现象能帮助我们正确辨别物体的形状空间及色彩的明暗,视觉适应有三种现象:明适应、暗适应、色适应。

4.2 色彩体系与色彩三要素

4.2.1 色彩体系

大千世界的色彩变化万千,虽然我们找不到完全相同的色彩,但只要仔细分辨,就能分辨出很多不同的色彩。这些丰富的色彩可分为没有纯度变化的黑、白、灰色和有纯度变化的红、橙、黄、绿、蓝、紫等色。我们把没有纯度的色叫无彩色,把有纯度变化的色叫有彩色。

尽管世界上的色彩千千万万,各不相同,但人们发现,任何色彩都有色相、明度、纯度的变化,也是色彩最基本的属性。我们把色彩的色相、明度、纯度称为色彩的三要素。

4.2.2 色彩的三要素

色彩的要素有色相、明度、纯度三种,简称色彩三要素。我们可以通过色立体清楚地看到色彩色相、明度、纯度的变化,详见图 4-5 色立体、图 4-6 色立体示意图、图 4-7 孟塞尔色立体、图 4-8 孟塞尔色立体示意图。

图 4-5

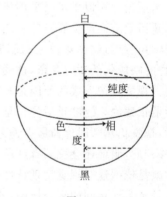

图 4-6

色相是构成颜色形象的第一特征。我们之所以能够给每种颜色命名,是因为有色彩的相貌作依据。颜色是红,是绿,是黄,是紫,都取决于色彩的相貌特征,如图 4-9 所示。然而色相在我们视觉上的呈现还必须由光谱中的波段值所决定。红、橙、黄、绿、蓝、紫每个都代表一类具体的色相,它们之间的差别都是由各自的波长决定,这种差别就是色相之间的差别。色相可以构成类似色相色调、对比色相色调以及互补色相色调。

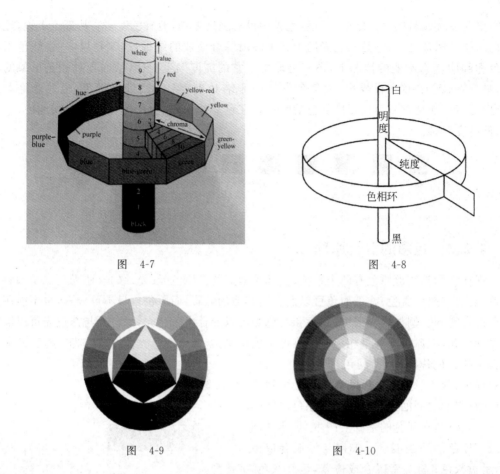

图 4-7 图 4-8

图 4-9 图 4-10

明度是色彩的明暗程度,或指色彩的深浅差别,也就是色彩的明度。明度实际上就是光辐射或者物体对光反射的不同强度所呈现的现象,对物体来讲,也可称亮度或深浅度,如图 4-10 所示,越往圆中心色彩的明度越高,越往外色彩的明度越低。作为色彩的第二属性,对色彩的感觉起着重要的作用,任何色彩都可以还原到明度关系来分析,比如素描、黑白绘画、水粉画等,明度关系可以说是色彩搭配的基础,色彩的骨架失去明度,也就失去色彩自身,同时物体的立体感、空间感、重量感等都离不开明度。在颜料色中,白色属于对光反射率高的颜色,当其他颜色与白色混合,可以提高混合色的反射率,也就提高了混合色的明度,混入的白色成分越多,明度就越高,直至接近白色明度。黑色在颜料色中属于反射率低的色,当其他颜色与黑色混合,会降低混合色的反射率,也就是降低了混色的明度,混入黑色的量越多,混合色就越暗(图 4-11)。

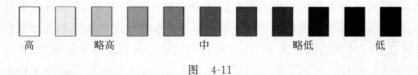

高 略高 中 略低 低

图 4-11

纯度是指色彩的鲜艳程度,又称饱和度、鲜艳度。纯度的高低决定了色彩包含标准色成分的多少,由于 6 种标准色分为三原色和三种间色,而色光中没有复色,因此色彩的纯度概

念主要存在于颜料的复色之中。虽然色光中没有纯度差别,但有色度差。从理论上说,纯度是色彩的三属性之一,它是颜色光谱中若干波段综合而成的结果,也就是说,一块颜色当它的色相和明度都不变的情况下,还有可能由于它的纯度发生变化,从而导致颜色形象的变化,见图4-12。在现实世界中,大量色彩都并非绝对意义上的高纯度颜色,也并非绝对的黑、白、灰色,而是含有不同程度灰色的颜色。在色立体中,颜色的纯度被分为高纯度、中纯度、低纯度三种。

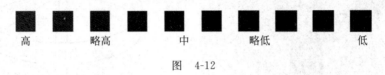

图　4-12

4.2.3　色彩的混合原理

现在我们都知道原色有两个系统,一是光学上的三原色(红光、绿光、蓝光),二是颜料三原色(红色、蓝色、黄色)。三原色可以混合出其他的色彩,而原色自身不可分解,也不能用其他色混合得到。例如在光谱中,红色和蓝色光可以混合出紫色光,绿色光与蓝色光可以混合成青绿色光,三原色光等量相混合即可得全色白光,就像全部色光还原成白光一样。两原色混合出的颜色称为间色,间色也称为二次色。除有橙色、紫色、绿色之外,间色的数量多得难以计数,它们之间的差别取决于两原色之间的比例。复色是在间色的基础上产生,是两种间色或三原色的适当混合。如橙与绿混合成橙绿,呈黄灰色;橙与紫混合成橙紫,呈红灰色;绿与紫混合成绿紫,呈蓝灰色。复色也称为三次色。复色都含有三原色的成分,都呈灰性色。三原色的等量混合即呈中性灰色。三原色各种不同的比例混合就能产生千变万化的色彩来,见图4-13。

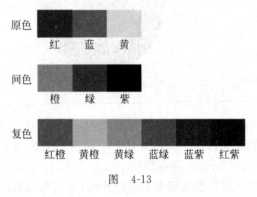

图　4-13

4.3　色彩的生理与情感

4.3.1　色彩的生理知觉

我们的眼睛除了对外界的刺激具有本能的调节和补充作用外,还能通过自身的机能来维持内在的色彩平衡。如果视觉感受器官中的某一组颜色的平衡关系被外界某种颜色的刺激破坏,机体就要靠外界的因素来补充;如果外界的这种因素没有及时给予,机体内部就会及时地帮助完成。机体一方面不断地消耗感光蛋白质,另一方面又不断给予补充。当某种色光的刺激引起机体被刺激一方的视蛋白的消耗,而与之相对的一方视蛋白因受到抑制而过剩,这时,这些过剩的物质就会呈现在视觉中,进而产生补色和残像,如图4-14所示。

人类的这种依靠视觉感受器官形成的颜色感受机制对外界色彩现象所产生的视觉结

果,便是色彩的生理知觉。从色彩的生理知觉看色彩的生理功能主要体现在色彩的膨胀与收缩、前进与后退、冷与暖、轻与重以及兴奋与沉静、知觉度等感觉方面。这些感觉的形成,一方面取决于人的视觉特征,另一方面也决定于光色现象的本质特征,如色光的空间媒介是空气,空气也是物质存在,并由此能产生空气的色彩透视现象。在色彩科学的发展下,无论古今中外及各种族区域,在对色彩生理知觉研究的方面能够取得一致的认同。

图 4-14

直接的色彩生理反应是自然科学的研究成果。根据生理学家研究证实,肌肉机能和血液循环在不同色光的照射下会发生变化,如从最弱的蓝光,变为绿、黄、橙和红的依次增强的色彩变化过程看,就能明显地感觉到这种生理颜色的视觉作用。正因为如此,医学家们从生理颜色的角度注意到了色彩的治疗作用,由此建立了色彩治疗房。由于生理颜色的视觉作用,使得人们在实际生活中有意识地对色彩加以有效的利用。在日本,为了降低入室抢劫的犯罪率,有关部门把街道上的路灯换成了蓝色,使人的情绪得到了缓和与放松,入室抢劫的犯罪几率降低很多。

在光谱中,波长较长的暖色光与光度强的色光对眼睛成像的作用力很强,从而使视网膜接收这类色光时产生扩散性,造成成像的边缘线出现模糊带,最终产生膨胀的感觉;而波长较短的冷色光或光度弱的色光则有成像清晰的特性,对比之下可出现收缩的感觉。由此看来,造成膨胀与收缩的主要原因就在于色光对眼睛生理机能的刺激作用。当几个色块并置在一起成对比时,色的膨胀感觉就显得更加强烈。然而,颜色的膨胀感与收缩感在很大程度上可以导致眼睛的错视,为了在设计中纠正这种错视感,就必须缩小或者扩大某些颜色的面积。例如奥运会的五环标志,在我们看来五个色相环的粗细是一样的,但如果仔细地去测

图 4-15

量,我们就会发现,五个色相环的粗细还是有出入的。另外一个例子,红、白、蓝三色并置的法国国旗,原设计中的三色是同等大小的,但由于色彩的错觉看上去反而不一样大,白的宽,蓝的窄。后来将三色的宽度比例重新调整为红、白、蓝分别为 33∶30∶37 之后,才有等大感觉,见图 4-15。在我们的生活中,胖人喜欢穿深色衣服显得苗条,偏瘦的人喜欢穿浅色衣服使自己看上去更为丰满,这种胖瘦选择不同颜色的做法就是对色彩膨胀感和收缩感的巧妙运用。

人眼中的晶状体对色彩的成像起到调节作用,波长长的暖色在视网膜上形成内侧映像;波长短的冷色则形成外侧映像,这也是颜色产生前进或后退的感觉的原因。如图 4-16 所示,同样大小的黑底黄色方形和黑底蓝色方形,在我们看来,黄色方形要比蓝方形更为往前,见图 4-17。事实上,色彩的进退感是色性、纯度、明度、面积等多种对比结果造成的错觉现象。暖色、亮色、纯色有前进感,冷色、暗色、灰色有后退感,其中色性与明度关系可以形成不同的排列。以标准色为例,色性排列以红颜色最强,其次是橙、黄、绿、紫、蓝;明度排列则以黄最亮,其次是橙、红、绿、蓝、紫。另外,面积对比对色彩的进退感也有直接影响,同等面积的红与绿并置在一起,红色有前进感;若在大面积的红底上出现小块的绿颜色,则绿色显得有前进感,说明具体运用色彩时要根据实际情况灵活掌握。如果将色彩进退的规律运用到

空间环境的设计中则更有趣,如狭小的房间四壁刷上冷灰色就会使人感到宽敞。设计图形时注意冷暖色彩的位置设定,可以获得更丰富的空间层次感。由此想让我们的设计效果具有空间秩序的美感,那我们必须把握住色彩在视觉上的进退特性。

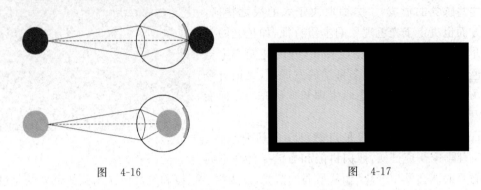

图　4-16　　　　　　　　　　　　　　图　4-17

色彩产生轻重感觉的直接因素主要在于生理基础上的心理联想。去接近深色类的颜色会让我们联想到铁、矿石等富有重量感的物质;而白色会联想到白云、雪花、绒毛等质感轻的物体。在没有生理缺陷的前提下,对色彩产生轻重感的联想就必然成为一种普遍性。通常情况下,明度高的色、同类色和类似色中偏亮的色就会感觉轻,反之就感觉重。从色相上看,色彩轻重次序的排列是:白、黄、橙、红、中灰、绿、蓝、紫、黑。另外,颜料中的透明色比不透明色感觉轻,色层厚比色层薄的感觉重。

通常情况下,暖色、明度高和纯度高的色彩,对人的视网膜及脑神经刺激较强,从而会引起生理机能的加剧,促使血液循环加速,如长时间注视红色或橙红色会使血压升高,有晕眩感,这便是脑神经兴奋引起的。与此相反的是,冷色、明度和纯度的色彩会带来沉静感,其中也有减弱生理刺激的作用。例如蓝色容易让人感觉轻松,同时蓝色还令人想到月夜、星空,给人静寂和安定感,如图4-18所示。因此,不同的色彩会给人的视觉带来兴奋与安静的感觉,从而引起相应的情绪反应。兴奋感与安静感的色彩表达是色彩三要素和色性等综合作用的结果。在绘画或设计的过程中,色彩的兴奋与安静感对于营造气氛和意境有很重要的作用,在主题确定以后,进入色调表现时,色彩的兴奋与安静感是画面效果必不可少的表现因素。

图　4-18

不同的色彩会产生不同的冷暖感觉。色彩的冷暖是人体本身的经验习惯赋予我们的一种感觉,绝不能用温度来衡量,这与我们的生理直觉和心理联想都是分不开的。色彩本身的冷暖性能不具有独立存在的价值,它必须依附于色相、明度与纯度这三种属性而产生综合性的视觉反应。同时,色彩的冷暖感与胀缩感、进退感也有紧密联系。通常情况下,暖色有膨胀感和前进感,冷色有收缩和后退感。如图4-19所示。从色性上看,色彩冷暖感相对存在主要体现在两个方面:一是就光谱色本身相应的确定性而论,红、橙、黄是太阳、火等所射出的颜色,使人的皮肤被照后有温暖感,属于暖色;像大海、远山、冰、雪等它们的温度总是比较低,它们本身的蓝就具有寒冷感,为冷色;绿与紫是冷暖中的中性色。然而这三类色之间

也存在差异,如朱红暖于大红,大红又暖于曙红;湖蓝比钴蓝暖;红紫又比蓝紫暖;中绿比翠绿暖,红紫又比草绿暖等,如图4-20所示。二是无彩色系中的黑、白、灰,一旦它们与其他色彩尤其是纯度高的色彩并置在一起的时候,同样会产生冷暖感觉。例如,灰色和蓝色相比倾向于暖色;与橙色相比就有冷的倾向。此外,黑、白、灰本身也存在冷暖变化。当白色反射光线时,也同时反射热量,会给我们留下温暖感觉;黑色吸收光线时,也同时吸收热量,给我们凉爽感。色彩的冷暖感具有相当丰富的内容,为我们研究生理颜色和心理感受提供了广阔的空间。

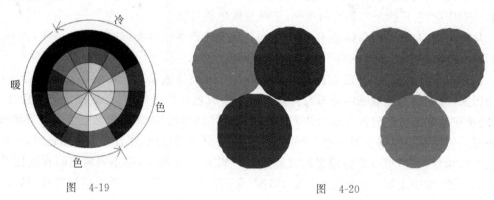

图 4-19 图 4-20

4.3.2 色彩的情感效应

色彩与人类的情感有着密切的关系,人们常常用它来表露心声。例如在中国古代,诗人们经常以色寄情,锤炼出了无数经典而形象的色彩妙句,"绿肥红瘦"、"紫蝶黄蜂俱有情"、"蓝溪白石出,玉山红叶稀"、"两只黄鹂鸣翠柳,一行白鹭上青天"等。色彩的情感是由生理反应与心理判断并通过联想或想象的共同作用表现出来的。此外,对色彩的不同情感反应还受到人的年龄、经历、性格、情绪、情感、民族文化与心理结构等影响,是一种较为复杂的色彩现象。色彩给人的心理影响是无法用语言来描述的,它是人类对色光与颜料色的一种视觉生理机能,是视觉生理机能转化为心理分析的认知过程,也是识别机能形成过程的反应。色彩色相的变化,会使人的生理及心理机能产生不同的变化,引发人的情绪、情感的变化。色彩对心理的反应涉及色彩与音阶、色彩与味觉、色彩与形状、色彩与个性等。

很早就有音乐家研究音乐与色彩的关系,即如何利用音乐来表现色彩。音乐现代派大师德彪西曾提出:用各种乐器演奏的音乐曲调、节奏能够体现出色彩的感觉;用声音的强弱、音调的高低所形成的节奏感,来表现绘画设计作品中色彩的高低调子;用高调表示色彩的亮丽感,低调会有沉静感,有时用激情的音乐象征红色,用欢快的轻音乐比喻浅蓝色调等,来形成音乐视觉化的设计。

牛顿认为从Do到So的音阶和色彩从红到紫的光谱色顺序相同,这就是最早的色彩音阶理论。色彩与音阶的关系如下:

红色是一种热情澎湃的颜色。它强烈、充实、浑厚、具有安定感,与音阶中的Do(C)音的属性相同。

橙色是介于红黄之间的中间色。它个性温和、带有浑厚、安定的特质,但属于音阶中的带过的角色,与音阶中的Re(D)音的属性相同。

　　黄色具有清雅、单纯、愉快之感,是三原色中明度最高的颜色。它活泼、积极、敦厚、轻盈、中性,与音阶中 Me(E)音的属性有类似之感。

　　绿色具有清闲、空旷、生意盎然、冷静、有锐利感,与红色有互为补色的关系,与音阶中的So(G)音属性相同。

　　蓝色普遍承认是种忧郁、冷清、寂寞、伤感的颜色,独立、寂寞、自成一格,与音阶中被称为忧郁的蓝色音 La(A)音属性一样。

　　紫色是一种尴尬、孤僻、虚幻、迷离、惘然、阴性、令人猜不透的颜色。音阶有一个虚无缥缈的 Ti(B)音,它只能充当饰音的角色,正好与紫色相对应。

　　灰色呆滞,与其他色彩格格不入,却能与任何颜色产生一种特殊的对比性调和,苦涩、厚而不重、硬而不坚,与音阶中的 Fa(F)音属性相同。

　　色彩与味觉的关系,是建立在人们长期的饮食味觉体验基础上所形成的色彩味觉感。长期以来,人们总是把酸味的葡萄与青紫或黄绿味的色彩联系起来,把甜的食物与粉红、淡红、奶黄联系起来。红红的辣椒会让人的味觉受到强烈刺激,因此当看见红色就会与辣椒的刺激感或四川的火锅联系到一起。利用色彩与味觉的通感反应,在食品包装用色时,巧妙结合色彩的味觉特性,可以取得理想的设计效果。如图 4-21 所示,把不同味觉的食物同其味觉色彩联系,能表现出不同味觉的画面,如酸、甜、苦、辣的色彩运用到葡萄与柠檬、糖果、咖啡、辣椒酱等食物的包装设计中。

图　4-21

4.3.3　色彩的象征性

　　色彩的象征性关系到我们的信仰、个人的情绪以及对色彩的想象力。色彩通过视觉并由视觉传达到大脑,产生生理与心理上的变异,影响人的心理情感。色彩与象征性的联动,知觉上的认知过程是因人而异的,同时也是与地域、民族、宗教、文化传统的影响相关联。比如,红色象征着喜悦,这是从日常生活中总结出来的,红色能给人以激情,让人兴奋不已,所以我们把它比喻成亲情,给人以活力,给人以温暖,给人以快感。又如,绿色象征着和平,象征着环保,象征着春天。

　　红色是一种引人注目的色彩。对人的感觉器官有强烈的刺激作用,能增高血压,加速血液循环,对人的心理产生巨大鼓舞作用。这就使红色有了积极、向上、活力等象征意义。如果红色中加入白色成为粉红色,它意味着幸福、甜蜜、娇柔、爱情。如果红色加入黑色可成为暗红色,给人以枯萎、烦恼、孤僻、憔悴、不合群的心理感受。如果红色中加入灰色,成为红灰色,给人以烦闷、哀伤、忧郁、寂寞的心理感受。

　　橙色也是对视觉器官刺激比较强烈的色彩。既有红色的热情,又有黄色的光明、活泼的

性格,是人们普遍喜爱的色彩。如警戒的指定色,海上的救生衣,马路上养路工人制服等常用此色。如果橙色中加入白色,给人以细嫩、温馨、暖和、柔润、细心、轻巧、慈祥的心理感受。如果橙色中加入黑色,给人以沉着、情深、悲观、拘谨的心理感受。如果橙色中加入灰色给人以沙滩、故土、灰心的心理感受。

黄色是所有彩色中明度最高的色彩。给人以光明、自信、迅速、活泼、注意、轻快的感觉,尤其在低明度色彩或其补色的存托下,十分醒目。在中国传统用色中,黄色是权力的象征,是帝王皇族的专用色。如果黄色中加入白色,给人以单薄、娇嫩、可爱、无诚意、温和、光荣和慈祥的心理感受。如果黄色中加入黑色,给人以没希望、多变、贫穷、粗俗、秘密的心理感受。如果黄色中加入灰色,给人以不健康、没精神、低贱、肮脏、陈旧的心理感受。

绿色的视觉感受比较舒适、温和。绿色为植物的色彩,对生理作用和心理作用都极为平静,刺激性不大。因此,人对绿色都较喜欢,绿色给人以宁静、休息、放松,使人精神不易疲劳。如果绿色中加入白色,给人以爽快、清淡、宁静、舒畅、轻浮的心理感受。如果绿色中加入黑色,给人以安稳、自私、沉默、刻苦的心理感受。如果绿色中加入灰色,给人以湿气、倒霉、不信任、腐烂、发酵的心理感受。

蓝色会使人想到海洋、天空,湛蓝而广阔。蓝色给人以冷静、智慧、深远的感受。蓝色对视觉器官的刺激较弱,当人们看到蓝色时情绪较安宁,尤其是当人们在心情烦躁、情绪不安时,面对蓝蓝的大海,仰望蔚蓝旷远的天空,顿时心胸变得开阔起来,烦恼便会烟消云散。如果蓝色中加入白色,会给人以清淡、聪明、伶俐、轻柔、高雅、和蔼的心理感受。如果蓝色中加入黑色,给人以奥秘、沉重、幽深、悲观、孤僻、庄重的心理感受。如果蓝色中加入灰色,给人以粗俗、可怜、压力、贫困、沮丧、笨拙的心理感受。

紫色属于中性色彩,富有神秘感。紫色易引起心理上的忧郁和不安,但又给人以高贵、庄严之感,是女性较喜欢的色彩。在我国传统用色中,紫色是帝王的专用色,是较高权力的象征。如紫禁城(北京故宫)、紫袭装(朝廷赐给和尚的僧衣)、紫诏(皇帝的诏书)等。紫色中加入白色,给人以女性化、娇媚、清雅、美梦、含蓄、虚幻、羞涩、神秘的心理感受。紫色中加入黑色,给人以虚伪、渴望、失去信心的心理感受。紫色中加入灰色,给人以腐烂、厌倦、回忆、忏悔、衰老、矛盾、放弃、枯朽、消极、虚弱的心理感受。

黑色是无彩色,是明度最低的颜色。因此给人留下了神秘、黑暗、死亡、恐怖、庄严的意象。黑色能直接表现出一种坚毅、力量和勇敢的精神,也能把其他色彩反衬得鲜明、热情、富于动感。

白色也是无彩色,是明度最高的颜色。由于白色为全色相,能满足视觉的生理要求,与其他色彩混合能取得很好的效果。

灰色介于黑色和白色之间,是无彩色(无任何色彩倾向的灰)。灰色是全色相,是没有纯度的中性色。注目性很低,人的视觉最适应看的配色的总和为中性灰色。所以灰色很重要,但很少单独使用。灰色很顺从,与其他色彩配合均可取得较好的视觉效果。

4.4 色彩的推移

色彩推移是将色彩通过一定的等差级别的明度、色相和纯度按照一定规律有秩序地排列、组合的一种形式。色彩推移可产生空间、协调、对比等色彩构成效果。推移的种类

有色相推移、明度推移、纯度推移、补色推移、综合推移等，如图 4-22 所示。其特点是具有强烈的明亮感和闪光感，富有浓厚的现代感和装饰性，甚至还有幻觉空间感。

图　4-22

4.4.1　色相推移

将色彩按色相环的顺序，从某一色相推移至另一色相的排列、组合的一种渐变形式。为了使画面丰富多彩、变化有序，色彩可选用同类色之间的渐变、类似色之间的渐变、互补色之间的渐变、对比色之间的渐变和全色相渐变，如图 4-23 和图 4-24 所示。

图　4-23

图　4-24

4.4.2　明度推移

将色彩按明度等差级系列的顺序，由浅到深或由深到浅进行排列、组合的一种渐变形式，如图 4-25 所示。一般都选用单色系列组合，也可选用两个色彩的明度系列，但也不宜择

用太多，否则易乱易花，效果适得其反。明度推移的特点是：层次分明，色彩变化细致，空间感强。

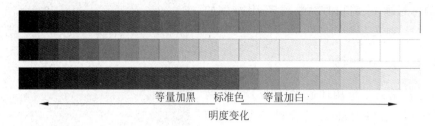

图 4-25

明度推移通常选一种明度与纯度都较低的色彩，逐渐加白、或黑，不加其他任何颜色，依次调出明度各不相同的色阶，构成明度序列，如图 4-26 和图 4-27 所示。

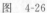

图 4-26

图 4-27

4.4.3 纯度推移

将色彩按等差级数系列的顺序由鲜到灰或由灰到鲜进行排列组合的一种渐变形式，即一种色彩由纯色向无彩色的黑、白、灰渐次变化。纯度推移的特点是含蓄、丰富、又有明度的变化，如图 4-28 和图 4-29 所示。

图 4-28

图 4-29

纯度推移需要减弱一个色彩的纯度,我们可以混入无彩色或补色,也可以混入其他任何的颜色,加入的色彩越多、调和的次数越多,其纯度的变化就越明显,纯度越弱。

4.4.4 补色推移

补色推移是处于色相环通过圆心 180 度两端位置上一对色相的纯度组合推移形式,如图 4-30 所示。

4.4.5 综合推移

图 4-30

将色彩的色相、明度、纯度推移进行综合排列、组合的渐变形式,由于色彩三要素的同时加入,其效果当然要比单项推移复杂、丰富得多,如图 4-31～图 4-34 所示。

图 4-31

图 4-32

图 4-33

图 4-34

4.5 色彩对比与调和

古希腊哲学家赫拉克利特认为美的和谐在于对立的统一,他指出:"互相排斥的东西结合在一起,不同的音调造成最美的和谐,一切都是斗争所产生的"。我们每天都生活在色彩的对比中,离开了色彩的对比,色彩的真正和谐就不复存在了。色彩的对比是指在我们的视觉中呈现的各种不同颜色相貌的并存整体。这种并存对我们的感官产生刺激,引起视觉上的审美感受。从色彩对比的意义上看,色彩之间的对照、对立、对应、比较、互衬可以显示出色彩之间不同颜色属性的对比,同时也构成了不同色彩视觉美感的形成。在色彩应用中,色彩的对比不但是设计师首要解决的问题,也是我们驾驭色彩,准确描述视觉语言的关键。

4.5.1 色彩的对比

色相对比主要是指由色相之间的差别形成的对比。也可以说是指以色相环为主要对比基础单位的色彩对比方式,如图 4-35 所示。色相对比可以分为色相的单项对比和色相的综合对比。色相的单项对比基本上不需要将色彩的明度与纯度对比,色彩的综合对比需要将明度和纯度考虑其中,其变化的空间较大。从色彩对比的规律出发,色相对比的主要类型可以分为弱对比的同类色对比、中对比的邻近色对比、强对比的对比色对比、最强对比的互补色对比,如图 4-36 所示。

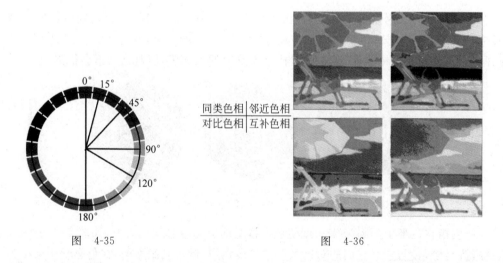

图 4-35　　　　　　　　　　图 4-36

同类色是指性质相同的色相。在色相环上 15 度以内的色彩对比所呈现的色彩构成效果,如图 4-37 所示。它是同一色相稍带不同明度、纯度或冷暖倾向之间的色彩对比。即只有明度深浅之分,没有色相对比。但其色度有深浅之分,如深红与浅红等。这类色相对比既有同一性又有色度上的差异。同类色色相对比的美感特点表现为色味接近、视觉感受尤为调和。

邻近色是指性质近似的色相。指在色环上 0～60 度之间的色彩对比所呈现的色彩构成效果,如图 4-38 所示。如红与橙,橙与黄,黄与绿,绿与青,青与紫,紫与红等,如图 4-47 和图 4-48 所示。邻近色的对比在色相环上的反映是以相邻的两组颜色群的对比关系确定

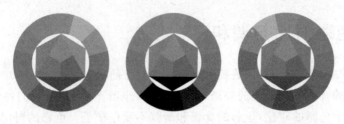

图　4-37

的，它比同类色对比形成的对比色域要宽，颜色的对比数量也多。邻近色在对比之下的协调性很高，在具体运用时会呈现出优美、柔和，趋于统一的视觉美感，因此这类色相对比运用于设计领域的机会更多，原因就在于这一对比类型中的色彩系列取悦于人的视觉美感的程度属于中和状态。

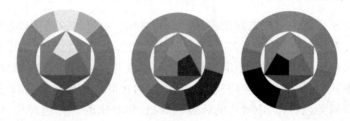

图　4-38

对比色亦称为大跨度色域对比，指在色环上 0～120 度之间的色彩差别对比所呈现的色彩构成效果，如图 4-39 所示。如红与黄绿，红与蓝绿，橙与紫，蓝与黄。其中红色与黄绿色的配色，属于色相的中强对比，这种对比有着鲜明的色相感，但对比又不会很强烈。

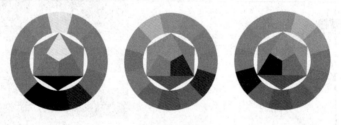

图　4-39

互补色指在色环上间隔为 180 度的色彩搭配而成的色彩构成效果，如图 4-40 所示。如红与绿，蓝与橙，黄与紫。它们的对比关系则是最强烈、最富刺激性的，在色彩学中被称为互补色相对比，就视觉来讲产生强烈刺激作用，对人的视觉最具吸引力，属于强对比。

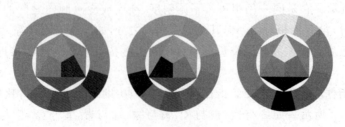

图　4-40

明度对比是指色彩之间明暗层次变化的对比。在色彩中,明度对比关系是最丰富的,一方面体现在同种色中的明度对比,例如把同一种色彩分解成不同明暗程度的多个色彩,就是同种色中的明暗对比;另一方面体现在不同色相间的明度对比,这种明度对比关系使色彩构成层次更加丰富(图 4-41)。

图　4-41

色彩的纯度对比也叫色彩饱和度的对比。纯度对比是色彩构成中色彩含有标准色成分多少的对比方式,即色彩之间鲜艳程度的对比。纯度对比包括鲜艳色之间的对比和含灰色之间的对比;也包括不同色相的灰色之间的对比,各种鲜艳色之间的对比也是色彩纯度对比的类型。色彩纯度对比的变化依据是色彩的纯度,改变色彩的纯度就可以得到更丰富的色彩对比关系。我们可以分别在纯色中加入黑、白、灰来降低色彩的纯度,同时色彩的明度也会随之改变。在纯色中加入白色,会使色相产生改变,明度提高,比如大红色加入白色会变成偏冷的淡红;纯色中混入黑色,色彩的纯度和明度都会降低,色彩会变得幽暗和深沉;在纯色中混入灰色之后,会得到含蓄又浑厚的色彩。另外,除混入黑、白、灰可以改变色彩纯度,也可以把相同明度的灰色混入到纯色中,混合后可以得到明度相同、色相不同的柔和、软弱的灰色。这里需要理清色彩纯度对比的概念,在色彩系统中,三原色和三间色成为颜色系统中的 6 个标准色,所以色彩的纯度对比也就以色彩中所含的标准色的比例为依据进行对比。在原色和间色之间不存在纯度差异,但明度差异却比较明显。如果在纯色中加入与之相对的补色可以降低色彩的纯度,因为纯色中加入补色就相当于加入无彩色系中的灰色,补色实际上包含着三原色的成分。如在红色中加入绿色就等于在红色中加入蓝色和黄色,红色的纯度迅速下降,混合后的色相也会由于补色所含原色成分的不同而有所变化。在用补色改变色彩纯度的时候,如果再加入一定量的白色就可以得到微妙的灰色。色彩的纯度对比可以分为纯度弱对比、纯度中度对比、纯度强对比三种情况,如图 4-42 所示,色彩纯度的差别是由色彩纯度对比的强弱决定的。纯度弱对比是指色彩纯度比较靠近的色彩对比方式,如湖蓝与大红的对比,朱红与中黄的对比都属于纯度的弱对比;纯度中对比指纯度值相差 4~6 级的对比,主要是指纯色与灰色之间的对比,或者灰色与无彩色之间的对比;纯度强对比是指纯度值相差很大的对比,如高纯度色与无彩色系中的黑白灰的对比。以上的对比方式都不是依靠色彩本身的纯度来进行对比,而是通过无彩色系中的颜色来衬托有彩色,使有彩色系中的颜色更亮丽、更生动。

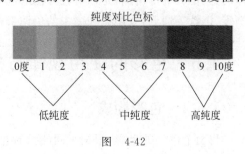

图　4-42

4.5.2 冷暖关系

我们对一部分色彩产生暖和的感觉,一部分产生寒冷的感觉。从色环上看,有寒冷印象的有蓝绿至蓝紫的色,其中蓝色是最冷的颜色;有暖和印象的是红紫到黄的色,其中红橙是最暖的色。从视觉上,冷暖对比产生美妙、生动、活泼的色彩感觉。冷色和暖色能产生空间效果,暖色有前进感和扩张感,冷色有后退感和收缩感,在艺术表现中,冷暖色都有丰富的精神内涵,如图 4-43 所示。

图　4-43

4.5.3　色彩的调和

色彩的调和是就色彩的对比而言的,没有对比也无所谓调和,两者即互相排斥又互相依存,相辅相成,相得益彰。不过色彩的对比是绝对的,因为两种以上色彩在配置中,总会在色相、纯度、明度、面积等方面或多或少地有所差别,这种差别必然会导致不同程度的对比。过分对比的配色需要加强共性来进行调和,过分暧昧的配色需要加强对比来进行调和。色彩的调和就是在各色的统一与变化中表现出来的,也就是说,当两个或以上的色彩搭配组合时,为了达成一项共同的表现目的,使色彩关系组合调整成一种和谐、统一的画面效果,这就是色彩调和。

对比与调和,是互为依存的、矛盾统一的两个方面,都是获得色彩美感和表达主题思想与感情的重要手段。在一个画面中,根据表现主题的不同要求,色调可以以对比因素为主,也可以以调和因素为主。在感情上的反映,一般积极的、愉快的、刺激的、振奋的、活泼的、辉煌的、丰富的等等情调,是以对比为主的色调来表现的。舒畅、静寂、含蓄、柔美、朴素、软弱、幽雅、沉默等情调,宜用调和为主的色调来表现。

4.6　色彩的使用规律与技巧

4.6.1　色彩构成

将两个以上的色彩,根据不同的目的性,按照一定的原则,重新组合搭配,在互相作用下

构成新的和美的色彩关系。色彩构成,是在色彩科学体系的基础上,将复杂的视觉表现还原成最基本的要素,研究符合人们知觉和心理原则的构成,并能发现、把握尽可能美的配色创造。配色有三类要素:光学要素(明度、色相、纯度),存在条件(面积、形状、肌理、位置),心理因素(冷暖、进退、轻重、软硬、朴素、华丽),设计的时候运用逻辑思维选择合适的色彩搭配,产生恰当的色彩构成。最优秀的配色范本是自然界里的配色,我们观察自然界里的配色,通过理性的提炼最终获得我们所需要的东西。

无论是绘画用色还是设计用色,都是对色彩进行合理的搭配。写实性绘画用色为了表现真实的立体感、空间感与质感,用色丰富,涉及的色相数量多,明度、纯度等级多,向色彩丰富性方向发展。设计用色的特点是注重色彩的装饰性,色相不要求多,明度与纯度的等级较少,追求简洁。无论是绘画用色还是设计用色,色调构成的方法与原理都是一致的。

色彩构成是色彩应用的科学,是色彩搭配使用的方法技巧,是从宏观角度全面研究色彩应用的科学规律。

4.6.2 色彩形式法则

均衡,其概念表现在色彩造型上,指将各种配置的要素在画面中构成稳定的视觉效果,这些要素主要指色彩面积的分布,色彩的强弱与轻重,如图 4-44 所示。在色彩搭配上,影响色调均衡的因素有很多,其中色彩的面积、属性是影响配色均衡的主要因素。不同色彩的形状、冷暖、动静会带给人不同的重量感,这些也会直接影响配色的均衡感,另外,构图也会影响配色的均衡感。

强调,一幅画、一个设计都必须有视觉中心,这个中心是画面中最精彩、最引人注意、最具有暗示性的地方,色彩可以强调突出这个视觉中心,弥补画面整体贫乏单调的感觉。在色彩搭配中,以适当的比例关系,合理利用色彩的明暗、大小、软硬、冷暖、鲜浊等对比,都能够起到画龙点睛、突出主题的作用,从而构成整体效果的强调,如图 4-45 和图 4-46 所示。

图 4-44

图 4-45

图 4-46

节奏,是配色过程中产生的视觉韵律,是色相、明度、纯度三属性的变化;是色彩强弱、轻重、冷暖、软硬等不同因素的相互组合;或者是局部的某种间隔排列产生的抑扬顿挫的格调;或者是某种方向性的移动、反复性变化,形成了视觉上的连续和相互关联的韵律,使单调的色彩活泼化,如图 4-47 和图 4-48 所示。

图 4-47 图 4-48

渐变,是指一种颜色按照一定的规律,递增或递减地逐渐转变到另一种颜色的连续过程。色彩渐变能产生由强到弱、由明到暗、由艳到灰、由冷到暖的节奏感,柔和而优美,变化而统一。色彩的渐变有无彩色中黑—灰—白的渐变、同种色的明—暗的渐变、色相环中黄—蓝—紫的渐变等明度系列的渐变;有色相渐变,如类似色色相渐变、对比色相渐变、互补色相渐变;还有灰—艳的纯度渐变及冷—暖的渐变,如图 4-49 和图 4-50 所示。

图 4-49 图 4-50

呼应,是使色彩构成中获得统一和谐美感的常用手法,是配色平衡的桥梁,任何色彩在布局时都不应孤立存在,它需要同种或同类色彩在位置、空间上的相互对照、相互关联,保持色彩间的联系与平衡。同时,还能起到调节和满足视觉神经的适应作用,如图 4-51 和图 4-52 所示。

反复,是将同样的色彩重复使用以达到强调和加强印象的作用。反复的目的是要不停地重复描述,增强画面的表达力,加深观者对该色彩意义的理解,达到加深印象的效果。色彩反复可以是单一色的反复,也可以是组合方式或系统方式的反复,营造出丰富、重复的视

觉美感，如图 4-53 和图 4-54 所示。

图　4-51

图　4-52

图　4-53

图　4-54

比例，是指画面中各部分色彩之间的量的关系。如多少、大小、高低、内外、上下、左右等系列的数量比。在色彩搭配中，将明度、色相、纯度做适当的比例搭配，构成所需要的效果，充分体现出了比例的重要性，如图 4-55 和图 4-56 所示。

图　4-55

图　4-56

统一,是强调同一要素,弱化色彩差别,形成统一的、协调的画面。集中表现各部分及各部分之间的共同性因素,使之更加集中、突出。在色彩运用中,画面的整体被某色调支配,该色起到一个统筹各色的作用,画面就表现为调和统一的效果,如图 4-57 所示。

图 4-57

4.6.3 色调的概念

要想得到一个比较完整、和谐的色彩秩序,我们必须先确定主色调,绘画和设计中没有孤立存在的颜色,若要使色彩完美,就必须依据色彩的主旋律,精心选择色彩要素,并通过烘托对比,及周围环境的对比映衬等方法,有效地合理地发挥色彩各要素的特点及作用,这样才能突出色彩主旋律,建立色彩美的特征。好像乐曲中的对比,有高有低,有强有弱,有平有缓。或是运用由弱到强递增的主旋律反复变化,以高音和弦等手法,将乐曲推向高潮;或是采取高潮过后,是一个非常平静悦耳的单音色等方式,将主旋律通过衬托对比表现出来,起到感染人的作用,这就创造出了既有较强的对比效果又不失内涵的艺术魅力。构建层次变化丰富、整体色调统一的画面是我们合理使用色彩的规律和技巧。

色调是由物体反射的光线中占绝对优势的某种波长所决定的,不同的波长产生不同的颜色倾向。作为颜色的重要特征,色调不是指颜色的性质,而是对一幅绘画作品或设计作品的整体颜色的概括评价,是一幅画中画面色彩的总体倾向,是大的色彩效果。一幅作品虽然用了多种颜色,但整体颜色有一种偏蓝或偏红、偏暖或偏冷等倾向,这种颜色上的倾向就是该作品的整体色调。

4.6.4 色彩配色的原则

色彩配色的一般规律是任何一个色相都可以成为主色,与其他色相组成补色关系、对比色关系、邻近色系和同类色系的色彩组织。以下是常用的配色原则与方法:

色调配色,指具有某种相同性质的色彩搭配在一起,色相越全越好,最少也要三种色相以上。比如同等明度的红、黄、蓝搭配在一起。大自然的彩虹就是很好的色调配色。

近似配色,选择相邻或相近的色相进行搭配。这种配色因为含有三原色中某一共同的

颜色,所以很协调。因为色相接近,所以也比较稳定,如图 4-58 所示。如果是单一色相的浓淡搭配则称为同色系配色。出彩的搭配如:紫配绿、紫配橙或绿配橙。

图 4-58

渐进配色,按色相、明度、纯度三要素之一的程度高低依次排列颜色。特点是色调即沉稳又很醒目,尤其是色相和明度的渐进配色。彩虹既是色调配色也属于渐进配色。

对比配色,用色相、明度或纯度的反差进行搭配,有鲜明的强弱对比感。其中明度的对比给人明快清晰的印象,可以说只要有明度上的对比,配色就不会太失败。比如:红配绿、黄配紫、蓝配橙,如图 4-59 所示。

单重点配色,让两种颜色形成面积大与小的强烈反差。"万绿丛中一点红"就是一种单重点配色。其实单重点配色也是一种对比,相当于一种颜色做底色,另一种颜色做图形,如图 4-60 所示。

图 4-59

图 4-60

分隔式配色,在色彩各属性比较接近的色彩组合,视觉效果不分明,可以在画面中使用隔离色,进行分割、穿插,增加强度,形成协调的整体效果。面积分割越多,调和感越强。同样在色彩属性差别过大的色彩组合中,隔离色可以起到调和的作用。隔离色可以是黑、白、灰、金、银或者是中性色彩,如图 4-61 和图 4-62 所示。

图 4-61

图 4-62

4.7 色彩在计算机中的表现模式

计算机色彩是以现代色彩学和计算机图形学为基础,依据对经典色彩学的色彩分析,并把色彩学运用到新的媒介上,使色彩学的研究空间得到更深的延伸与更广的拓展。现在我们看到的数字色彩模式、色彩语言都是色彩学与新技术结合的成果,色彩在计算机中的表现模式是对现代色度学、色彩学和计算机图形学的一项整合研究。

计算机中存储的图像色彩有许多种模式,大多数计算机图像处理软件都支持的色彩模式有 RGB 色彩模式、CMYK 色彩模式、灰度模式、Lab 色彩模式等。不同色彩模式在描述图像时所用的数据位数不同,位数大的色彩模式占用的存储空间就较大。

4.7.1 RGB 颜色模式

R、G、B 三色是常用的光的三原色,红(Red,记为 R)、绿(Green,记为 G)、蓝(Blue,记为 B),它们是计算机显示器及其他数字设备显示颜色的基础。RGB 色彩模型是数字色彩最典型,也是最常用的色彩模型。它属于加色法混合,是一种光源色的混合模式。

加色法混合的特征是:

首先,两种不同的彩色光混合生成另一种颜色,且色光混合的次数越多、强度越大,得到的颜色越明亮;

其次,如果两种色光混合成白色,它们就被称为互补色;

再次,三基色可以混合出其集合范围内的所有颜色;

最后,红(R)、绿(G)、蓝(B)三色等量相加生成中性灰色,当 R、G、B 三色达到最高值时,它们相加后的结果生成白色。

在使用计算机进行主要用于电子显示色彩的设计时,我们可以选择 RGB 色彩模式。RGB 色彩模式采用的是点阵三维色彩空间,R、G、B 三种颜色的色彩数值从 0~255,共 256 极,是 2 的 8 次幂,与计算机显示器电子枪的强度等级是一致的。0 表示色彩强度最弱(即没有色彩)的状态,呈黑色;255 表示色彩强度最强(即色彩纯度最高)的状态,呈最饱和色。

当三种颜色的色彩数值都是 0 时,它所表现的区域就呈黑色;当三种颜色的色彩数值都是255 时,它所表现的区域就呈白色;在处于其他色彩数值的情况下,就会显示出各种不同的颜色。

RGB 是计算机荧光屏及其他数字设备显示颜色的色彩方式,它们的所有颜色都是由R、G、B 三种发光质通过加光混合产生的。由于 R、G、B 三种颜色各能产生 2 的 8 次幂即256 级不同等级的颜色,它们叠加在一起就可形成 2 的 24 次幂即 16,777,216 种颜色。RGB 色域涵盖了 CMYK 硬拷贝色域和所有颜料、染料、涂料的色域。

4.7.2　CMY 颜色模式

CMY 三色分别是青色、品红色、黄色。青(Cyan,记为 C)、品红(Magenta,记为 M)、黄(Yellow,记为 Y)是打印机等硬拷贝设备使用的标准色彩,它们分别是红(R)、绿(R)、蓝(B)三基色的补色。打印机等硬拷贝设备把 C、M、Y 颜料通过纸张等介质打印成图片后,我们就能通过反射光来感知图片的颜色。CMY 色彩模型也是数字色彩常用的色彩模型,它属于减色法混合,是一种颜料色彩的混合模式。

减色法混合的特征是:

首先,两种不同的颜色混合生成另一种颜色,且颜色混合的次数越多,得到的颜色就越灰暗、越混浊;

其次,C、M、Y 等各种颜色等于从白光中减去它们各自的补色。如:青色等于从白光中减去红光。

最后,青(C)、品红(M)、黄(Y)三色等量混合生成中性灰色,当 C、M、Y 三色达到最高值时,混合的结果生成黑色。在实际应用中,由于颜料的化学成分和介质吸收等原因,C、M、Y 三色混合后不会产生真正的黑色,因此在打印时要多加一个黑色(Black,记为 K)作为补充。

在笛卡儿坐标系里,CMY 色彩模型也用一个三维的立方体来表示,与 RGB 色彩模型不同的是,CMY 的坐标原点代表黑色(0,0,0),坐标顶点代表白色(1,1,1),相当于把 RGB立方体倒过来。

青(Cyan)、品红(Magenta)、黄(Yellow)分别是红(R)、绿(G)、蓝(B)三色的互补色,是硬拷贝设备上输出图形的颜色,如彩色打印、印刷等。它们与荧光粉组合光颜色的显示器不同,是通过打印彩墨(ink)、彩色涂料的反射光来显现颜色的,是一种减色组合。由青、品红和黄三色组成的色彩模型,使用时相当于从白色光中减去某种颜色,因此又叫减色系统。

在笛卡儿坐标系中,CMY 色彩模型与 RGB 色彩模型外观相似,但原点和顶点刚好相反,CMY 模型的原点是白色,相对的顶点是黑色。CMY 模型中的颜色是从白色光中减去某种颜色,而不是像 RGB 模型那样,是在黑色光中增加某种颜色。

因此,CMY 三种被打印在纸上的颜色,我们可以理解为:青(C)＝ 白色光－红色光,品红(M)＝ 白色光－绿色光,黄(Y)＝ 白色光－蓝色光,由于白色光是由红、绿、蓝三色光相加得到的,上面的等式可以还原为我们常用的加色等式:青(C)＝(红色光＋绿色光＋蓝色光)－红色光＝绿色＋蓝色,品红(M)＝(红色光＋绿色光＋蓝色光)－绿色光＝红色＋蓝色,黄(Y)＝(红色光＋绿色光＋蓝色光)－蓝色光＝红色＋绿色。在实际应用中,CMY 色彩模式也可称为 CMYK 色彩模型。在彩色打印及彩色印刷中,由于彩色墨水、油墨的化学

特性,色光反射和纸张对颜料的吸附程度等因素,用等量的 CMY 三色得不到真正的黑色,所以在 CMY 色彩中需要另加一个黑色(Black,K),才能弥补这三个颜色混合不够黑的问题

CMY 是模仿显色系统的减色法色彩模型。CMY 三色就是我们所谓的红、黄、蓝三原色,它们的色相跟绘画颜料的湖蓝、玫瑰红、柠檬黄接近。计算机里的 CMY 色彩模型,就是模仿显色系统的减色法色彩模型。

当今的印刷术以 CMYK 四色胶版印刷为代表,它采用高饱和度的四色油墨以不同角度的网屏叠印形成复杂的彩色图片。由于这四色彩色油墨的网点相互错开,各种颜色之间保持了相对独立的饱和度,不会出现因手工绘画调色或其他色料调和时导致的颜色之间降低饱和度的减色混合。

CMYK 印刷颜色,是油墨所能表现的色域,它与计算机的 CMYK 色彩模型能表达的色彩不是一回事。因此,我们在应用计算机进行色彩设计时,系统可提示你超出印刷、打印的"警告色",即使你设计了比较鲜艳的颜色,如果超出了 CMYK 印刷颜色的色域,计算机就会用一个接近它的较灰暗的颜色去顶替它。可见 CMYK 印刷颜色的色域小于 RGB 屏幕颜色的色域。在可见光谱曲线图中,我们可知道 C、M、Y 原色油墨的 x、y 色度坐标,青色:$x=0.1902, y=0.2296$;品红色:$x=0.4.20, y=0.2410$;黄色:$x=0.4020, y=0.4401$。从图上能明显看到 CMY 印刷色域与 RGB 色域的差别。为了拓宽印刷色彩的色域,印刷界在 CMYK 四色印刷的基础上,通用一种叫做"pantone"的印刷专色,使它的色域扩宽了不少。

4.7.3　Lab 色彩模式

Lab 模式作为一个衡量颜色的标准,在 1976 年被重新定义并命名为 CIELab。Lab 模式包含了正常人的视觉能够看到的所有颜色,解决了由于不同的显示器和打印设备所造成的颜色差异,也就是它不依赖于设备,而是一个与设备无关的基于人眼生理特性的颜色最多、色域最大的色彩模式。Lab 模式以明度(L)和两个颜色分量 a 和 b 来描述色彩;a 指绿色和红色,b 指蓝色和黄色。L 的取值范围是 $0\sim100$,数值越大,颜色的明度值越大。a 和 b 的取值范围为 $-128\sim127$,对于 a 值,数值越大,颜色越红,反之颜色偏绿色;b 值越大,颜色发黄,反之,数值越小,该颜色越偏蓝。

Lab 模式既不依赖光线,也不依赖于颜料,它是一个理论上包括了人眼可以看见的所有色彩的色彩模式。所以 Lab 模式弥补了 RGB 和 CMYK 两种色彩模式的不足,可以用这一模式编辑处理任何一种图像(包括灰度图像),并且与 RGB 模式同样快,比 CMYK 模式则快好几倍。因为 Lab 模式是一种与设备无关的色彩空间,所以 Lab 模式在任何时间、地点、设备都是唯一的,因此在色彩管理中它是重要的表色体系。无论使用何种设备(如显示器、打印机、计算机或扫描仪)创建或输出图像,这种模型都能生成一致的颜色。当 RGB 模式图像需要转换成 CMYK 模式时,Photoshop 将自动将 RGB 模式转换为 Lab 模式,再转换为 CMYK 模式,这样可以减少图像信息的损失。

4.7.4　HSB 模式

HSB 是根据人体视觉而开发的一套色彩模式,也是最接近人类大脑对色彩辨认思考的模式。HSB 是由颜色三要素表示颜色的系统,即色相(H)、饱和度(S)、亮度(B)。

色相(H):是色彩的首要特征,是区别各种不同色彩的最准确的标准。色相是组成可

见光谱的单色,即红、橙、黄、绿、青、蓝、紫中的一个。红色在 0 度,绿色在 120 度,蓝色在 240 度。它基本上是 RGB 模式全色度的饼状图。

饱和度(S):表示色彩的纯度。纯度越高,表现越鲜明,纯度较低,表现则较淡。白、黑和其他灰色色彩都是没有饱和度的。在最大饱和度时,每一色相具有最纯的色光。

亮度(B):是色彩的明亮度即黑色成分含量。为 0 时即为黑色。最大亮度是色彩最鲜明的状态。在 HSB 中,色相(H)的单位是度,取值范围是 0～360;饱和度(S)还有亮度(B)的单位是百分比。

4.7.5 其他颜色模式

除基本的 RGB 模式、CMYK 模式和 Lab 模式之外,Photoshop 还支持(或处理)其他的颜色模式,这些模式包括位图模式、双色调模式、索引颜色模式和多通道模式。并且这些颜色模式有其特殊的用途。例如,灰度模式的图像只有灰度值而没有颜色信息;索引颜色模式尽管可以使用颜色,但相对于 RGB 模式和 CMYK 模式来说,可以使用的颜色真是少之又少。下面就来介绍这几种颜色模式。

- 位图(Bitmap)模式

位图模式用两种颜色(黑和白)来表示图像中的像素。位图模式的图像也叫作黑白图像。因为其深度为 1,也称为一位图像。由于位图模式只用黑白色来表示图像的像素,在将图像转换为位图模式时会丢失大量细节,因此 Photoshop 提供了几种算法来模拟图像中丢失的细节。

在宽度、高度和分辨率相同的情况下,位图模式的图像尺寸最小,约为灰度模式的 1/7 和 RGB 模式的 1/22 以下。

- 灰度(Grayscale)模式

灰度模式可以使用多达 256 级灰度来表现图像,使图像的过渡更平滑细腻。灰度图像的每个像素有一个 0(黑色)到 255(白色)之间的亮度值。灰度值也可以用黑色油墨覆盖的百分比来表示(0%等于白色,100%等于黑色)。使用灰度扫描仪产生的图像常以灰度显示。

- 双色调(Duotone)模式

双色调模式采用 2～4 种彩色油墨来创建由双色调(2 种颜色)、三色调(3 种颜色)和四色调(4 种颜色)混合其色阶来组成图像。在将灰度图像转换为双色调模式的过程中,可以对色调进行编辑,产生特殊的效果。而使用双色调模式最主要的用途是使用尽量少的颜色表现尽量多的颜色层次,这对于减少印刷成本是很重要的,因为在印刷时,每增加一种色调都需要更大的成本。

- 索引颜色(Indexed Color)模式

索引颜色模式是网上和动画中常用的图像模式,当彩色图像转换为索引颜色的图像后包含近 256 种颜色。索引颜色图像包含一个颜色表。如果原图像中颜色不能用 256 色表现,则 Photoshop 会从可使用的颜色中选出最相近颜色来模拟这些颜色,这样可以减小图像文件的尺寸。内存用来存放图像中的颜色并为这些颜色建立颜色索引,颜色表可在转换的过程中定义或在生成索引图像后修改。

- 多通道(Multichannel)模式

多通道模式对有特殊打印要求的图像非常有用。例如,如果图像中只使用了一两种或

两三种颜色时,使用多通道模式可以减少印刷成本并保证图像颜色的正确输出。

- 8位/16位通道模式

在灰度RGB或CMYK模式下,可以使用16位通道来代替默认的8位通道。根据默认情况,8位通道中包含256个色阶,如果增到16位,每个通道的色阶数量为65536个,这样能得到更多的色彩细节。Photoshop可以识别和输入16位通道的图像,但对于这种图像限制很多,所有的滤镜都不能使用,另外16位通道模式的图像不能被印刷。

4.7.6　颜色模式的转换

不同的色彩模式适合于不同情况下的数字色彩与数字图形处理,为了满足不同的使用目的和图形与色彩的质量要求,有时需要把图像从一种模式转换为另一种模式。Photoshop通过执行"Image/Mode(图像/模式)"子菜单中的命令,来转换需要的颜色模式。这种颜色模式的转换有时会永久性地改变图像中的颜色值。例如,将RGB模式图像转换为CMYK模式图像时,CMYK色域之外的RGB颜色值被调整到CMYK色域之外,从而缩小了颜色范围。

- 由RGB色彩模型转换为CMYK色彩模型

如果不进行事前的特别设置,我们从扫描仪、数码照相机、数字摄像机、光碟图库以及直接在计算机上绘制的数字图形和数字色彩,都会以RGB色彩模型来显示,因为它是计算机显示器显示色彩的真正色彩模型,其他色彩模型都是在它的基础上衍生而来的。

假如你设计的图形和色彩是以彩色显示为目的,那么从开始设计到结果,都可始终如一地使用RGB色彩模型,只有当你设计的结果需要以彩色印刷、打印为最终目的时,才需要把RGB转换为CMYK色彩模型。如果将RGB模式的图像转换成CMYK模式,图像中的颜色就会产生分色,颜色的色域就会受到限制。因此,如果图像是RGB模式的,最好选在RGB模式下编辑,然后再转换成CMYK图像。

由于CMYK的色彩模型的色域比RGB色彩模型的色域窄小,当把RGB色彩模型下绘制的图形和色彩转换成CMYK后,会损失部分色彩。为了减少这种损失,不要在处理图形之前或过程中事先转换RGB色彩模型,而要当全部的图形、色彩、特技、文字都处理完毕后,最后输出时才把RGB色彩模型下绘制处理的图形转换成CMYK色彩模型。RGB色彩模型的计算速度也快于CMYK色彩模型的计算速度。

- 由RGB或CMYK色彩模型转换为灰度色彩(Grayscale)

Photoshop里RGB色彩模式的彩色图像R、G、B分别有三个8bit(位)的色彩通道。当我们在通道面板里"分离通道"命令(英文版的"channels")面板里执行"split channels"命令把色彩图像按各个通道分解成R、G、B三个单独的画面时,我们会惊奇地发现每个彩色通道原来都是8bit的灰度色彩图!(CMYK色彩模型的彩色图像同理也是C、M、Y、K四个灰度色彩通道。)这是因为Photoshop不是把真彩色图像作为单一的24bit像素的集合来看待,而是把它们分解或三个8bit像素的通道,每个通道就像一个单独的灰度图,并相对应它代表的那种颜色的打印墨色(ink)。Photoshop目前的版本只能处理每个通道等于或小于8bit图像。

将RGB或CMYK色彩模式转换为灰度模式时,Photoshop会扔掉原图中所有的颜色信息,实际上就是把3个或4个彩色的通道整合在一个灰度色彩通道里,而只保留像素的灰

度级。

灰度模式可作为位图模式和彩色模式间相互转换的中介模式。要将图像转换为位图模式,必须首先将其转换为灰度模式。丢掉了色相和饱和度数值,而只保留亮度值。但是,由于只有很少的编辑选项能用于位图模式图像,所以最好是在灰度模式中编辑图像,然后再转换它。

- 由灰度色彩(Grayscale)转换为"双色调"(Duotone)

"双色调"是一种特殊的色彩表达方式,虽然它与灰度图都只包含一个 8bit 的色彩通道,但在输出时却是按其中包含的色彩阶数分开打印的,因此它能表现比灰度图更丰富的明暗层次。

RGB 和 CMYK 色彩模型的图像是不能直接转换成双色调的,必须先转成灰度图,然后再转成灰度图,双色调色彩的表达方式以灰度图的灰度色彩作为基础,称"ink1(油墨 1)",另可配置 1～3 种其他点色(point color),作为 ink2 或 ink3、ink4,与灰度色彩共同构成一幅"双色调"图像。

- 由灰度色彩(Grayscale)或双色调(Duotone)转换为黑白色彩(Bitmap)

灰度色彩或双色调转换为黑白色彩,(Photoshop 的命令:Image(图像)——Mode(模式)——Bitmap(位图))计算机会提示你指定转换后的图像分辨率(输出分辨率),这可根据你的目的来确定,如果是打印或印刷,分辨率在 300 dpi ～350 dpi 为宜。

- 由 RGB 色彩模型转换为索引色彩(Index-color)

除了一些特殊的用途,索引色彩主要用于 Web 的色彩。所谓"索引"就是计算机的一种筛选基本色彩的方法,它根据用户对所要保留的色彩设定(从 1bit / 像素——2 种颜色,到 8bit / 像素——256 种颜色),只保留原图中最能体现该图的基本色彩去除其余的色彩,使色彩精练化。这种索引,是 Photoshop 通过产生一个色彩查找表(LUT)来实现的。它用命令 Image(图像)—— Mode(模式)——Indexed color(索引颜色)。索引色彩只以 RGB 色彩模式转换而来,不允许灰度色彩和 Lab、CMYK 色彩模式直接索引,必须先把这些模式转换为 RGB 色彩模式后,再进行色彩的索引。但是将 RGB 模式的图像转换为索引颜色模式后,图像的尺寸将明显减少,同时图像的视觉品质也将多少受损。

4.8 思考与练习

1. 请从生活中举例说明为什么会出现色彩的错觉?
2. 从生活中某一具体物体谈谈什么是色彩的三要素?
3. 请从生活中举例说明什么是色彩的冷暖,它给你的感受是什么?
4. 什么是色彩的形式法则?请举例说明。
5. 色彩配色的原则是什么?
6. 计算机中的色彩模式有哪些,各有什么特点?

第 5 章

构图基础

5.1 构图概述

5.1.1 构图的定义

什么是构图？构图常作为视觉艺术的术语,在《辞海》中解释为:"艺术家为了表达作品的主题思想和美感效果,在一定空间安排和处理人、物的关系和位置,把个别和局部的形象组成艺术的整体。"简单来说,构图就是画家按照自身的意图,对绘画的各种艺术语言如位置、空间、比例、色彩等,在有限的画面上进行组织,其目的是更好地表达作者的思想和情感,并能够影响观众的情绪。在实际生活中,观众欣赏一幅画作,首先吸引他们的大都是事物的具体形象,而构图则暗藏在这些形象之间,是这些形象排列组合的法则。如果把事物形象比作是演员,而构图就是导演,虽然电影的每一个镜头中都没有导演的身影,但每一个镜头都贯穿了导演的意图和原则,导演担当的是统领全局的任务。因此大多数画面构图都是暗藏在画面之中,如果不去留心分析,就容易"视而不见"。

构图的说法虽然源于拉丁文,但在中国传统绘画中有很多与其相似的术语,比如"置陈布势"一词,此语源于东晋时期顾恺之的《画评》,置是指位置,陈是指排列,布是指布局,势是指局势,总体而言就是排列物体的位置,构成一种画面局势,并且蕴含着一种"力"的关系。还有"经营位置"一词,源于南齐谢赫的"六法论",是六法其中之一,也是要求对画面物体精心安排,以求得"气韵生动"。此外,格局、章法等词语也都是与构图同义,因此我国传统绘画中的构图意识源远流长。我国自 20 世纪引入西画以来,西方的绘画理论也随之被人们广泛学习和大量引用,构图的概念和理论也渐渐成为主流的称谓和主导思想,替代了过去的模糊定义,人们以全新的眼光,以理性分析的方法重新看待构图的重要性,称之为构图学。构图广泛存在于视觉艺术之中,从绘画、漫画到摄影、电影,再到平面设计、纺织设计等等,这些视觉艺术中都少不了构图的作用,尤其是摄影和电影,它们主要依托现实事物,能够自主创造的形象不多,因此如何取景构图就变得十分重要了。本书所讲的重点是绘画构图,其余设计门类的构图大都以"构成"二字替代,在此不一一详述。

5.1.2　构思与构图

绘画之所以称为艺术，不仅仅是因为所画的物体与真实物体的形象相似，而是在于表达了画家的思想和情感，充分传达了画家的创作意图，因此画得形象逼真只能算作是技术，加入了创作意图才是艺术。所谓创作意图是指画家根据自身生活阅历，对某种事物产生了思想或感情，并且激发画家的灵感，希望通过绘画来表达内心的意图。这种创作的意图可能是瞬间迸发，也可能是渐渐唤醒。画家绘画首先要有创作意图，然后才能进行构思，所谓构思是为了表现创作意图而立意为象的思维过程，简单地说，就是把情感的抽象思维转化成对应的事物和场景的形象思维。在这个过程中画家要选择适当的形象、表情、动作、情节和环境，从中寻求代表性和特殊性，不断地推敲人与人、物与物、物与人之间的内在联系。这种联系不仅是形状与色彩的关系，更是事物符号性和隐喻性的关系，具有社会时代的背景和文化层次的内涵。这就要求画家要有对事物的敏锐观察、对生活的深入感受、对人生的哲学思考和对生命本体的关怀，这些都是艺术家应具有的素养。当构思渐渐清晰之后，再把这些事物和场景进行构图组织。所谓构图是把构思出来的事物以合理的法则组织起来，逐步呈现出具体形象的过程。在这个过程中要充分调动事物形状、位置、比例、明暗、色彩等因素，才能准确地表达作者的创作意图。正如古人云：“先立意，然后章法是也。”说的就是构思与构图的这种关系。

构思与构图都是绘画创作的准备阶段，这个阶段往往是漫长而艰辛的，可以理解为“孕育”二字，正所谓“怀胎十月，一朝分娩”。苏轼曾在《书蒲永昇画后》记载，画家孙知微为寺庙作壁画，“经营度岁，终不肯下笔……一日仓皇入寺，索笔墨甚急，奋袂如风，须臾而成。”其中“经营度岁”是其苦苦构思与构图的过程。我们所熟知的法国19世纪画家籍里柯的代表作《梅杜萨之筏》(图5-1)也是几易其稿，才最终成就的。1816年7月，法国政府派遣巡洋舰“梅杜萨号”，载着400多名官兵以及少数贵族前往圣·路易斯港，由于舰长失职，船只遇难。舰长却和一群高级官员乘救生船逃命了，剩下150多名乘客和士兵被抛弃在汪洋大海里听凭命运摆布。一些人临时搭制成一只木筏在海上漂流，在饥渴和酷暑的折磨下，许多人开始绝望，当这种绝望的情绪越来越疯狂的时候，一些人砍断缆绳，妄图让所有人都放弃生存的希望，而另一些人去拦阻，于是爆发激烈的搏斗。经过三次暴乱后，木筏上伤员横布，伤口被海水浸泡而痛苦不堪，其余人也因为缺乏食物和水而极度虚弱。他们漂流了13天后才被人救起，最后只幸存十余人。而如此惨剧竟被法国政府所隐瞒，军事法庭轻判船长降职和三年短刑，此事激起了幸存者的愤怒，他们不顾一切，将事实真相向世人公布，在全世界产生了激烈的反响，籍里柯也格外愤慨。画家除了基于人道主义的悲伤和同情之外，还在这个事件中似乎看到了复辟年代法国革命所遭遇的相似景象，暴露了无能的法国政府的弱点，从而使这个事件带有强烈的政治色彩——这些就是籍里柯的创作意图。有了这个意图之后，画家开始进行构思，年仅26岁的籍里柯，走访了生还的船员，聆听了他们讲述真实的遭遇。为了搜集素材，他到医院对腐烂的尸体、重危的病人等进行现场写生。籍里柯还请一个幸存者制作了一只木筏模型，让黄疸病人做模特儿，在上面摆出各种惨状。为了能够更真实地表现出海浪和天空，他还亲自去海边进行研究。在最初的第一稿上(图5-2)，画家选择了人们精神失常后互相残杀格斗的场景。这个场景虽然动态激烈，但却无法与普通的战争场面做出区别，无法表现对生命的渴望，与创作意图不相符。在之后的第二稿中(图5-3)，画家选择了呼救的场景，人们彼此搀扶、目向远方，表现了出悲惨的景象。此稿与创作意图相符，但在构思和

构图上过于平稳,激动的气氛不够强烈。经过数次修改,在第六稿时(图 5-1),籍里柯选择了木筏经过 13 天漂泊后看见远方航船的场景。画面中描述了凌晨时分,极度虚弱的人们终于看见天际间有一艘航船,人们彼此传递着消息,挣扎着向远方呼救,一个人站在最高处用尽最后的力气挥舞着布巾,下面的木筏被海浪激起倾斜,桅杆向左侧倾倒,构图不再平稳,三角形的组合形式将挥舞毛巾的船员推向了感情的制高点,成为了画面的视觉中心。这个构思表现了船员们对获救的希望,但又生死未卜的悲剧性场面,近处横七竖八躺着的伤员与浸泡在海水中的死者,令人惨不忍睹,充分引发了人们的同情心,唤醒了人们对于政府的愤怒与仇恨。画家用了 18 个月的时间来描绘这幅力作,画面不再是四平八稳地叙述事实,而是通过匠心独具的构图和触目惊心的描绘,强烈地刺激了观赏者的情感。这幅现藏于卢浮宫美术馆的传世名作,充分说明了创作意图、构思和构图这三者的关系,创作意图是起始的动力,构思是构图的基础,构图最终要完美地表现创作意图。在创作过程中,构思和构图要不断地深化、充实和发展,二者统一并行,不可分离。我国画家侯一民在创作《刘少奇同志和安源矿工》时也是两易其稿,第一次构思和构图是描写刘少奇同志一身是胆地代表工人去谈判(图 5-4),但做出构图之后体现不出革命的磅礴气势,也不能体现刘少奇同志和矿工之间的联系。第二次构思和构图描写的是从黑暗的井下涌出井口的场面(图 5-5),把画面做成群众拥护和跟随着刘少奇同志,在党的领导下走向政治舞台。画面的透视线都指向画面中心——刘少奇同志,这种辐射式的构图强调了党的领导核心,符合歌颂刘少奇同志革命事迹的创作意图。

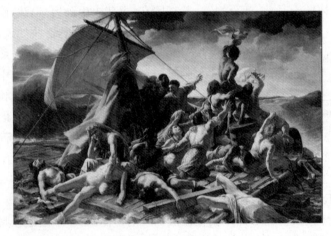

图 5-1

图 5-2

图 5-3

图　5-4

图　5-5

以上三个例子说明了构思和构图对于画面的作用与意义,我们对它们之间的关系也有所了解。但真正做到几易其稿,不仅仅需要方法和技巧,更需要勇气和毅力。一幅作品要花上几个月,甚至几年的时间,不断推翻修改,这期间的痛苦和辛劳可想而知。正如唐代诗人杜甫所说:"诏谓将军拂绢素,意向惨淡经营中。"

5.1.3　构图的发展简史

人类在原始社会时期就已开始绘画,此时的绘画多在山崖洞窟的石壁上(图5-6),既没有画幅的形状,也没有画幅大小的限制,人们所描绘的形象之间少有联系,方位杂乱,相互重叠。这种现象的原因:一是绘画条件所限,石壁凹凸起伏不平,不比纸张规则平整;二是此时绘画不为追求美感,也没有画面和构图的意识,更没有空间透视的概念,因此原始社会时期人们的构图意识只是处于萌芽状态。随着生产力的发展,当人们能够制作出各种器具,并且要在这些器具上绘画时,器具的形状和大小就限定了绘画的构图边界,如图马家窑时期的舞蹈陶盆(图5-7)。人们随着器物起伏的表面安排事物的形象,并且逐渐在同一表面上划分出不同的区域,画出不同的内容。此时画面上的事物变得有秩序,彼此之间都有着或多或少的联系。

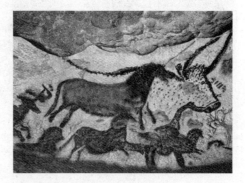

图　5-6

在西方，中世纪及其之前的绘画大都以
线条构造为主，虽然也有一些明暗关系，也仅
是为了塑造事物，在构图处理上仍然采用平
面化方式，例如希腊黑绘风格的陶酒杯底部
《酒宴之后》(图 5-8)。到了文艺复兴时期，绘
画构图产生了一次巨大的飞跃，首先，透视法
的研究和使用创造了画面的三维空间。这种
具有一定科学性的方法增加了画面的纵深
感，使事物的排布方式由原来的左右横向排
列，变成了前后纵向排列，如拉斐尔的《玛利
亚订婚》(图 5-9)。其次，画面多用均衡式构

图　5-7

图，事物之间多以几何形状进行分布，画面宁静而和谐。至此，西方古典的绘画构图建立了，
在此之后的巴洛克、洛可可、新古典主义、浪漫主义、现实主义等等画派虽各有特色，但都是
在不断完善和丰富文艺复兴时期的构图方法。直到 19 世纪末，后印象主义的塞尚、梵高、高
更在创作观念上改变了模拟客观事物的观念，强调表达内心世界，强调画面的主观改造。其
构图形式不再追求三维效果，而又回归到平面化，寻求画面本身的构成规律，如塞尚静物《苹
果篮子》(图 5-10)，高更《两位大溪地女子》(图 5-11)。由此开始，西方现代主义绘画摆脱了
客观事物的束缚，走向了两个极端，一种是极为严谨刻板的构图秩序，如荷兰风格派的画家
蒙德里安《红、黄、蓝构成》(图 5-12)；另一种是自然偶发的构图秩序，如抽象表现主义的画

图　5-8

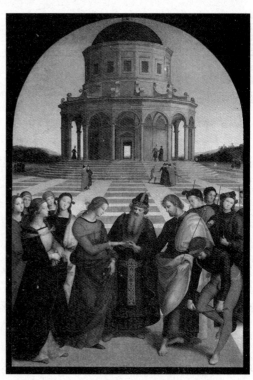

图　5-9

家波洛克《整整五寻》(图 5-13)。其余的风格流派即使借助于客观形象,但也不再表现真实空间,例如超现实主义的画家达利《丽达与天鹅》(图 5-14)。现代主义绘画突破了前人的构图秩序,虽令人耳目一新,但五花八门的样式也令人目不暇接,难分高下。

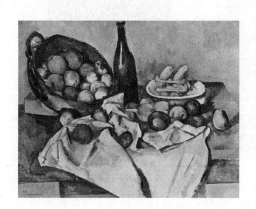

图 5-10

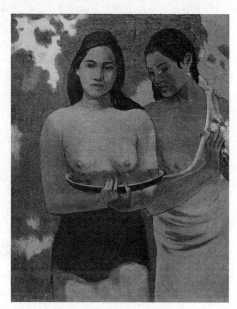

图 5-11

图 5-12

图 5-13

图 5-14

图 5-15

　　在中国,传统的中国画一直保持着以线造型、平面空间这两个特征,一直到近代才略有改变。它所采用的透视方法是移动散点式透视法,这种方法原则是"移步换景",始终与画面保持正向视点。秦汉时期绘画构图以左右平移为主,事物大小以主次区分,人为主、景为辅,因此出现"人大于山,水不容泛"这样的画面。隋唐之后山水画开始成为独立的画种,为了表现"咫尺千里"的效果,出现了"三远"构图法——即平远、高远、深远,划分出了远景、中景和近景的层次,在视觉上使山、树、人的比例关系变得较为协调,例如五代关仝《关山行旅图》(图 5-15)使用了高远构图法。宋代的马远、夏圭所发明的一角、半边取景,成为不完整开放式构图的典范,例如马远的《梅石溪凫图》(图 5-16),夏圭的《湖畔幽居》(图 5-17)。直到清代末期,受到西方绘画的影响,人们开始学习西方绘画的构图方法。新中国成立之后,素描、水彩等科目成为学院教育的基础学科,西方古典的构图法成为每个美术专业学生的必修知识。近来,随着人们的视野更加开阔,中国传统的构图法逐渐被改变,并与世界接轨。

图 5-16

图 5-17

5.1.4 画幅的形状与大小

绘画一定要有载体,有载体就会有边界。此前我们所说的岩画,受自然条件限制其边界尚不规则,但有了器具和墙壁之后,绘画载体变得规则,边界变得清晰。待到出现绢帛、纸张、木板、画布之后,绘画载体就更加规范,这些载体可以根据需要切割成各种形状,来满足画家的构图要求,这些规范的绘画载体我们就可以称之为画幅。构图与画幅的关系密不可分,构图是在有限的空间内进行,而画幅就是这个有限的空间,画幅的边界形状形成一个有力的边框将画面聚拢,并与外界区分开来,形成一个独立的世界。所以当我们在一张画纸上,落下第一个点或线的时候,画幅与构图的关系就产生了。

画幅的形状有很多种,常见的有正方形和长方形,还有正圆形、椭圆形、扇形等等。正方形画幅四边等长,给人一种紧凑饱满的感觉,这种画幅适合进行小场景的构图,可以凸显某一个主体事物。长方形画幅由于长与宽不相等,所以出现两个问题:第一是比例关系,宽与长的比例有无数种关系,但从人的视觉心理上看大都喜爱5∶8或3∶5的黄金率关系,也就是近似1∶1.618;从画家的习惯来看常用3∶4或1∶2关系的画幅,如提香的《乌尔比诺的维纳斯》(图5-18)。当然,画幅的比例关系不一定都是那么严格,但一个好的比例关系能给观众留下较好的第一印象;第二是竖幅与横幅的区别,长方形的长边可以垂直地面——竖幅,也可以平行于地面——横幅。竖幅适于表现高大的事物,给人一种崇高感。如安德烈亚·曼特尼亚《圣塞巴斯提安》(图5-19),所表现的事物都较为孤立并有庄严之感。横幅可以表现规模宏大的场景,如大海、草原、人群等等,就如同我们喜爱的宽银幕电影一般有强烈的视觉效果,例如列宾《扎波罗热的哥萨克回复奥斯曼苏丹穆罕默德四世的来信》(图5-20)。在中国画中有一种极长的横幅称为长卷,这种画幅的宽度很小,长宽之比完全失去了均衡关系,这种长卷常用于放置在桌案之上近处观看,一边展开、一边卷收,因此长度可以很长,适于表现全景山水风光或连续故事场景,是中国独有的艺术形式。例如人们所熟知的北宋画家张择端的作品《清明上河图》就是典型的长卷代表(图5-21),此画宽24.8厘米,长528.7厘米,共绘了五百五十多个各色人物;牛、马、骡、驴等牲畜五、六十匹;车、轿二十多辆,大小船只二十多艘;房屋、桥梁、城楼更是数不胜数。

图 5-18

图 5-19

图 5-20

图 5-21

正圆形画幅有向内聚拢的特性,使构图紧凑集中,并且画面饱满,甚至于使得人物的脸型也更加圆润。西画中的圆形构图多用于画人物肖像,中国画的圆形构图多用于装饰圆形扇面,如拉斐尔《椅中圣母》(图 5-22),夏圭《松溪泛月图》(图 5-23)。椭圆形画幅一般都用于画单人肖像,其形式饱满活泼,具有很好的装饰性,如伦勃朗《肖像》(图 5-24)。扇形画幅多用在中国画中,其构图形式适用于移动散点透视,如唐寅《竹石图》(图 5-25),西方画家佐恩也曾使用这种画幅作画,但效果并不理想。画幅的形式多种多样,除了考虑装饰性效果,也要考虑实用效果,如西尼奥雷利为奥尔维耶托主教堂所画的壁画(图 5-26),其画幅形式依托建筑格局,萨塞塔为教堂所做的祭坛画(图 5-27),画幅形式按照祭坛装饰风格。

图　5-22　　　　　　　　　　　　　　图　5-23

图　5-24　　　　　　　　　　　　　　图　5-25

画幅的大小影响其构图内容的承载量,尺幅越大可承载的内容越多,刻画可以更加细腻深入,并且具有令人震撼的视觉冲击力。如达维特所画的《拿破仑一世及皇后的加冕典礼》(图 5-28)此画宽 621 厘米,长 979 厘米,其中刻画了 100 多个人物的形象。又如罗中立所画的《父亲》(图 5-29),此画宽 155 厘米,长 222 厘米,该画几乎只有一个头像,但描绘细致入微,面容上堆叠的皱纹和沁出的汗珠,让观众无不动容。在这样大的画幅面前,让人对画中人物心生敬仰之感。小幅画面内容承载量少,让人觉得轻松活泼,富有装饰性和精致感。如德加的《年轻女人像》(图 5-30),宽 22 厘米,长 27 厘米。

图　5-26　　　　　　　　　　　　　　图　5-27

图　5-28

图　5-29　　　　　　　　　　　　　图　5-30

5.2 构图的形式心理

构图的形式心理是指画面形式感给人们带来的心理反应。人们长时间观察世界就会有许多视觉经验，并且人们在观察世界的同时也加入了自己的体验，世界是客观的，但人们观察世界之后所带来的情绪是主观的，在这种情绪之中既有自我对生命的体验，又有文化背景和社会背景附加的感受。春雨过后，草木生长，一片嫩绿；秋风过后，树叶落下，遍地枯黄，这些本是自然现象，但在人们的心中却是喜春而悲秋。这是因为人们把自身对生命的生死的感怀，主动的"移入"到自然现象之中，进而产生联想，当看到相似的景象时就产生相应的情绪。如果这只是一个人的情绪，我们姑且可以忽略，但许多人都有共同的反应，那就是我们研究的对象了。同样，画面的构图形式也会引发人们的共同心理反应，下面我们来研究一下它们之间的关系。

5.2.1 物体的位置与形状

画幅有局限性，四周都有边界。那么当物体形象在画面的某一个位置，就有了和画面边界之间的关系，或高或低，或远或近。我们以圆形为例，观察物体方位与边界的不同关系给人们带来的感受。首先看图5-31，圆形位于画面中心与四边距离相等，观察此圆形（用目光直视黑色圆形，并持续几秒钟），此时给人一种悬浮感。这是因为它与四周的边框距离相同，边框与圆形彼此之间吸引力保持均衡，因此有悬浮感和均衡感。再看图5-32，此图中圆形位于画面右上角，给人一种飞升的感觉，这是因为它与上边边线和右边边线距离较近，这两个边线对它有更大的吸引力，因此更加偏离中心，而趋向于出离画面。看图5-33，此图中圆形位于左下方，给人一种下沉的感觉，这是因为它与下边边线和左边边线距离较近，因此趋向于下降的感觉。以上这三张图所产生的视觉现象，除了因为边线吸引力的原因之外，更重要的是人的视觉经验所产生的联想，人们常常把上边边线联想为天空，下边边线联想为大地，这是一种自然的理解方式，很少有人能把上边线认为是大地，下边线认为是天空。因此生活中凡是接近于天空的都有飞升和轻盈的感觉，比如气球；接近于大地的都是下降和沉重的感觉，比如铅球。由于这些视觉经验引起我们心理上的变化，才使静态的圆形产生动态的变化。需要说明的是，对于以上这三张图可能会有人产生疑问，如果把图5-32中的圆说成是正在下降的铅球，把图5-33中的圆说成是正在上升的气球是否可以？答案是肯定的，

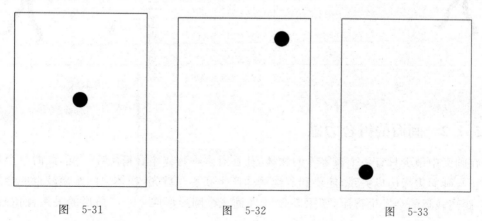

图 5-31　　　　　图 5-32　　　　　图 5-33

那是因为圆形自身没有方向性,如果有文字说明或加以解释,就可能使人的心理产生相反的联想。但如果不加说明和解释,那么大多数人的视觉经验都会认为在上方的物体应是飞升,在下方的物体会是下沉,因此物体在画面中所处的位置能够带来视觉上的方向感和运动感。

如果画面中的物体换成不等边的锐角三角形,其方向性立刻就明确了,当我们看到图 5-34 时,给人一种下降的感觉,当我们看到图 5-35 时给人一种上升的感觉。在图 5-34 中,虽然三角形有三个角,并且其中的一个角也指向左上方,但我们仍然会认为这个三角形在做下降的运动。这是因为视觉经验会使我们联想起箭头、子弹、炮弹等等的形状和运动规律,所以物体的形状能够引起运动的方向。如果在画面中再加上一些辅助线条,就更能说明三角形的运动方向(图 5-36、5-37),此时即使有人解释说 5-36 中的三角形正在上升,也很难改变我们认为下降感觉,由此可见我们的视觉联想有多么的固执和强大。如果将画面中的物体换成正在行走的人,其方向性更加明确,当我们看到图 5-38 时,感觉此人刚刚走进我们的视线,当我们看到图 5-39 时,感觉此人即将走出我们的视线,甚至有一种穷途末路的感觉。这是因为视觉经验使我们联想起人走路的姿态和方向,都会认为此人应朝向右边行进,而不会认为他正在朝向左边后退。从以上几张画面中我们可以看到,物体自身的形状和动态能够带来视觉上的方向感和运动感。

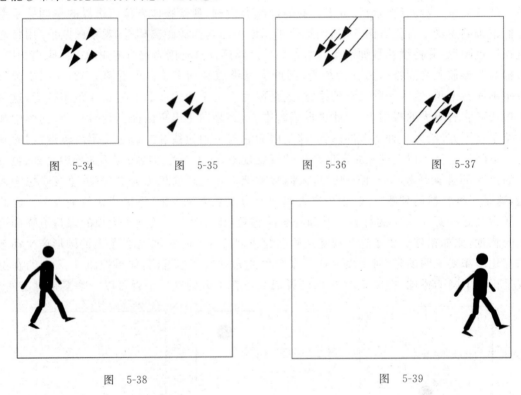

图 5-34 图 5-35 图 5-36 图 5-37

图 5-38 图 5-39

5.2.2 画面的组合力感

在画面中很少只有一个孤零零的物体,往往有多种物体组合搭配在一起,此时一个物体就不止与画面边缘构成关系,还要和其他物体产生联系。首先,物体之间距离较近的会发生吸引,距离较远的会发生排斥,如图 5-40 中左面三个圆形形成一个三角形的关系,而右边一

个圆形似乎被排斥在外；如果增加聚集圆的数量，如图 5-41 中左下角的这些圆彼此的引力更强，而右上角的圆则显得更加孤立，与聚集的圆距离似乎更远。其次，小物体被大物体所吸引，物体越大引力越大。如图 5-42 中小圆似乎正在向大圆靠近，围绕在大圆周围，向画面中心靠拢。在图 5-43 中小圆仿佛跟随大圆正向上升起，而图 5-44 正与其相反，小圆正随着大圆下降。最后，当所有物体的方向都重复地指向同一方向时，其力感会不断地聚集；相反，如果所有的物体的方向毫无秩序，那么画面的力感会彼此干扰和抵消，最终形成一个混乱的局面。如图 5-45 中所有的线条的方向都指向左方产生了力的聚集，而图 5-46 中所有的线条都指向一个 A 点，此时聚集方向更加明确集中，力感增强。在图 5-47 中所有的线条毫无秩序，分别指向不同的方向，布局纷乱，无力可言。如唐勇力的《木兰诗》(图 5-48) 人物与马匹行进方向相同，苏里柯夫的《女贵族莫洛卓娃》(图 5-49) 马车的方向与人流方向的线条交于远方一点。

图　5-40　　　　　　　　　　　　　　　　图　5-41

图　5-42　　　　　　　图　5-43　　　　　　　图　5-44

图　5-45　　　　　　　图　5-46　　　　　　　图　5-47

图 5-48

图 5-49

5.2.3 画面的分割作用

画面分割是指用线条、面积等语言将画面分割成大小不等的区域,并在这些区域中寻求

图 5-50

形状和比例的关系。一般写实性绘画很难直接运用线条分割画面,大都借用形象事物暗藏着进行分割。在抽象绘画中分割画面是其主要的研究对象,如荷兰风格派的蒙德里安《红、黄、蓝构成》(图 5-50),他早期的作品都是用垂直线条和水平线条,按照严格的比例关系分割画面,他的作品就是要表现被分割的各个面积之间的对比美感。

分割画面的线条多种多样,分割方法也各有不同。有直线分割(图 5-51)、斜线分割(图 5-52)、曲线分割(图 5-53)、弧线分割(图 5-54)等等。其中斜线分割如果与对角线重合视觉效果

最为强烈,如图珂勒惠支的《反抗》(图 5-55、5-56)其中采用了两条斜线进行分割,其中老妇人的倾斜角度接近于对角线,所以她的身影在画面中显得异常突出,另外一条是冲向前方的起义者,线条由右上方至左下方,给人一种势不可挡的感觉。这两条线在画面中形成一个 X 形状,将画面分割成四部分,这四部分的最小面积集中在了画面的左上方,给人一种压迫感,凸显了反抗的主题。在实际绘画中,构图中的分割线是多重的,尤其在人物众多大场景中,可能同时使用数种分割方法。

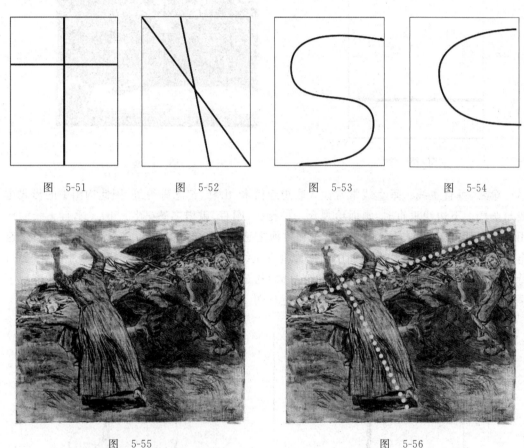

图 5-51 图 5-52 图 5-53 图 5-54

图 5-55 图 5-56

5.2.4 画面的形式主线的作用

画面之中有一些醒目的线条,有的是事物的边线、有的是空白的边界,这些线条对画面形式起到决定性作用,可以称之为形式主线。这些形式主线不只有一条,有时是方向相同、长短相似的一组线条,并且常常对画面有分割的作用。不同的形式主线能够使人有不同的心理反应,让人产生不同的视觉联想。下面介绍几种常见的形式主线:

第一,水平线主线。水平线常常让人联想起大海的海平面、草原的地平线,因此当形式主线与画幅的上下边线呈水平状态时,画面给观众一种平静、安宁、舒展、开阔之感(图 5-57)。水平主线的作用有:体现画面平静感、表现平坦与开阔,抑制激动情绪等。如珂勒惠支的《纪念李卜克内西》(图 5-58),此画是为了表现德国工人为悼念工人运动的领袖李卜克内西的牺牲,举行遗体告别仪式的场景。李卜克内西的身体在画面中表现成水平的线条,工人的一

只大手轻轻地抚摸在他的身上,这些水平线条体现了人们抑制住极度悲痛而默默地哀悼,对领袖的深深情感也被化成了一时的沉静,只有那只破坏了水平线的大手,显得"此时无声胜有声"。

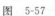

图 5-57

图 5-58

第二,垂直主线。垂直线常常让人联想起树木、山峰、纪念碑等等,因此构图中的形式主线与画幅上下边线垂直时,画面给观众一种挺拔、刚直、肃穆之感(图 5-59)。垂直主线的作用有:表现高耸和挺拔之感、表现庄重和肃穆之感、表现秩序和规律之感。李琦《主席走遍全国》(图 5-60)中的人物在画面中间作为垂直主线,有高大、挺拔感,下部向画外伸延,显得特别高大。霍贝玛《树间村道》(图 5-61、5-62)村道两边的树木近高远低、依次排列,表现了画面的秩序与节奏美感。希施金《在森林里》(图 5-63)也是如此。

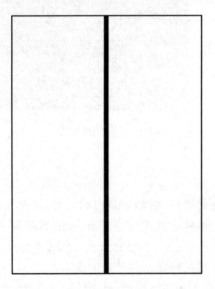

图 5-59

图 5-60

第三,斜线主线。斜线常常让人联想起风吹动的树木、大海中激起的浪潮、将要倾倒的房屋,因此当主线与画幅的任何一边都不平行时,画面给人一种运动、速度、惊险的感受(图 5-64)。如柯罗《摩特芳丹的回忆》(图 5-65、5-66)就表现了风的运动和速度。倾斜线的

图　5-61

图　5-62

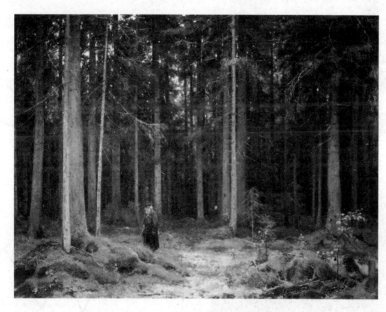

图　5-63

作用有表现运动和速度、表现危险和不稳定。如勃鲁盖尔《盲人的比喻》(图 5-67、5-68),此画分成两组倾斜线,一组是这条倾斜的道路和这一组盲人,二是每个盲人与画面的角度,左侧四个盲人倾斜角度较小,右边两个倾斜角度很大。这两组倾斜线给观众一种不稳定感,预示了即将发生的危险。右边一个盲人已经摔倒,后面的即将连续摔倒。当画面有多个方向的倾斜主线时就会变成锯齿状主线,这种主线使画面构图丰富,并且有矛盾对立之感或惊险之感,如委拉斯贵之《纺织女》(图 5-69、5-70),有两层锯齿线,下一层表现的是劳动人民的辛劳,上一层表现的是贵族的安逸,具有矛盾对立性。

　　第四,曲线主线。曲线常常让人联想起水流、轻烟、飘带、人体,因此当主线是曲线时,给人一种流畅、轻盈、优美、弹性的感觉(图 5-71)。如杨之光《舞》(图 5-72)。曲线主线的作用有:表现

图　5-64

图　5-65

图　5-66

图　5-67

图　5-68

图　5-69

图　5-70

轻快活泼之感、表现流动流畅的韵律美感。曲线主线中,尤其是 S 型线最为主要,在中国画中把 S 型曲线称为"之"字线,常常把这种曲线和太极图中的曲线相联系,如图 5-73 在太极图中曲线均匀地分割了阴阳,产生了黑中有白,白中有黑的局面,象征着周而复始,生生不息,因此许多传统中国画的构图都采用这种曲线主线。如齐白石《荷花蜻蜓图》(图 5-74、5-75),于月川《翻身农奴的儿女》(图 5-76、5-77)。在西方绘画中也有使用 S 型线的作品,如鲁本斯《掠夺李西普的女儿》(图 5-78、5-79),画中的马匹与人体共同组成了 S 型线,只是前方的人体明亮,后面的马匹灰暗,需要留心观察。

图　5-71

图　5-72

图　5-73

图　5-74

图　5-75

图 5-76

图 5-77

图 5-78

图 5-79

第五辐射线主线。辐射线常常让人联想起太阳光、灯光、烛光等等,因此当主线是一组辐射线时,给人一种鲜明、力量、速度之感(图 5-80)。辐射主线的作用有：明确地突出主体、表现紧张的速度、表现力量的凝聚。侯一民的《刘少奇同志和安源矿工》(图 5-81、5-82),画面中铁轨的透视方向都指向刘少奇同志,周围矿工所组成的队列线也指向刘少奇同志,明确地突出了主要人物。因此虽然画面场景宏大、人物众多,但观众的第一眼就能看见刘少奇同志。格列柯夫《机关枪马车》(图 5-83、5-84)四匹不同朝向的马所产生的辐射线,引起了画面的速度感。

图 5-80

图 5-81

图 5-82

图 5-83

图 5-84

5.2.5 画面基础形状的形式感

画面是由许多事物组合而成,这些事物在画面中的排列位置会形成一定规律,并且主体事物会聚集在一起形成一个整体的形状,可以把它称为画面的基础形状。这种基础形状具有不同的形式感,能让观众第一眼就看到它,并且能够引起观众的联想和感情。这里要注意的是,这些形状都是从具体事物中概括和提炼出来的,并不是完全与具体事物的边线重合。下面我们介绍几种常用的基础形状。

1. 三角形

三角形是各种几何形状中最为简练的一种,它的边数最少,简洁明了。三角形在画面构图中有三种放置方法:第一种是正向三角形,第二种是倒置三角形,第三种是倾斜三角形(图5-85)。正向三角形构图最为稳定,人们常称它为"金字塔形",所形成的画面基础形状给人一种庄严、肃穆、稳定之感。如果这个三角形接近于等腰三角形,那么它的这种感觉会更加强烈。如徐匡《主人》(图5-86、5-87),画面中的人物手中拿着一把镐头,镐头的尖部形成了三角形的一边,镐柄成为底边,人物的左臂形成了三角形的另一边,头部成为三角形的顶点。整个人物像金字塔一般庄重、稳定,充满了画家对劳动人民翻身做主的歌颂之情。詹建俊的《狼牙山五壮士》(图5-88、5-89)也是如此,用三角形将五位烈士塑造成山峰一样的崇高,纪念碑一样的敬穆。拉斐尔的《草地上圣母》(图5-90、5-91)画中圣母、圣子和约翰三者形成一个三角的基础形状,画面稳定有序,充满了和谐与永恒的意味。倒置三角形与正向三角形相反,给人的感觉是不稳定、倾倒、

正向　　　倒置　　　倾斜

图 5-85

摇摆之感。如西蒙·荷罗赛的《剥玉米》（图 5-92、5-93），画中的两个人物组成了倒置的三角形，德加的《芭蕾舞女》（图 5-94、5-95）也形成了倒置的三角形，表现出人体的不稳定之感，显示了舞蹈演员的优美动作和高超技巧。倾斜三角形介于两者之间，在此不一一赘述。

图 5-86

图 5-87

图 5-88

图 5-89

图 5-90

图 5-91

图 5-92

图 5-93

图 5-94

图 5-95

2. 圆形

圆形是几何形状中最为对称的一种,形状饱满,张力均匀。常常给人一种完整、聚拢、充实的感觉。首先先比较几张图片的区别,在图 5-96 中圆形的内部有两个点一个是点 A,另一个是点 B,当第一眼看到此图时,我们会首先看到点 A,其次才会看到点 B,这就说明我们看到一个圆的时候我们会情不自禁地寻找它的圆心,而点 A 恰好处于圆心。在图 5-97 中,我们在众多大小一致、形状相同的点中,首先看到的是点 C,这个点之所以突出,是因为在它

的外面有一个圆形把它包裹在中间,这个圆形起到了聚拢的作用,把人的视线聚拢到圆形中间的点 C 上。如李少文的《九歌东君》(图 5-98、5-99)中,人物的头部接近于圆形的圆心,让观众的视线自然落在头部之上。鲁本斯的《伊弗利战场中的亨利四世》(图 5-100、5-101),画面的场景庞大、人物众多,每个人物的动态和神情都很精彩,但亨利四世最为突出。这是因为在他的周围形成了一个圆形,这个圆形将亨利四世与其余人物区别开来。鲁本斯《圣座上的圣母子与圣徒》(图 5-102、5-103),拉斐尔的《该拉忒雅》(图 5-104、5-105)也是如此。这里要说明的是在实际创作中,这个圆形并不一定是正圆形,也不一定是封闭的圆形,大多时候,我们所看到画面的基础形状是 C 型,接近于封闭的圆形。如刘文西的《唱支山歌》(图 5-106、5-107),画面的基础形状就是 C 型,小女孩的位置也接近于未封闭的圆形的圆心。

图　5-96

图　5-97

图　5-98

图　5-99

图　5-100

图　5-101

图　5-102

图　5-103

图　5-104

图　5-105

图 5-106

图 5-107

3. 矩形与梯形

矩形包括正方形和长方形,而梯形是矩形的不规则变形,这几种形状直线较多、棱角分明,在视觉上给人一种刚劲、坚挺、厚重、宏大的感觉。如贾又福的《太行丰碑》(图 5-108、5-109),图中的山脉都是由大面积的矩形和梯形叠加而成,画面气势宏大,山川厚重而结实,正如画题所说如同纪念碑一般。如潘天寿的《雁荡山水》(图 5-110、5-111)也采用梯形构图,画面棱角分明,给观众一种刚劲挺拔之感。

图 5-108

图 5-109

4. 十字形

十字形实际上是两个矩形或两个梯形重叠使用,当一个水平矩形和另一个垂直矩形相交时,就产生了十字形基础形状。这种十字形常常让人联想起十字架,因此给人一种肃穆、庄重、悲哀、沉痛的感觉。如克里姆特的《三代人》(图 5-112、5-113),三个人体组合成一个垂

图 5-110

图 5-111

直矩形,后面的背景形成一个水平的矩形,这两个矩形在画面的中央相交,形成十字形。画面对比刻画了幼年的幸福、青年的美丽、晚年的衰老,表现了画家对人生的深刻思考,这种十字形构图恰好表现了这个内容的肃穆与悲哀。如米勒的《牧羊女》(图 5-114、5-115)女子与羊群形成十字形。

图 5-112

图 5-113

以上这些画面的基础形状是在画家构图阶段思考和确立的,但在绘画阶段,画家要用具体的事物形象填充,所以这些基础形状是暗藏在事物的形象之中。尤其是写实性绘画,很难直接发现基础形状,需要我们的观察与分析。

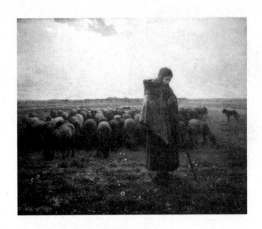

图　5-114

图　5-115

5.3　构图形式美的规律

此前我们研究了画面形式与心理之间的关系，了解了主线和形状对于画面构图的作用，但绘画不仅能够表达事物，还要表达出事物的美感，同时，画面的构图也不仅是对事物进行有规律的排列组合，也要体现出画面美感。在画面中表达理念与情感是艺术家的个人目的，寻找美感才是艺术追求的终极目的。当然这里所说的美感是广义的概念，不同的时代、不同的人群都有不同的审美观，这里是泛指一切的美感。美感的内容虽然很多，但从中仍然能找到一些不变的共同之处，并且能够发现它们与构图之间的联系，下面简要地介绍几种基本规律。

5.3.1　对称、均衡、多样、统一

人们在观察世界的过程中逐渐形成了美感经验，人们喜欢丰富多彩、千姿百态的自然事物，也喜欢秩序规则、和谐匀称的人造事物。早在原始社会时期人们就发现了对称美感，从人类当时所生产的器具中就能发现它的源头。对称是把某一轴或点作为中心，中心两侧形状完全对应的一种造型方法，是人类在不断观察自身形态过程中所发现的一种审美规律。这种美感运用在构图上可以产生永恒、宁静、庄重、完满的感觉，如卢禹舜的《景观八荒》（图 5-116、5-117），这幅山水画充分利用了对称的构图，表现了宇宙的宏大和永恒。自然界是变化丰富的，因此人们并不满足于一模一样的对称美感，在对称中希望看到变化，这就产生了均衡。均衡的"均"是指力均，"衡"是指量衡，其含义指布局上的等力、等量、不等形的平衡。对称和均衡有一个共同之处就是稳定，这是指视觉上的一种稳定状态。可以用秤的平衡现象来解释形的均衡，秤分成两种，一种是西方的天平，另一种是中国的杆秤。先以天平为例，如图 5-118 中当天平的一端有物体而另一端没有物体时，天平倾覆；当天平一端物体大而另一端物体小时，天平失衡；当天平一端物体与另一端物体形状不同，但量感相同时，天平平衡。因此当轴心两端的形状不同时，可以运用量感使二者在视觉上达到平衡，这里要说明的是，量感与面积、明暗、色彩、虚实有关。再以杆秤为例，如图 5-119 中当秤钩上的物体的量大于秤砣的量时秤杆倾斜，失去平衡，但当秤砣的位置远离提绳之后秤杆达到平衡。观察这种现象会发现秤杆两侧的物体形状并未改变，量感也未改变，唯一改变的是两者

之间的距离,也就是力臂。因此当轴心两端的形状差异较大时,可以通过调整它们之间的距离,使它们之间的力感达到平衡。综上所述,均衡分为两种,量感均衡和力感均衡。如安德里亚·德·萨尔托《圣母像》(图 5-120、5-121)左右两侧的人物形象就是量感均衡,两人形状不同、动态不同,但量感相同。如齐白石的《自称》(图 5-122、5-123)是典型的力感均衡,秤砣、提绳、老鼠和秤钩,将力的平衡与转化表现得淋漓尽致。

图　5-116

图　5-117

图　5-118

图　5-119

　　多样是指画面中的事物形状、样式、种类各不相同,位置的远近、高低、左右各不相似,是为了寻求画面的丰富性,避免画面的单调乏味。但多样性又要符合画面的统一性,在变化之中寻求秩序,让观众觉得"多而不乱"。多样和统一是一对矛盾,二者相互协调才能达到和谐的画面关系。如图 5-124 画面单调,如图 5-125 画面丰富但混乱,如图 5-126 画面多样并有规律。如图 5-127《静物》,画面物体各不相同,但秩序井然。

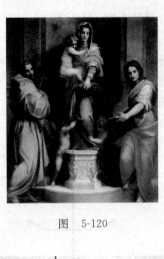

图 5-120

图 5-121

图 5-122

图 5-123

图 5-124

图 5-125

图 5-126

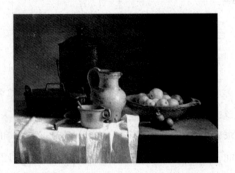

图 5-127

5.3.2　联系、呼应

联系是指将整个画面作为一个形象,将画面上的各个事物作为要素,各个要素之间连接、穿插,形成一个集合。呼应是指各个要素彼此照应,声气相通。呼应的目的就是让要素之间产生联系,因此两者是相辅相成的关系。构图的呼应有以下几种方法:

• 内容呼应

画面上的时间、环境、人物、服装、道具,以及其他衬托物都能够符合主题需要,都能体现特定的时空特征,给人一种真实可信的感觉。例如,北宋时期宫廷画院为了选拔画家举行科考,其中一次是以"踏花归去马蹄香"的诗句为题,让考生自由创作。许多考生绞尽了脑汁也表现不出"香"的主题,其中只有一位画家独具匠心,在画面中画出了几只蝴蝶追逐着马蹄翩翩飞舞,蝴蝶与香气呼应,视觉与嗅觉联系,真可谓神来之笔。

• 情感呼应

画面上的人或事物彼此之间有表情和感情上的交流。这种情感呼应有的表现为外在,有的表现为内在,外在呼应通常是通过视线和动作体现出来,如列宾的《伊凡雷帝杀子》(图5-128),伊凡雷帝紧紧抱住垂死的儿子,眼神惊恐而迷茫,这种搂抱的动作和神情将二人之间的关系表现得十分明确。又如列宾的《意外归来》(图5-129),屋内所有人的视线都聚集在这个男人身上,并且在孩子们的表情中能够看到惊讶与喜悦。在画面中这个男人孤立地站在左方,与其他人之间的距离较远,也没有特殊的动作,但仅凭视线与表情,所有人都紧密地联系在一起。内在呼应是指心灵相通,画面中的人物没有视线和动作的交流,但凭借之间空间关系和情节背景,人们能感觉到他们之间的心灵呼应。如达维特《荷拉斯兄弟之誓》(图5-130),右方的女子虽然与三兄弟没有视线与动作的交流,但哀伤与无奈的神情,显示出他们之间的密切关系

图　5-128

• 势的呼应与形的呼应

势是指动作即将发生的状态,这种势的呼应在中国艺术中应用得十分广泛,王勃的《滕王阁序》中曾说"落霞与孤鹜齐飞,秋水共长天一色",这个佳句的精彩之处不仅是名词的对仗工整,而且描述了两个动势呼应的美妙场景,落霞与孤鹜是一同飞去的动势呼应,秋水与长天是交汇于天际的动势呼应。并且"势"指明了这些动作的结果,必将是落霞、孤鹜、秋水

图 5-129

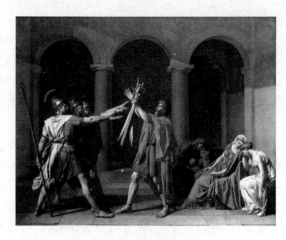

图 5-130

远离于人们的视线,并最终消失,一切美景都将复归于沉寂。因此势的优点在于不仅描述了现在的动作,还指出了即将发生的动作。在中国画的花鸟画题材中许多昆虫、禽鸟与花草、树石都有势的呼应关系。如齐白石《花鸟小品》(图 5-131)中,蜻蜓与荷花就产生了势的呼应关系,又如齐白石《花鸟小品》局部(图 5-132)中的蜻蜓也是相同。形的呼应是指画面中的两个事物形状相向,彼此呼应。如米勒《晚钟》(图 5-133)画面中两人相对站立,身体微曲,虽然没有动作和视线上的联系,但身体的外形能看出他们的呼应关系。又如周昉《簪花仕女图》(图 5-134、5-135、5-136)中的卷首和卷尾的人物形态关系也是彼此呼应。

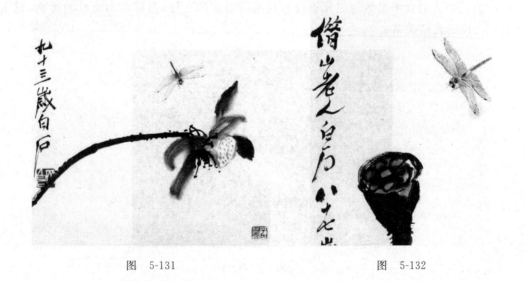

图 5-131

图 5-132

5.3.3 对比、调和

当我们在白纸上画出第一笔颜色的时候,色彩与白纸对比就形成了,因此对比关系是无处不在的,小到笔触,大到构图都有对比关系。构图的对比是指点线面、明暗、色彩、虚实、疏密等等关系的对比,下面简要介绍这些对比的方法。

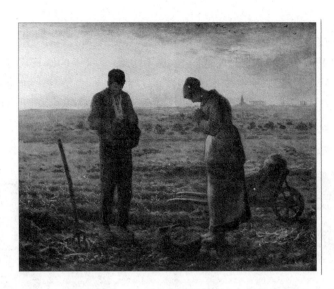

图　5-133

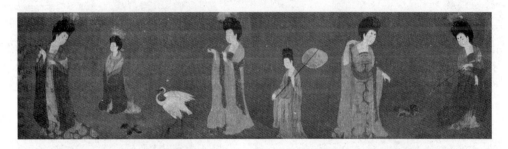

图　5-134

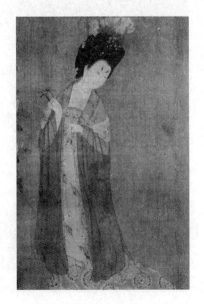

图　5-135

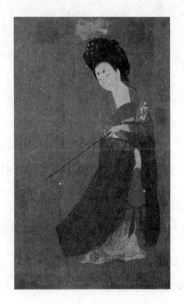

图　5-136

• 形状对比

　　古代诗人沈约在《咏月诗》写到"方晖竟户入,圆影隙中来。"这里的方与圆就是鲜明的形状对比,在绘画中更是如此,如王羽天《静物》(图 5-137)中盘子的圆形和桌子的方形形成明确的对比。莱热的《三个女子》(图 5-138)抽象的方形与圆形、直线与曲线构成了简洁的对比关系。画面中事物的大与小的对比也是常见的方法,如顾闳中的《韩熙载夜宴图》局部(图 5-139)中为了突出主人公韩熙载的形象,将他的身材画得很大,而对比之下周围的侍女十分娇弱。阎立本的《历代帝王图》(图 5-140)也是如此。

图　5-137

图　5-138

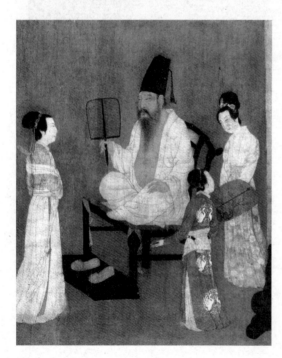

图　5-139

图　5-140

- 黑白对比

在画面中明度对比差别越大，事物的形象就越发突出，特别是运用极端的黑白对比更是效果明显。我们通常所使用的是白纸或白色的画布，以白衬黑，白色具有先天的对比效果，尤其是中国画中的水墨与白纸的对比创造出了变幻莫测的意蕴，如图潘天寿《露气》（图 5-141）中，黑色的荷叶与白纸对比鲜明，刚劲有力。在西方绘画中，克拉姆斯柯依的《无名女郎》（图 5-142）中，女郎的一身黑衣在白色的雪景衬托下十分醒目。反之，也有以黑衬白，如萨金特的《博伊特姐妹》（图 5-143），白色的连衣裙在黑色背景中，引人注目。安格尔的《泉》（图 5-144）深色的背景衬托出少女皮肤的光洁与细腻。

图 5-141

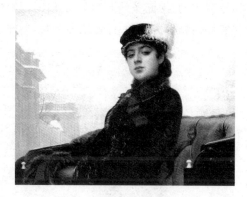

图 5-142

图 5-143

图 5-144

- 虚实对比

在艺术中虚实对比的效果随处可见，电影中的烟雾和舞台上的灯光都是产生虚实对比的工具，让场景若隐若现，烘托出戏剧的气氛。在绘画中也是如此，清代的方薰在《山静居画论》中说："所谓画法，即在虚实之间。虚实使笔生动有机，机趣所之，生发不穷。"构图中的

虚实可以使画面生动、变化无穷,让人的视觉神经有紧有松,有张有弛。通常在画面中前面的事物实、后面的事物虚;画面中的事物上面实、下面虚;物体结构转折处实,非转折处虚。如洛兰《海港的落日》(图 5-145),此画表现的近实远虚,达到咫尺千里的效果。此外,在光线的影响下,亮处实,暗处虚,尤其是西方绘画以光影明暗塑造形体,这种虚实关系大都借助光影体现出来。如伦勃朗《夜巡》(图 5-146)画面犹如舞台效果,一束强光照在最前方两个主要人物的身上,两个人的全身清晰可辨,是整个画面最实的地方。其余各束光线都照射在后面众多人物的脸上,这些人的肩部以下都笼罩在黑暗之中。只有左下方的妇女似乎是个特例,被光线照射到了全身,在一片黑暗中凸显了出来。此幅画大实大虚,虚实对比十分强烈。如拉图尔的《木匠圣约瑟》(图 5-147),拉图尔十分善于表现烛光,在此幅画中,烛光照射处为实,人物轮廓清晰;背光地方为虚,隐藏在黑暗处。

图 5-145

图 5-146

图 5-147

· 疏密对比

在画面中物体多而紧凑为密，物体少而空闲为疏，疏与密是相对而言的，二者相互衬托才能达到对比效果。在中国画的构图理论中有"疏可走马，密不透风"之说，要求画面强化对比关系。如黄秋园的山水画(图5-148)中，山峦叠嶂，林木交杂，可谓密不透风，但在画中的左方留有一大块空白，此处既非水，又非云，但有了这块空白，画面的疏密对比强烈，具有透气之感。如克里姆特《阿德勒·布洛赫·鲍尔夫人肖像》(图5-149)，在人的脸部和手部周围画了大量的花纹图案，这些琐碎的色块使得女子的面部显得格外地单纯、鲜明，皮肤更加洁白娇嫩。

图 5-148

图 5-149

此外，调和是指事物的同一性、秩序性。无论对比多么强烈，都必须按一定规律调和在画面之中，不然画面将是杂乱无章的，让观众不知所云。不协调的对比将失去美感，只能给人单纯的刺激性，因此对比和调和二者要并行，绝不能顾此失彼。

5.3.4 节奏、韵律

节奏原是音乐与舞蹈的术语，是指有规律性的强弱声音不断重复，或是有规律的肢体动作不断重复。柏拉图称其为"运动的秩序"；《简明美学词典》中解释为："是指艺术作品中各种可比成分的连续不断交替……"在绘画中我们可以用相同或相似的图形按照一定规律不断重复，而形成节奏。这里的图形相似是指物体的长短、大小、明度、颜色等各方面因素，只要其中的一种或几种因素近似，就可不断重复成为节奏。节奏与情感相关，快节奏使人兴奋、欢乐，而慢节奏使人舒缓、沉闷。如莫奈的《蒙托哥大街上的旗海》(图5-150)，画家以跳跃的笔触，画出了随风飘舞的旗帜和欢乐的人群。画面上的每一个彩旗都可看作相似的图形，它们不断重复形成了节奏，这些节奏在人的视觉中快速地跳动，使观众感受到了喜悦的节日气氛。如蒙德里安《百老汇的爵士乐》(图5-151)，红、黄、蓝三色代表节奏不断地重复和跳跃，沿着水平或垂直线不断变化，模仿了音乐的旋律。韵律应用广泛，在音乐中是指音乐的曲调、旋律，在绘画中韵律是指线条或视觉流程线的起伏变化。韵律和节奏往往相依并存，只有韵律没有节奏，画面缺乏秩序感；只有节奏没有韵律，画面单调，缺少变化。如吴冠中《狮子林》(图5-152)，在画面的点、线、面构成中，点像是节奏，而线则像是韵律。武宗元的《朝元仙仗图》(图5-153)，此画是用线描的画法绘制而成，仔细观察会发觉在人物的排列

过程中,有大有小、有疏有密、有聚有散,这就是画面的节奏,此外看人物的头部与纸边的距离,有高有低、上下起伏,如果将每个人的头部连成一条线,就会形成一条流动的波浪线,随着这条线所有人物向右缓缓前行,这就是韵律的体现。

图 5-150

图 5-151

图 5-152

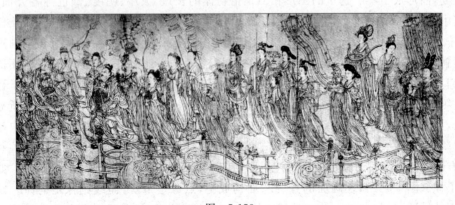

图 5-153

5.4 构图技法

在平常人看来,绘画创作是画家的灵感迸发,是提起画笔的一挥而就,是瞬间就可以成功的传世名作。但这是一种误解,这种误解也许是来源于看到某些画家的技法高超,或是看到具有表演性质的绘画创作,或是听到许多的传奇故事。而事实上,每一幅真正意义上传世名作都是经过画家的苦心经营和辛勤劳作才能成就。即使是看似几笔就能完成的写意画,也是经过无数次的实践与揣摩才能成功。画家李可染有一方印章上刻"废画三千"四字,足以证明其绘画创作来之不易。因此我们要进行绘画创作不能急于下笔,首先要认真推敲画面的构图。

5.4.1 骨架与中心的建立

如之前所述,画家要创作一幅作品首先要有创作意图,然后根据创作意图进行构思,当构思出主要的事物形象和场景环境后,开始进行构图。当我们面对白纸时先要确定画幅的大小形状和长宽比例,然后在画幅的边框内建立骨架和视觉中心。所谓骨架其实就是我们前面所讲的画面的形式主线和画面基础形状。所谓中心是指画面的视觉中心,通常是画面主体事物所在的位置。用形式主线作为骨架是我们最常用的方法,这种方法简洁明确,适用于场景小、内容少的题材。形式主线能够综合使用,可以同时使用数条主线和多种形式的主线,并且形式主线也起到了分割画面的作用。如谢洛夫《女演员叶尔玛洛娃》(图 5-154、5-155)画面就是一条水平线、一条倾斜线、一条垂直线,而画面的中心落在垂直线上,并且这条垂直线与水平线组成了十字形,因此很容易吸引观众的视线。在形式主线分割画面时,可以利用黄金分割法。这种方法的原则是:当画幅边线被分成一长一短两个部分时,短边:长边=长边:(短边+长边)=1:1.618=0.618。如米勒的《牧羊女》(图 5-156、5-157)中,画面中有两条主线,一条是水平线,另一条是垂直线,这两条线都是黄金分割线,地平线位于水平黄金分割线上,人物位于垂直黄金分割线上,因此画面看起来宁静均衡、和谐完美,具有永恒的美感。如德拉克洛瓦的《自由领导人民》(图 5-158、5-159)也有两条黄金分割线作为主线,一条用作地平线,另一条就是自由女神所在的垂直线,画面的视觉中心自然就是自由女神。除此之外,3:5 或 5:8 也都可以算作黄金比例。

图 5-154

图 5-155

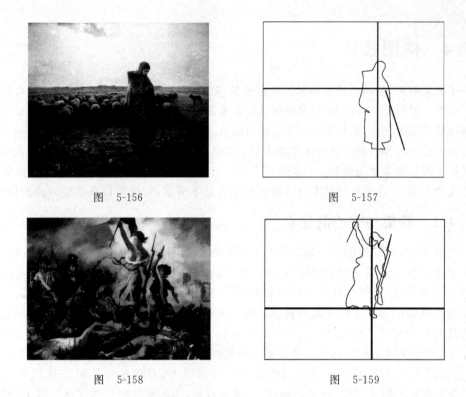

图　5-156　　　　　　　　　　　　图　5-157

图　5-158　　　　　　　　　　　　图　5-159

　　用画面基础形状作为骨架较为复杂,适用于场景较大,事物众多的题材。三角形构图是最为常见、最为古典的构图方法。如达芬奇《圣安娜与圣母子》(图 5-160、5-161)画面中三个人物与一只动物共同组成了一个三角形,轮廓形状十分规范,给人一种稳定的美感。同时圣母的头部与脚之间所引出的垂直线接近于黄金分割线,位于画面的中心点。圆形构图在实际应用中可以变为半圆的 C 形构图,如布格罗《维纳斯诞生》(图 5-162、5-163),画面下方的人群组成了一个 C 形半圆,仔细观察画面上方,云彩和天使又组成了另一个 C 形半圆。而维纳斯则位于这两个半圆之间,位于画面的中心点。

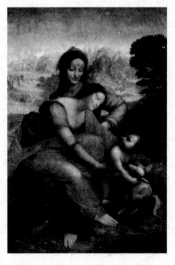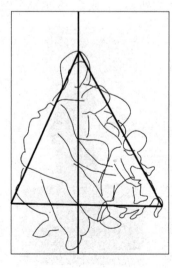

图　5-160　　　　　　　　　　　　图　5-161

图 5-162

图 5-163

5.4.2 黑白灰的布局与色彩的协调

当我们作完构图的基本形状之后,就要考虑画面的黑白灰关系,然后在此基础上再进行色彩搭配。从本质讲黑、白、灰就是色彩中的明度关系,是色彩其中的一个属性。但是由于黑白灰自身就能够塑造形体、创造美感,人们常常把它们单独分类。影响画面的黑白灰的因素通常有以下几种:一是场景的光线来源,二是物体的固有色彩,三是空间的虚实关系,四是画面的主次顺序,五是画面的构成关系。在进行黑白灰的布局与色彩的协调时要掌握几种原则:第一确定基调,一幅画面的整体调子包含了色相、明度、纯度、冷暖四个因素,要充分考虑这些因素,决定画面的调子的倾向。如梵高的《麦田里的收获者》(图5-164),这幅画就是黄色的暖调子,并且调子的纯度很高,明度很亮。又如梵高的《星空》(图5-165)这幅画是蓝色的冷调子,并且调子的纯度很高,但明度较暗。又如怀斯的《克里斯蒂娜的世界》(图5-166),这幅画是绿色的暖调子,但纯度较低,画面大部分色彩都属于亮灰色,明度居中。第二限定用色,画面色彩不能过于丰富,限用几种协调颜色去调和各种色彩,会达到一种和谐的效果。第三划分等级,按照事物的主次分类或空间远近分类,从对比度最强到对比

图 5-164

图 5-165

度最弱依次排列,使色彩逐层递进,秩序井然。如库尔贝的《筛谷者》(图 5-167)近景的女子着衣是红色,中景的女子着衣是冷灰色,远景的孩子着衣是深蓝色。由鲜艳的红到深沉的蓝,画面空间远近分明。

图　5-166　　　　　　　　　　　　　　　　图　5-167

5.4.3　画面视角的选择

　　对于写实性的绘画来说,画面视角的选择非常重要。尤其是以写生为基础的油画和素描等西方绘画,画面的视角决定了画面的透视关系,也决定了画面的构图方式。通常我们以焦点透视为观察方法时,视线角度可分为仰视、俯视、平视三种,其中仰视角度适合表现伟人或神像,如乔瓦尼·贝利尼的《圣母像》(图 5-168),这种画面可以给人一种崇高、神圣之感。俯视角度适合表现场景宏大、气势磅礴的内容,如陈逸飞的《攻占南京总统府》(图 5-169)。同时俯视角度也可以表现静物,如《静物》(图 5-170)。平视角度最接近于人的视觉经验,是使用频率最高的视线角度,这种角度既可以表现宏大的场面,如达维特的《萨宾的妇女》(图 5-171);也可以表现朴实的场面,如谢洛夫《少女与桃》(图 5-172)。

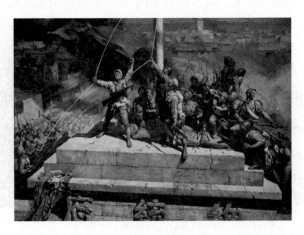

图　5-168　　　　　　　　　　　　　　图　5-169

图 5-170

图 5-171

图 5-172

以上我们简要介绍了绘画构图的基本常识和制作方法,相信大家已有所收获。在这里要再次强调的是,构图是构思的延续,构图是为创作意图服务,因此,构图的所有法则都是要围绕不同的主题而灵活应用,切忌生搬硬套,这样才能随时代而发展,创作出令人耳目一新的作品。

5.5　思考与练习

1. 思考在不同历史时期中,东、西方绘画构图的区别与联系。
2. 分别举例说明横幅与竖幅画面的不同视觉效果。
3. 分别举例说明水平线主线、斜线主线、辐射线主线等构图对画面所起到的作用。
4. 分别举例说明三角形、圆形、十字形等构图对画面所起到的作用。
5. 分别举例说明联系、呼应的应用方法。
6. 依照仰视角度的构图方法创作一幅绘画作品,可以任选题材和画种。

第 **6** 章

世界艺术纵览

6.1 中国绘画艺术

　　相对西方绘画来说,中国绘画有着自己明显的特征。传统的中国画不讲焦点透视,不强调自然界对于物体的光色变化,不拘泥于物体外表的肖似,而多强调抒发作者的主观情趣。中国画讲求"以形写神",追求一种"妙在似与不似之间"的感觉。总的来说,西方绘画是"再现"的艺术,中国绘画是"表现"的艺术,这是不无道理的(图 6-1～图 6-6)。

图　6-1

6.1.1 原始社会

原始社会是中国艺术的萌芽时期,这个时期主要是艺术与实用的结合。

图 6-2

图 6-3

图 6-4

　　中国绘画的历史最早可追溯到原始社会新石器时代的彩陶纹饰和岩画,如三鱼纹彩陶盆(图 6-7)和人面鱼纹彩陶盆(图 6-8)。原始绘画技巧虽幼稚,但已掌握了初步的造型能力,对动物、植物等动静形态亦能抓住主要特征,用以表达先民的信仰、愿望以及对于生活的美化装饰。

6.1.2　先秦及秦汉时期

　　先秦是指秦朝建立之前的历史时代。经历了夏、商、西周,以及春秋、战国等历史阶段。在长达 1800 多年的历史中(公元前 21 世纪—公元前 221 年),中国的祖先创造了光辉灿烂的历史文化艺术文明,其中夏商时期的甲骨文,殷商的青铜器,战国的帛画,都是人类文明的

图　6-5

图　6-6

图　6-7

图　6-8

历史标志。这一时期的大思想家孔子和其他诸子百家，开创了中国历史上第一次文化学术的繁荣。军事家孙武的《孙子兵法》，至今仍被广泛应用于军事、经济等领域。屈原是中国历史上最伟大的诗人之一。战国时期的《甘石星经》是世界上最早的恒星表。在这个历史阶段中，中国从分散逐步走向统一。

在长沙的楚墓中先后出土了两幅战国时期的带有旌幡性质的帛画，它们都属于公元前3世纪的作品。描绘的都是墓主的肖像，一幅为妇人，其上方绘有飞腾的龙凤，名曰《人物龙凤》（图6-9）；另一幅则是一位有身份的男子，驾驭着一条巨龙或龙舟的《人物御龙图》（图6-10）。两幅作品在墨线勾勒的侧面肖像及伴有象征意义的动物是其相同之处，后者所表现出来的技巧要熟练了许多。

图 6-9 图 6-10

公元前 221 年秦灭六国,建立了中国历史上第一个统一的多民族的中央集权制封建国家。到公元前 206 年,秦朝灭亡,其统治时间虽只有短暂的十几年,但由于国家的统一,人力、物力、财力的集中,社会生产力的提高,统治者拥有了极大的物质财富和极高的权利。为宣扬统一的丰功伟业、显示王权威严至高无上的政治目的服务,追求奢豪的生活享受,并希望死后仍然能同生前一样的安富尊荣,统治阶级更是高度重视造型艺术。"生不极养,死乃崇丧"的厚葬陋习,遂使壁画墓、画像石及画像砖墓广泛流行,因画像石和画像砖兼具绘画雕刻两种因素,此小节不再赘述,参见秦汉时期雕塑艺术一小节。

秦亡后,刘邦建立了西汉政权,西汉初期统治者吸取秦速亡的教训,采取了轻徭薄赋、安抚百姓等缓和阶级矛盾的措施,改变秦朝统治者思想禁锢的方针,复活战国时期以来的"百家之学"。而且将道家的"无为而治"的思想设为汉初的统治思想,起到了休养生息,恢复和发展社会生产的作用。到汉武帝时期,提倡儒学以加强统治,并采纳董仲舒的"罢黜百家,独尊儒术"的政治思想,凭借强盛的国力,反击匈奴,开辟了"西域通道",促进了民族间的大融合,中外文化经济的交流日益密切。其意识形态发生了极大的变化,在封建贵族的直接控制下,艺术创作是为了不断满足政治上和生活上的享受。武帝、昭帝、宣帝时期,视美术为表彰功臣的有效方式,在大型纪念型雕塑、宫殿壁画等方面,颇有建树。两汉时期统治者提倡绘画为政教服务,宫殿壁画逐渐兴旺,但是历史久远,遗迹甚少,于是墓室壁画就成为我们了解这一时期壁画艺术的主要资料。如西汉的《巨龙升天图》、《迎宾拜谒图》(图 6-11)等。

秦汉时代的绘画艺术,大致包括宫殿寺观壁画、墓室壁画、帛画等门类。秦汉是中国历史上早期社会体制最发达定型的朝代,由于国家的统一,社会较为稳定,统治者采取的休养生息政策,客观上促进了生产的恢复和发展,使经济日趋繁荣,封建社会得到全面发展。处于上升期的时代精神和广阔的疆域都使秦汉广阔的文化艺术里透射着饱满、恢弘、雄壮的时代特点。

图 6-11

6.1.3 魏晋南北朝时期

魏晋南北朝时期处于政治分裂的局面下,区域文化的特色极为显著。随着晋室南渡,南方的建康成为文化中心,也是在艺术活动上最有创造力的地区。绘画艺术随着社会风气的变化,崇佛思想的上扬,让本来简略明晰的绘画风格进一步变得繁复起来。曹不兴创立了佛画,他的弟子卫协在他的基础上又有所发展。作为绘画走向成熟的标志之一,南方出现了顾恺之、戴逵、陆探微、张僧繇等著名的画家,北方也出现了杨子华、曹仲达、田僧亮诸多大家,画家这一身份逐渐地进入了历史书籍的撰写之中,开始在社会生活中扮演愈来愈重要的角色。

需要着重注意的是,在这一时期中,发展得最为突出的是人物画,而中国绘画中的其他各科还远未成熟,东晋顾恺之的传世作品《洛神赋图(宋摹本)》(图 6-12～图 6-15)中出现的山水只是作为人物故事画的衬景,山水画的逐步独立直到南北朝后期才趋于完成。之所以会这样,也是由这一时期绘画的主要任务决定的——为政教服务,"是知存乎鉴戒者图画也",这也是那时绘画的一个主要特点。

图 6-12

图 6-13

图 6-14

图 6-15

如果概括魏晋南北朝时期的绘画发展成就,大致可以从以下几个方面:

首先,出现艺术的自觉。这个现象并不限于绘画,也可见于当时的文学活动。汉代的文艺重视实用性,为表达思想或概念的工具,而这时期开始强调情感的价值,文艺活动本身被视为目的。

其次,士大夫画家的出现。书法与绘画成为士族文化生活的重要部分。

再次,观者的出现,观者的品评成为画家必须考量的重要因素。这时候的画家开始注重观者的心理活动,伴随着这个现象的是书画收藏活动。这个现象对于中国绘画史的发展至关重要。

最后,画论文字的出现。例如东晋顾恺之的《论画》、《画云台山记》和南齐谢赫的《古画品录》等。谢赫《古画品录》中的六法"气韵生动、骨法用笔、应物象形、随类赋彩、经营位置、传移模写",成为以后历代画史中绘画批评的基本法则。

6.1.4 隋唐时期

隋唐两代在我国美术史上占有重要的历史地位。

隋代虽然只有短短 38 年,但绘画成就显著。由于国家统一,南北地区的名家巨匠如杨子华、展子虔《游春图》(图 6-16)、《授经图》(图 6-17)、董伯仁、郑法士、孙尚子、阎毗等人得以相互借鉴和交流。由于隋代统治者复兴佛教,使佛教美术得以复兴,敦煌莫高窟(图 6-18)现存隋窟70 余座。自南北朝兴起的描绘贵族人物肖像和生活风俗的绘画也有较大发展,以描写山川风景为主的山水画则开始脱离稚拙而逐渐进入成熟阶段。隋代统治者对古书画的收藏也比较重视,隋灭陈时即将其宫廷收藏尽数收纳。隋代绘画的发展为唐代绘画艺术高度繁荣奠定了基础。

唐代绘画是中国封建社会绘画的巅峰,其艺术成就大大超过往代。初唐绘画即显示出不寻常的成就,唐太宗在巩固政权的同时也注意文治建设,阎立德、阎立本兄弟《历代帝王图》(图 6-19)、《步辇图》(图 6-20)、《秦府十八学士》(图 6-21)及吴道子的绘画活动,以及以

图　6-16

图　6-17

图　6-18

图　6-19

敦煌220窟（图6-22）为代表的壁画体现着此一时期绘画艺术的最高成就。高宗李治至
玄宗李隆基统治时期，在政权昌盛、社会富庶的基础上，使文化出现了丰富多彩、百舸争
流的局面，吴道子及其画派体现了佛教美术民族化的巨大成就，钱国养、殷季友、法明等人
的肖像画，张萱《虢国夫人游春图》（图6-23）、《捣练图》（图6-24），杨宁的绮罗人物画，陈闳、

图 6-20

图 6-21

图 6-22

图 6-23

图　6-24

韦无忝、曹霸、韩干的鞍马画，李思训《明皇幸蜀图》（图 6-25）、李昭道父子、卢鸿、郑虔等人的山水画，冯绍正、薛稷、姜皎的花鸟画等，都显示了此时期题材的扩大。敦煌壁画在此时也发展到繁荣的顶点，莫高窟第 130 窟的乐庭瓌夫妇大供养像、172 窟、217 窟之巨幅净土变相、173 窟之维摩变相都是宏伟精妙的壁画杰作。

图　6-25

这里尤为值得一提的是，盛唐时期山水画有了重大变革，有异于青绿山水而出现了水墨山水画，文人画就此兴起。文人画亦称"士夫画"，泛指中国封建社会中文人、士大夫所作之画，以别于民间画工和宫廷画院职业画家的绘画，北宋苏轼提出"士夫画"，明代文徵明称道

"文人之画",以唐代王维(图 6-26)为其创始者,并尊为南宗之祖,其代表作有《江干雪霁图卷》(图 6-27)等。

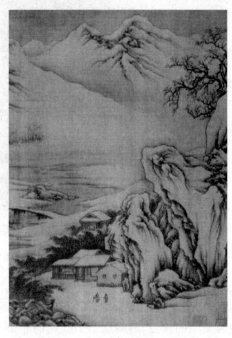

图 6-26 图 6-27

隋唐对边疆及域外之间的文化交流频繁而活跃,博采众家之长,长安等地即有边疆民族及国外的画师从事艺术活动。不少外国使臣、商人、学者、僧侣搜求中国绘画作品携带回国。隋唐时日本屡次派遣使团,随行人员中即包括有画师。天宝(742~756)年间,鉴真和尚及其随行弟子东渡日本,在弘扬佛教的同时,对日本宗教雕塑和绘画也作出一定贡献。

6.1.5 五代宋元时期

五代十国历时 53 年,虽然纷争并峙,但在绘画创作方面并没有停止,仍在前人的基础上继续发展。五代十国的书画,在唐代和宋代之间形成了一个承前启后的时期。无论是人物、山水,还是花鸟,都在前代的基础上有了新的变化和面貌。中原地区的战乱,并没有使得寺庙壁画的创作陷入停顿,但是风格都依托于吴道子的风范之下。在山水画的创作中则将唐人的水墨法大大发展了,出现了以荆浩开创的北方山水画派,其代表作有《匡庐图》(图 6-28)等。南唐的相对安定和其统治者对书画艺术的偏好,使得南唐绘画得到了长足的发展。画院的创立为画家开辟了新的出路和去向,同时也在很大程度上开始左右民间的绘画观念和风尚。人物肖像画、宗教画和仕女画都有名手出现,皆从前代的吴道子和周昉等处脱胎,代表人物有周文矩和顾闳中,作品有《重屏会棋图》(图 6-29)、《韩熙载夜宴图》(图 6-30)等。在山水画上,则出现了与北方相异的江南山水画派,它的开创者是著名的画家董源,代表作《潇湘图》(图 6-31)。花鸟画也由于宫廷贵族的喜好而逐渐发展起来,"皇家富贵,徐熙野逸"便是其真实的写照。地处内陆的西蜀则因为晚唐以后不断有画家避乱入蜀,也设立了画院,在宗教壁画的创作方面极为兴盛,宗教人物画方面则出现了贯休、石恪等有变形风格的作品和写意画法。

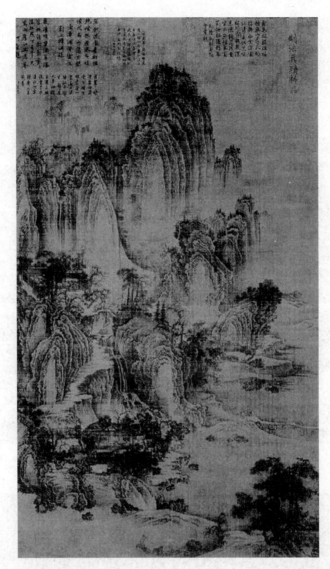

图 6-28

图 6-29

图　6-30

图　6-31

　　北宋继承了五代西蜀和南唐的旧制,建国之初,就在宫廷中设立了"翰林书画院",对宋代绘画的发展起到了一定的推动作用,也培养和教育了大批的绘画人才。宋徽宗赵佶虽然不是一位好皇帝,但是确实是一个优秀的艺术家,他所创造的瘦金体(图 6-32)一直广为流传,绘画作品《瑞鹤图》(图 6-33)就是他的代表作之一。在此时期画院日趋完备,"画学"也被正式列入科举之中,天下的画家可以通过应试而入宫为官,这是中国历史上宫廷绘画最为兴盛的时期。北宋时期最突出的成就是山水画的创作,画家们继承前代传统,在深入自然,

观察体验的过程中，创造了以不同的笔法去表现不同的山石树木的方法，使得名家辈出，风格多姿多彩。李成和范宽为其代表，其中李成的作品有藏于日本的《读碑窠石图》（图 6-34）被确认为真迹。花鸟画在北宋时期的宫廷绘画中占有了主要地位，以皇家喜爱的富贵之风为主，直到崔白等画家无雕琢风格的出现才改变此局面，崔白作品有《双喜图》（图 6-35）等。此时人物画的成就表现在宗教绘画和人物肖像画及人物故事画、风俗画的创作上，武宗元、张择端都是人物画家中的卓越代表，大家所熟知的《清明上河图》就是张择端的作品。

图　6-32

图　6-33

图　6-34　　　　　　　　　　　　　　　　　　图　6-35

在北宋时,除了宫廷和民间的职业画家之外,还有一些业余的画家存在于有一定身份和官职的文人学士之中。他们虽然不以此为业,但是在绘画的创作实践和理论探讨方面,都有显著的特点和突出的成就,并且已经自成系统,这就是当时被称作"士人画",后来被叫做"文人画"的一类。北宋中期以后,苏轼、文同、黄庭坚、李公麟、米芾等人在画坛上活跃起来,文人画声势渐起。苏轼明确提出了"士人画"的概念,并且认为士人画高出画工的创作。他们强调绘画要追求"萧散简淡"的诗境,即所谓"诗中有画,画中有诗",主张即兴创作,不拘泥于

图　6-36

物象的外形刻画,要求达到"得意忘形"的境界。采用的手法主要是水墨。这股潮流的兴起,不但对后代的中国绘画发展产生了深远的影响,甚至在一个时期内,左右了中国画坛。

南宋的著名人物画家有萧照、苏汉臣《秋庭戏婴图》(图 6-36)等。他们的人物画创作,很多都与当时政治斗争形势有关,多选择历史故事及现实题材,擅长简笔人物画的梁楷《泼墨仙人图》(图 6-37)的出现,则为中国人物画的创作开辟了一条新的道路。山水画的代表人物主要是号称"南宋四家"的李唐、刘松年、马远、夏圭,他们各自在继承前代的基础上有所创造,代表作分别为《万壑松风图》(图 6-38)、《耕织图》、《寒江独钓图》(图 6-39)、《西湖柳艇图》(图 6-40)等。文人画在南宋时期除了在理论上进一步展开讨论以外,在实践中也有令人瞩目的成就,时至今日仍被画家看重的梅、兰、竹、菊,在南宋时已基本成为文人画的固定题材。

图 6-37

图 6-38

图 6-39

图 6-40

元代绘画中,文人画占据画坛主流。因元代未设画院,除少数专业画家直接服务于宫廷外,大都是身居高位的士大夫画家和在野的文人画家。他们的创作比较自由,多表现自身的生活环境、情趣和理想。山水、枯木、竹石、梅兰等题材大量出现,直接反映社会生活的人物画减少。在创作思想上继承北宋的文人画理论,提倡遗貌求神,以简逸为上,追求古意和士气,重视主观意兴的抒发。与宋代院体画的刻意求工、注重形似大相径庭,形成了鲜明的时代风貌,也有力地推动了后世文人画的蓬勃发展。在元代短短九十余年内,画坛名家辈出,其中以赵孟頫(图 6-41《饮马图》)、钱选、高克恭等和号称元四家的黄公望(图 6-42《富春山居图》)、吴镇、倪瓒(图 6-43《容膝斋图轴》)、王蒙最负盛名。

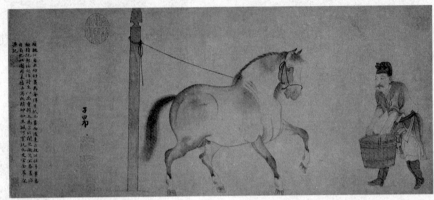

《飲馬圖》畫芯1.25B

图　6-41

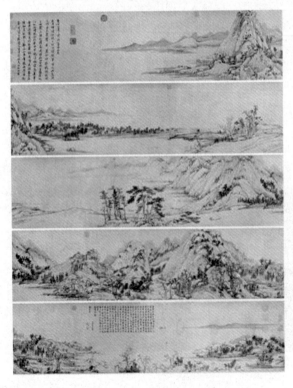

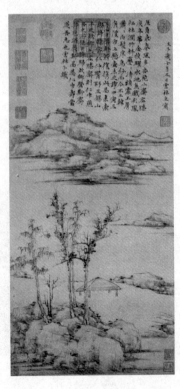

图　6-42

图　6-43

6.1.6　明清时期

明承宋制,复设画院,永乐年间在各地征召画工为宫廷服务,他们的作品被称为"院画",宣德至弘治间是院画盛期。明代中期文人画重新复兴于苏州,后期士大夫文人画更是向独抒性灵发展,以画为乐、以画为寄,继而吴门画派崛起,唐寅、仇英、沈周和文徵明被称为"吴门四家",代表作分别为《观梅图》(图 6-44)、《桃源仙境图》(图 6-45)、《庐山高图》、《万壑争流》。在明朝中后期,人物和花鸟画都有了很大的发展与变异。人物画以陈洪绶为代表,作品有《罗汉图》(图 6-46)、《九歌》、《西厢记》插图、《水浒叶子》、《博古叶子》等,花鸟画则是史称"青藤白阳"的陈淳和徐渭,代表作有《花卉册》(图 6-47)、《墨葡萄图》(图 6-48)等。

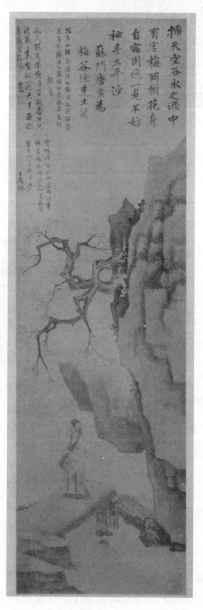

图　6-44

图　6-45

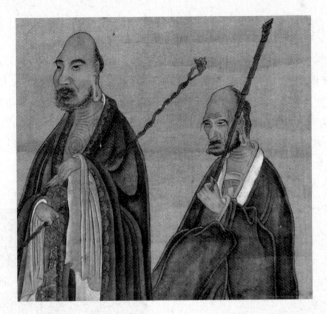

图 6-46

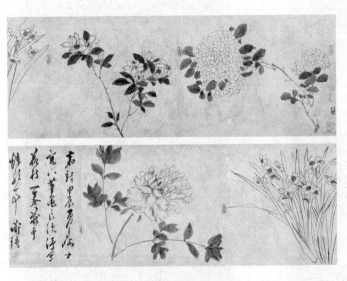

图 6-47

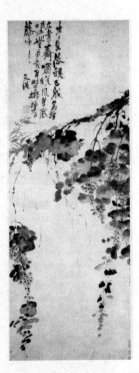

图 6-48

　　清代绘画延续元、明以来的趋势，文人画风靡，山水画勃兴，水墨写意画法盛行。文人画呈现出崇古和创新两种趋向，在题材内容、思想情趣、笔墨技巧等方面各有不同的追求，并形成纷繁的风格和流派。宫廷绘画在康熙、乾隆时期也获得了较大的发展，并呈现出迥异前代院体的新风貌。民间绘画以年画和版画的成就最为突出，呈现空前繁盛的局面。

清代最富盛名的有"四王",包括王时敏（图 6-49《云山图》）、王鉴、王原祁、王翚；此外"四僧"、"扬州八怪"注重体察自然画法独特,代表人物有八大山人朱耷（图 6-50《鹅》）、郑板桥（图 6-51《竹石图》）等不胜枚举;"常州画派"的恽寿平变徐崇嗣的"没骨法",开创了写生花卉的新境界;清末聚集在上海地区的画家在题材内容和艺术形式上都有创新,形成以任熊、任薰、任颐的"海上画派",又以任颐任伯年最为出名,他的代表作有《焦阴品砚图》（图 6-52）和《春水鸭图》（图 6-53）等。

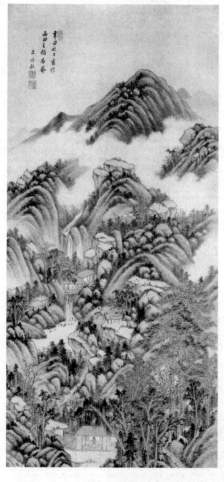

图 6-49

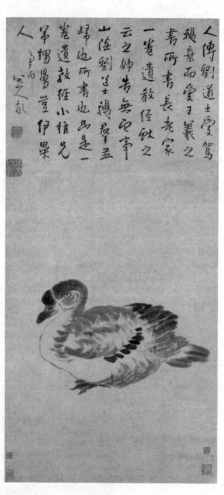

图 6-50

6.1.7 近现代

19 世纪中叶,上海经济迅速发展,为绘画提供了广阔的市场,清末民初的吴昌硕作为"海派"后期的大师,把集诗、书、画为一体的文人画传统与民间美术传统结合起来,而且还从传统刚强雄健的篆刻艺术中汲取养料,将明清以来大写意水墨画与强烈的色彩相结合,开创了中国画艺术雅俗共赏的新风格,如《墨桃图》（图 6-54）等。海派画家在用线、用色等方面的大胆创新为近百年来中国水墨画的革新运动拉开了帷幕。

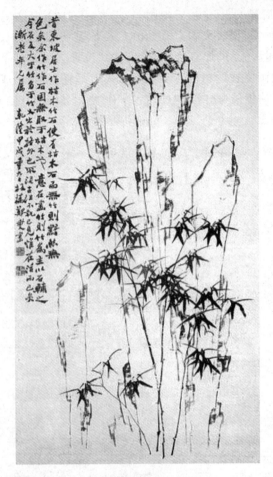

图 6-51

图 6-52

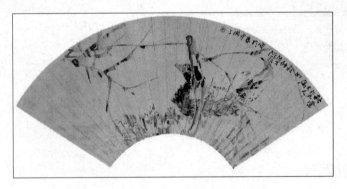

图 6-53

　　1919 年爆发的"五四"运动是中国文化史上一个重要的转折点,在蔡元培美育思想的感召下,不少留学欧洲和日本的青年画家于二、三十年代学成回国,他们引进了西方的美术教育方法,扩大了西方文化对中国传统文化的影响,这些画家立足现实生活,把对景写生和西方色彩理论融入中国画,为中西方文化艺术的融合做出了巨大的贡献,中国画进入了一个兼容并蓄、继承与创新共同发展的新局面,这时期的画家有大家熟知的黄宾虹、张大千、徐悲

鸿、蒋兆和(图 6-55《流民图》)等人。新中国的成立,迎来了国画艺术百花齐放、欣欣向荣的新局面,一大批优秀的国画家脱颖而出,在当代画坛上产生了重要的影响,代表画家有齐白石(图 6-56《虾》系列)、傅抱石、李可染(图 6-57《千岩竞秀万壑争流图》)、关山月、潘天寿、叶浅予、石鲁等。

图 6-54

图 6-55

图 6-56

图　6-57

6.2　中国书法艺术

6.2.1　先秦及秦汉时期

夏代作为中国文明社会的开端,应该已经形成了文字,但目前尚未挖掘出带有铭文的器皿或其他,所以在原始社会的符号和商代甲骨文、金文之间还有缺失环节。商代的甲骨文(图 6-58)于 1899 年在河南安阳被发现,目前共收集到约 15 万片。甲骨文是利用龟甲兽骨进行占卜时写的卜辞,大多是先用毛笔书写然后用尖利的工具刻出来。如果说甲骨文是商代书法的代表,那西周的书法代表无疑是金文。金文也称钟鼎文,如著名的毛公鼎铭文(图 6-59)长达 497 字,是目前所知最长的青铜器铭文。在西周时期还有一种文字需要重点介绍,就是石鼓文(图 6-60),石鼓文属于篆籀系统,笔法圆润、布局严密、气韵古朴。

秦代的官方文字是小篆。秦统一六国后,规定"书同文字"。小篆形体长方,用笔圆转,结构匀称,笔势瘦劲俊逸,体态典雅宽舒,主要用于官方文书、刻石、刻符等。流传至今的秦代小篆石刻作品有《泰山刻石》、《琅琊台刻石》、《峄山刻石》、《会稽刻石》等。《琅琊台刻石》

图 6-58 图 6-59

（图 6-61）残存一面，藏于中国历史博物馆；《泰山刻石》残存 10 字，现在山东泰安，都是典型的秦代小篆书法。根据记载，秦代书法家有李斯、赵高、胡毋敬、程邈等。李斯曾作《仓颉篇》，他取史籀大篆，创造小篆，对后代篆书影响很大，他的书法骨气丰韵，方圆妙绝，相传秦始皇巡游各地的刻石均由李斯书写。赵高曾作《爱历篇》、胡毋敬曾作《博学篇》，都对创造小篆作出一定的贡献。程邈曾对隶书的规范做过工作。

图 6-60 图 6-61

汉代的通行文字有三种：篆书，用于刻石、刻符以及高级的官方文书和重要仪典的书写，如天子策命诸侯、枢铭、官铸铜器铭文、碑上题额、宫殿砖瓦文字等。汉代碑刻篆书最为丰富多采的是碑额，有的结构方整奇肆，有的婀娜多姿，不仅风格多样，而且用笔也层出不穷，或圆转巧丽，或方折挺拔，或茂密，或疏朗。如著名的《景君碑》、《韩仁铭》、《孔宙碑》、《孔彪碑》、《华山碑》、《张迁碑》（图 6-62）、《鲜于璜碑》、《尹宙碑》、《袁博碑》、《王舍人碑》等碑

额，各具风貌，无一类同。隶书，多用于中级的官方文书和经籍的书写，如一般的经书和碑刻等。最能代表隶书成就的是东汉碑刻的重要部分 —— 碑文。东汉碑刻隶书，大体可分为两大类型：一是字形比较方整，而法度严谨，波磔分明，如《史晨碑》（图 6-63）等；二是书写比较随意自然，法度不十分森严，有放纵不羁的趣味，如《石门颂》等。草书，一般都可以用于低级的官方文书和一般奏牍草稿，如《急就章砖》、《公羊传砖》、《马君兴砖》等。

图　6-62

6.2.2　魏晋南北朝时期

三国时期，隶书开始衍变出楷书，楷书成为书法艺术的又一主体。楷书又名正书、真书，由钟繇所创，其代表作《荐季直表》、《宣示表》（图 6-64）等成了雄视百代的珍品。

图　6-63　　　　　　　　　　　　　　图　6-64

　　两晋时期，在生活处事上倡导"雅量"，艺术上追求中和居淡之美，书法大家辈出，有"二王"之称的王羲之、王献之，其中最能代表魏晋精神，在书法史上最具影响力的书法家当属王羲之，人称"书圣"。王羲之的行书《兰亭序》（图6-65）被誉为"天下第一行书"，其笔势以为飘若浮云，矫若惊龙，其子王献之的《洛神赋》字法端劲，所创"破体"与"一笔书"为书法史一大贡献。加以陆机、卫瑾、索靖、王导、谢安等书法世家之烘托，南派书法相当繁荣。南朝宋之羊欣、齐之王僧虔、梁之萧子云、陈之智永皆步其后尘。两晋书法最盛时，主要表现在行书上，行书是介于草书和楷书之间的一种字体，其代表作"三希宝帖"，分别是王羲之的《快雪时晴帖》（图6-66）、王献之的《中秋帖》（图6-67）和王珣的《伯远帖》（图6-68），分藏于北京和台北故宫博物院。

图　6-65

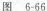

图　6-66

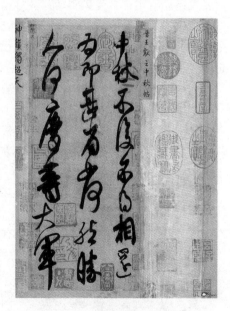

图　6-67

　　南北朝时期，中国书法艺术进入北碑南帖时代。北朝碑刻书法，以北魏、东魏最精，风格亦多姿多彩，代表作有《张猛龙碑》（图6-69）、《敬使君碑》等。

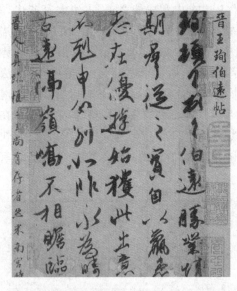

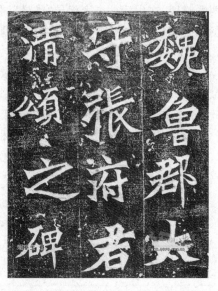

图 6-68 图 6-69

6.2.3 隋唐时期

隋唐时期是中国历史上的又一个鼎盛时代，300多年间，大部分时间国家安定，经济发展，成为当时有世界影响的东方大国。在安定统一的有利条件下，书法艺术也得到了很好的发展机遇。隋炀帝喜爱风雅，特建"妙楷台"以贮法书，即使下江南时也不忘将它们运走。唐高祖接收了隋内府的法书名画，又有所充实，至太宗时，更大出内府金帛购藏魏晋以来名迹，尤其是王羲之的作品。此后武则天曾设"内庭习艺馆"。唐玄宗倡导八分章草，扭转时风，掀起隋唐书法的兴盛局面。至晚唐，帝王犹时时提拔书法人才。在这样的历史条件下，隋唐书法形成了中国书法史上的又一个高峰，各体书都得到了社会重视，都出现了专家，建立了崭新的艺术风格，整体上呈现出富有开拓性、包容性的品格，代表性书风雄强豪迈、大气磅礴，体现了时代精神。

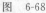

隋代书法，主要成就表现在楷书上：有的以北魏为基础，而更加秀美典雅，如《董美人》、《苏孝慈》、丁道护《启法寺碑》等，似乎糅合了南朝书风，下开欧阳询格局；有的则谨传南朝家法，如智永《真草千字文》（图 6-70），后来为虞世南所继承；有的出于北齐、北周，如《龙藏寺》、《曹植庙碑》（图 6-71）、《章仇氏造像》等，前者瘦健，已开褚遂良风范，后二者体势宽博，颜真卿书风隐然欲出。

唐代大家辈出，列举如下：

欧阳询的书法以"武库矛戟"与"劲险"为特色，楷书以《九成宫醴泉铭》（图 6-72）为本色，而《化度寺》温润含蓄，成就最高。

图 6-70

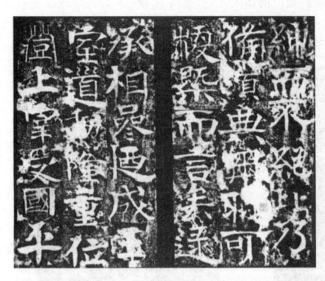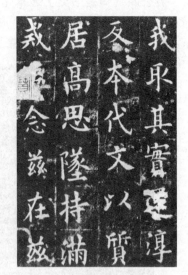

图 6-71　　　　　　　　　　　　　　　　图 6-72

虞世南，其书法近智永和尚，算是二王的远亲，又偏工行草，得于南帖。其隶、行、草皆妙，但流传书迹很少，楷书仅《孔子庙堂碑》（图6-73），行书有《汝南公主墓志铭》，草书则有《积时帖》（图6-74）为代表。

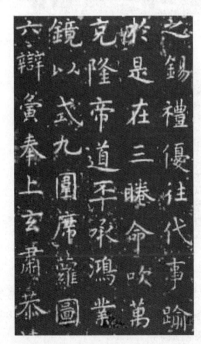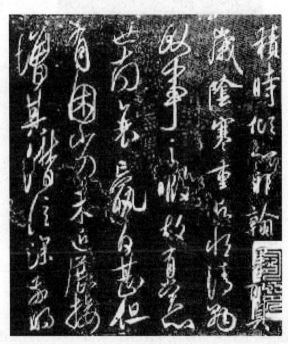

图　6-73　　　　　　　　　　　　　图　6-74

褚遂良的字变化最大，正所谓"一碑有一碑的面目，一碑有一碑的风神"。其楷书比欧、虞婉美劲逸，尚存隶意，气调浑古，以《雁塔圣教序记》（图6-75）、《房玄龄碑》成就最高。

鲁公颜真卿是书史上起承先启后地位的伟大人物,他的楷书一向以博厚雄强著称,以《颜氏家庙碑》(图 6-76)为代表,成就最高则推《李玄靖碑》。行草遒劲秀挺,古意盎然,《祭侄文稿》(图 6-77)被誉为"天下第二行书"。

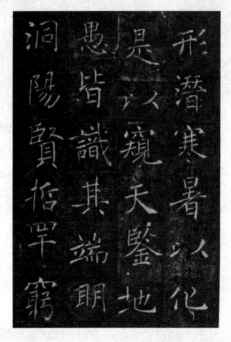

图 6-75

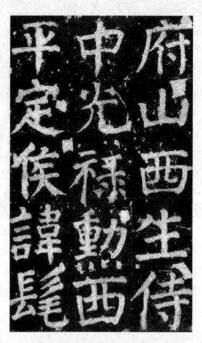

图 6-76

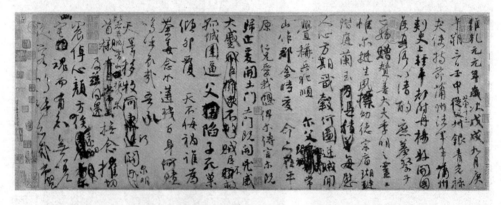

图 6-77

柳公权自二王入手,其后遍取前代书家之长。其书之样貌虽与鲁公肥瘦殊异,而笔法实同。他一生作品很多,主要有《大唐回元观钟楼铭》《金刚经刻石》《玄秘塔碑》(图 6-78)、《冯宿碑》《神策军碑》,另有墨迹《蒙诏帖》《王献之送梨帖跋》等。

张旭的草书自成一格,得欧、虞、褚之精,取法初唐诸家,故其书狂纵而不逾法度,古劲绝伦。传世的书迹有《郎官石记》《秋深帖》《肚痛帖》(图 6-79)、《古诗四帖》等。

释怀素,生性放纵,是与张旭并称的狂草书法大家。书风遍取当代名家,尤能独创新意,以《自叙帖》(图 6-80)、《小草千字文》为代表。

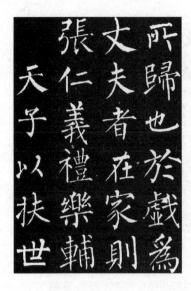

图 6-78　　　　　　　　　　　图 6-79　　　　　　　　　　　图 6-80

6.2.4　五代宋元时期

　　五代时期由于战争连年不断,皆无暇留心翰墨,因此书坛较为冷落。但中唐以来的书法革新浪潮影响深远,五代时期杨凝式的书法,实现了由唐至宋元的重要转折,为宋朝"尚意"书风的崛起作了铺垫,其作品有《韭花帖》(图 6-81)、《卢鸿草堂十志图跋》、《神仙起居法》和《夏热帖》等,《韭花帖》是他流传于世的代表作,是用行书书写的信札,内容是叙述午睡醒来,恰逢有人馈赠韭花,非常可口,遂执笔以表示谢意,此帖的字体介于行书和楷书之间,布白舒朗,清秀洒脱,深得王羲之《兰亭集序》的笔意。杨凝式之外,五代还有李煜、徐铉等有成就的书法家。

图　6-81

　　北宋统一以后，宋太祖对书法并未给以重视，欧阳修曾这样感慨："书之盛莫盛于唐，书之废莫废于今。"宋太宗即位后，才开始书画作品的收藏，购置古先帝名臣墨迹，并命侍书王著整理编刻了一部法帖，法帖是指汇刻名家书法墨迹在石、木版上并拓印成可供人们学习的墨本，因为是在淳化年间所刻，所以称为《淳化阁帖》，共分十卷，第一卷为历代帝王法帖，第二、三、四卷为五代名臣法帖，第五卷为古代各家的法帖，第六、七、八、九、十卷为王羲之和王献之的书法作品，"二王"的作品占了一半，所以宋初的书法风格受到"二王"的影响。直到仁宗庆历到神宗熙宁、元丰年间，史称"宋四家"的苏轼、黄庭坚、米芾、蔡襄才力主由唐溯晋，屏除帖学，宋代书法才有所振

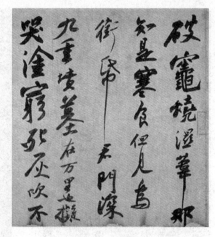

图　6-82

兴，其代表作分别为《寒食贴》(图 6-82)、《松风阁诗》、《蜀素帖》(图 6-83)、《澄心堂帖》。

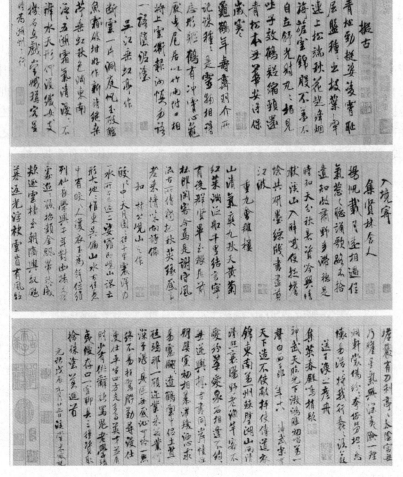

图　6-83

自成吉思汗统一了各蒙古部落以来,蒙古骑兵横扫亚欧大陆,先后灭西夏、金和南宋,最后统一了整个中国,建立了元朝。统一以后蒙古族的统治者开始重视汉族文化,例如元仁宗就建立了专门的书画鉴藏机构;另一方面,汉族知识分子在少数民族的统治下,多少感到压抑不适,更加倾心民族文化。在这样的形式下,书法艺术非但没有凋落,而是继续滚滚向前发展开来。这个时候的代表人物首推赵孟頫,他传世书迹较多,代表作有《千字文》、《胆巴碑》(图 6-84)、《归去来兮辞》、《兰亭十三跋》、《洛神赋》(图 6-85)、《道德经》、《仇锷墓碑铭》等。他的作品最主要特点是无论楷书还是行书,都很工整,四平八稳,温和、典雅是其书法的主要特色。除了赵孟頫,元初另一位书法名家是鲜于枢,他的代表作有《王安石杂诗卷》、《进学解卷》、《杜甫茅屋为秋风所破歌卷》、《苏轼海棠诗卷》等。与赵孟頫、鲜于枢并称为"元初三大家"的是邓文原,代表作有《临急就章卷》等。

图 6-84

图 6-85

6.2.5 明清时期

1368 年,朱元璋建立了统一的明王朝,中国书法也开始翻开了新的一页。宋元以来的书法,基本上以是帖学为主,明朝在此基础上进一步发展。明初的书法,要数"三宋"宋克、宋璲、宋广和"二沈"沈度、沈粲名声最著。明代中期,经济繁荣昌盛起来,手工业商业得到极大的发展,繁荣都市不断出现,新兴的市民阶层对传统文化推波助澜,特别是文人集中的地区,书法艺术得到长足的发展,当时出现了一大批雄视一时书法家,以"吴门三家"祝允明、文徵明、王宠为代表:祝允明作品有楷书《出师表》、草书《自书诗卷》、《和陶渊明饮酒二十首》、《赤壁赋》、《杜甫诗轴》等;文徵明的传世墨迹很多,小楷有《前后赤壁赋》、《顾春潜图轴》、《离骚经九歌册》(图 6-86),行书有《昨来贴》(图 6-87)、《诗稿五种》、《西苑诗》等;王宠作品

有楷书《辛巳书事诗册》,行书《李白古风诗卷》、《石湖八绝句卷》等。明后期,随着农业、手工业的进一步发展,在手工业部门出现了资本主义萌芽,长久以来的封建正统意识和价值观念都受到猛烈冲击,新的美学观、价值观正在兴起。也正是在这种时局下涌现了一批大师,如徐渭(《青天歌卷》)、董其昌(图 6-88《浚路马湖记》)、张瑞图、黄道周、倪元璐等。

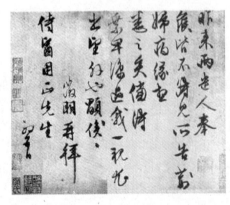

图　6-86

图　6-87 图　6-88

　　清代是中国历史上最后一个封建王朝,书法艺术的一个中兴期。清初,康熙帝崇尚董其昌书法,学董之风依然盛行,而明王朝的遗民,却不随从学董的风尚,他们在继承明朝书风的基础上,拓展了学习二王书法的路径,取得了巨大的成就。著名书法家首推王铎《行书诗卷》(图 6-89)、傅山和八大山人。清中期由于应用于科举时考卷上的"馆阁体"大行其道,各人写来千篇一律,不免板刻僵化,面对一味崇尚赵董的狭隘趣味和馆阁体的死板,当时在朝在野的书家都进行了反拨。在朝书家以刘墉、翁方纲为代表,他们科举出身,受过馆阁体的迫害,所以他们倡导对唐法的回归,反对光洁、方整的馆阁流弊。在野书家以扬州八怪中的郑燮、金农(图 6-90《司马光佚事漆书轴》)为代表,他们从汉代碑刻隶书中吸取营养,力图摆脱当时的呆板书风。清朝后期,扬碑抑帖之说经阮元、包世臣、何绍基、康有为的前赴后继,碑学始成巨流。到咸丰、同治年间,"碑学大播,三尺之童,十室之社,莫不口北碑,写魏体盖俗尚成矣。"千百年来晋唐书风对书坛的禁锢被打破了,篆书、隶书、北碑重新获新生,书家辈出,异彩纷呈,清代因此成为书史上又一个辉煌的时代,此时的代表人物有何绍基、赵之谦、杨守敬、吴昌硕篆书(图 6-91)、康有为等。

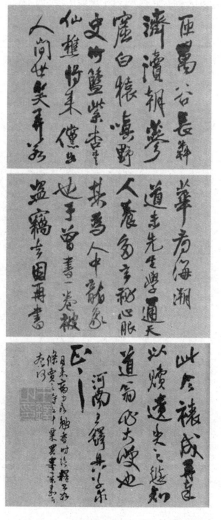

图　　6-89

图　　6-90

6.2.6　近现代

1911 年到 1949 年,是一个改朝换代的沸腾的时代。期间,经历了辛亥革命,推翻了清王朝、接着是军阀割据、北伐、抗日以及国共两党之间最终爆发的大规模的政治、军事及文化冲突。最后,中华人民共和国成立,经历了建国初的挺进期和"十年文革"之后,中国进入了改革开放的新时代。这是一段极其动荡的、惊心动魄的历史,在这样如火如荼的年代里,文学艺术方面依然取得了巨大的成就。这时期的书法最显著的特色是:书法不再像前朝一样,仅仅是文人雅士、达官贵人的专利,而是深入到社会的各个阶层,书法教育也由过去师徒相授式渐渐向社会化教育转变。特别是建国以后,书法这门古老的艺术迎来了她的又一个春天,具体说来,这时期书法,上承清末,在康有为"抑帖扬碑"理论的牵引下,碑派书法继续占据着重要的位置,但没能产生重要的"碑派书法"大师,而帖学一路,却大有起色,沈尹默成为一时翘楚,沈尹默是以学帖出名的,其实他在碑上也下了苦功,近 50 岁时致力于行草书,从米南宫到释智永,而后学虞世南、褚遂良,再上溯二王,此后又在故宫博览历代名迹,形成秀雅、俊美的个人风格。此后书法名家更是此起彼伏,有李叔同(图 6-92)、齐白石、溥心畬、黄宾虹、于右任等,不胜枚举。

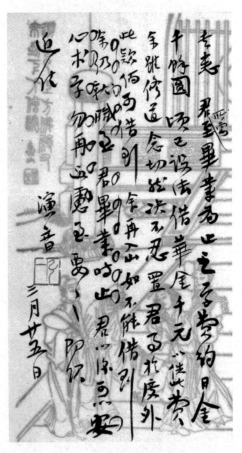

图　6-91　　　　　　　　　　　　　　图　6-92

6.3 中国雕塑艺术

6.3.1 先秦及秦汉时期

先秦时期的雕塑主要体现在青铜器的铸造上,商周时期的青铜器在器型的制作上有大量的四足鼎和三足鼎,造型庄重威严,坚实有力。如商代的司母戊大方鼎(图 6-93),气魄雄伟、稳重。商代人面纹的装饰也已经显示出雕塑艺术的显著特征。其他象形仿生青铜器也形成了自己的风格,这类鸟兽动物象形器大都造型生动铸造精良,富于想象并有极强的艺术装饰性,既有着凝重森严、神秘怪诞、威风凛凛的气势,还有极强的象征性和实用性。青铜器的铸造是商周时期雕塑艺术的主流,另外像陶器、玉器、骨雕以及牙雕工艺也达到了较高的水平。商代已出现随葬的具有雕刻艺术价值的玉石人像、鸟兽动物等,这类作品多为小品,但遗存丰富而精美,题材形式多样,包括了人物、鸟兽、虫鱼等,既有片状也有立体圆雕,造型简洁明快,质朴古拙,其中不乏较为细致的作品,特别是一些龙、凤、虎、象、鹿等小件作品。春秋战国时期的雕塑除了大量的青铜铸造外,陶塑、木雕、玉石与金、银、铜、铅等金属铸造遗存也极为丰富,以青铜器、陶俑、陶马等随葬也已逐渐流行,从而使雕塑艺术范围扩展,其他诸如木雕、木雕彩漆、玉雕也异常丰富。各类材质的雕塑品题材风格多样,写实性、生动性大为增强,共同构成了这个时期雕塑艺术的主体风貌。

秦代在建筑装饰雕塑、青铜纪念雕塑、墓葬随葬品雕塑等方面,都取得划时代的辉煌成就。秦代是中国封建社会上升期,在雕塑作品上,追求写实逼真。雕塑在建筑装饰、陵墓装饰和随葬品中发展,形成雕塑史上的第一个高峰。最为壮观的就是秦始皇陵出土的兵马俑(图 6-94),兵佣形态各异、栩栩如生;马佣身材矫健、活灵活现。人物雕塑注重面部的形象刻画,神态万千、精细逼真,秦俑坑发掘的铜马车更是雕塑艺术史上的奇迹,充分体现了主导那个时代的高大、雄健的风尚。

图 6-93

图 6-94

汉代的雕塑材质更广泛,面貌更丰富。各类材料制作的俑,对于现实生活有了更进一步的反映。不同的作品既能反映出时代特色,又体现着地域风格。这一时期的墓葬,多使用材质较好的石料构筑其框架,并在石材外表浮雕以历史故事、植物动物,或把墓主人生前的生

活场面雕刻记录下来,画像砖呈现繁盛时期汉代雕塑在继承秦代恢弘庄重的基础上,更突出了雄浑刚健的艺术个性。这个时期的墓葬雕塑特别发达,已从秦始皇陵的地下墓葬的雕塑形式发展到地上的陵墓表饰,在形式上突出了石雕作品的雄浑之势和整体之美。汉代雕塑作品的品种和数量相当丰富,呈现出的主体面貌浑厚简练、生动完整。这个时期的雕塑艺术成就,突出表现在大型纪念性石刻和园林的装饰雕刻上,其中汉朝骠骑将军霍去病墓石刻,就是留存至今的一组非常具有代表性的大型石雕作品,《马踏匈奴》(图 6-95)是整个群雕的主体,深沉浑厚,寓意深刻,耐人寻味,既是古代战场的缩影,也是霍去病赫赫战功的象征。雕塑的外轮廓准确有力,形象生动传神,刀法朴实明快,具有丰富的表现力和高度的艺术概括力,是这个时期雕刻作品的典范之作。

图　6-95

6.3.2　魏晋南北朝时期

魏晋南北朝时期的雕塑作品在今天还保留有很多,主要集中于帝王陵墓前的石刻与沿丝绸之路推进的佛窟中,如龙门石窟(图 6-96)、莫高窟、麦积山石窟(图 6-97)等都有大量遗存。由于犍陀罗艺术随佛教东传,西方石刻雕塑艺术的许多因素也融入中国雕塑艺术之中,使得这一时期的雕塑作品千姿百态,既有雄浑、粗犷的作风,又不乏华丽、神秘的装饰。魏晋南北朝时代的雕塑由秦汉时代统一的阳刚之美的风格分裂为两大风格,这两大风格如果从地域着眼可以分为南方风格与北方风格,其文化内涵则是阴柔之美与阳刚之美的风格,表现在当时最主要的佛教雕塑上是"秀骨清相"与"大丈夫之相"的分别。探索这一时期风格分裂的原因还必须联系到中华民族的文化精神在这一时期所发生的变化。

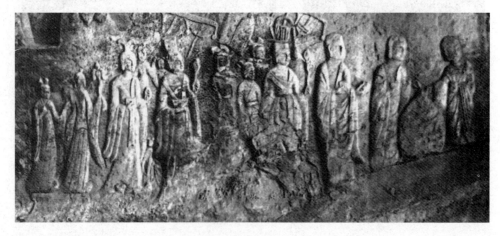

图　6-96

图 6-97

6.3.3 隋唐时期

北朝晚期的东、西魏和北齐、北周晚期是雕刻艺术发展中的过渡阶段,历隋、初唐至高宗、武则天、玄宗时期达到中国雕塑史上的鼎盛期。安史之乱后渐渐衰落,武宗下令毁寺庙、销铜像,佛教雕塑受到空前毁坏。此后至唐灭亡不再有大规模的营造石窟活动。

唐代雕刻艺术的成就,首先表现在石窟艺术方面。一些重要的早期石窟,唐代都续有大规模的开凿。其代表性作品为雕成于高宗、武后时期的龙门石窟奉先寺石刻造像。本尊卢舍那大佛(图 6-98)面相庄严、气度非凡,是唐代盛期强大国势与充满活力与自信的时代精神在雕塑艺术上的反映,雕刻手法流畅、自然。陕西、河南、山西等地出土的与真人等高的石雕菩萨立像,敦煌莫高窟第 159(图 6-99)、194 等窟的彩塑菩萨像,都女性化了,造型以当时贵族妇女形象为参照,丰颐长目,体态婀娜,缨络遍体,表现出超出了宗教氛围的富贵气息。

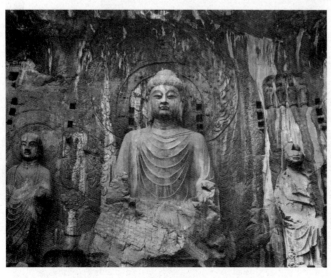

图 6-98

图 6-99

性格、气质迥异的弟子,神情威猛的天王,筋肉暴突、孔武有力的力士,作现世装束的虔诚供养人,也都是此一时期在宗教人物形象创造上的新发展。

唐代陵墓石刻群的主要部分集中于陕西关中地区,共有19位皇帝的18座陵墓和许多陪葬墓。其中有14座陵因借山势,以增强整体布局的宏大气势,是雕刻群与自然环境有机结合的成功范例。配置于神道的石刻主要由华表、飞马、朱雀、鞍马及驭者、石人、碑、番酋群像、石狮等所组成,在雕刻手法上注重整体的单纯、完整和置于山岗之上的影像效果,以数量上的参差、重复,体量的变化,形成节奏感,作用于谒陵者的心理,在行进过程中,不断增强对于整个陵区的崇高印象。石刻代表作品有献陵的石犀,昭陵的六骏(图6-100),顺陵、乾陵的石狮,庄、泰、建诸陵的石人等。唐代晚期诸陵规模缩小,石刻造型矫饰、平庸,失去早期的恢宏气度。

俑类作品在隋唐时期也达到新的艺术高度。制作材料有泥、木、瓷、石等多种材料,以黄、褐、蓝、绿等釉色烧制而成的三彩俑(图6-101)数量众多,特别能够代表俑类作品新的塑造水平。在侍女、文吏等形象的塑造上,作者十分热衷于表现人物处于具体情节之中的特殊神态和动作。妇女形象由早期的窈窕转向丰腴,面相圆润,神情恬适、慵懒,长衣曳地,是唐代艺术中表现妇女理想美的典型样式(图6-102)。以佛教天国形象塑造的镇墓俑,神采飞扬,动中有静,夸张而有分寸。对于马与骆驼等动物形象,注重描写具体性与生动性,多表现处于精神亢奋状态中的动势。此外,在隋 唐时期,许多金银器上的锤、镶嵌浮雕纹饰、青铜镜上的花纹,也十分丰富、生动,并常有一些现实生活内容或神话题材的描写。有些纹饰受到波斯等国艺术的影响。

图　6-100

图　6-101

图　6-102

6.3.4　五代宋元时期

唐代走向衰亡以后,从10世纪至13世纪,中国经历了宋、辽、金的历史阶段。雕塑艺术出现了不同于前代的风格现象,也产生了一些较有影响的作品,进一步生活化、世俗化,创作手法上趋于写实,材料使用也更加广泛,制作工艺也有所提高。但从总体上看,不如汉唐时期,在整个中国雕塑艺术史上不占重要地位。

北宋的开国皇帝赵匡胤,统一全国,结束了五代十国的纷争局面。开国之初,顺应社会发展的要求,城市商业、手工业等经济较为繁荣,雕塑艺术的功用更加宽泛,不仅用于宗教、陵墓、明器,还深入到日常家居生活当中,比如以浮雕山水来替代壁画风景,一时间颇为盛行。北宋的绝大多数习俗都沿袭唐制,尤其是帝王陵墓形式,几乎完全依照唐代乾陵。宋代八帝当中的六位都葬于洛阳附近,陵前石雕像群的行列顺序一般依下列形式:华表一对,成六棱体,外表饰有浮雕图案;大象与人物一对,似取"吉祥"谐音;朱雀一对,朱雀也是想象中的禽鸟;瑞兽一对,带翼四足动物,以示尊贵;鞍马及人物两对,表示仪仗队伍;虎、羊各两对;番国使臣三对;文武大臣各两对;再往下是神门内外的狮一对;镇陵力士一对、官人一对、内侍一对。其造型风格不同于前代,有明显的写实倾向,比较注意局部细节的刻画。宋陵中比较有代表性的宋太祖永昌陵,是前期制度的典范,其雕像群中的大象为前代所没有(图6-103);北宋中期的宋仁宗永昭陵,其人物雕刻比较修长,文臣武将都比较纤弱,而后期的作品则有些粗糙。国力的因素会直接影响到艺术创作,当时的工匠水平也差别很大,所以北宋时期的"七帝八陵"雕塑艺术水平相差比较大,另一个重要原因还在于时间上的仓促,要求雕刻者要在很短时间内将所有的工作全部完成,而工作人员又来自四面八方,技艺和审美标准都不尽相同,所以,整个宋陵的雕塑作品良莠不齐。

图　6-103

元代的统治者是一些游牧民族的集合体,文化相对落后,在一定程度上阻碍了艺术的发展,但元代统治者很快就意识到了这方面的不足之处,在政府部门中设立相应的管理机构,大力发展手工艺,这里也包括雕塑工艺。元蒙统治者信奉藏传佛教,世祖曾延请法王八思巴为蒙古"国师",藏传佛教的造像——梵式造像开始兴起。这种佛像的塑造,是按严格的宗教仪规进行的,其独特的形式自元代以后,基本没有什么大的改变。元代寺庙建筑的形式和性质都与前代不同,药王庙、城隍庙、土地庙等大大小小、名目繁多的寺庙纷纷出现,造像数量上有增无减,但艺术水平都有所下降。

6.3.5　明清时期

明、清两代是中国封建社会的后期,两朝跨越了600多年的时间,国家长期处于稳定状态,社会经济不断发展,社会财富不断增加,因而用于陵墓、寺庙、道观建设的雕塑需求很多,

现有大量的实物存世。明清两代雕塑虽仍沿着古代传统发展，但作品大多面貌单一，式样多模仿前人或用固定模式，缺乏创造性和内在生命力。雕塑创作不复有汉唐时期的雄伟气势，而呈现衰微之势。就总体艺术风格而言，明清时期的宗教雕塑作品多趋于程式化，世俗雕塑多趋于装饰化和工艺化。

天安门前明代的华表（图 6-104），以多种雕刻手法雕造，华表柱身缠以浮雕龙纹，柱头横贯透雕云朵，顶端为莲瓣石盘上的圆雕"坐吼"，下面围以龙纹栏板和饰有狮子的望柱，整个石华表浑厚挺拔。山西省大同市朱桂府前的琉璃九龙壁及清乾隆二十一年建于北海的双面起突的九龙壁以及故宫的九龙壁（图 6-105），都以龙的变化多姿、色彩的绚丽而著称于世。山西洪洞县明代的飞虹塔，塔身内部用青砖砌成，外部以五彩琉璃砖瓦包砌，各层塔身均有丰富的琉璃佛像、菩萨、金刚力士、塔龛、蟠龙、鸟兽以及各种动植物图案花纹，整个塔身色彩斑斓，保存完整。大型圆雕如北京天安门前的石狮、故宫太和门前的铜狮、山西省太原市崇善寺及文庙门前洪武年间的铁狮等也都是这一时期的重要代表性作品。

这个时期的佛教雕塑除继承唐宋以来造像风格而有所变化者外，一部分作品则融合了西藏喇嘛教雕塑样式，其中尤以清朝官府主持修建的寺庙里的佛、菩萨、明王等形象最为显著，小型鎏金铜佛、菩萨像几乎全是喇嘛教造像样式。清代编纂的《造像量度经》便是以喇嘛教造像为标准的。明清佛教雕塑有不少生动而有特色的创造，如北京大慧寺的二十八诸天塑像，山西省太原市崇善寺的千手

图　6-104

图　6-105

千眼观音(图 6-106)等,陕西省蓝田县水陆庵塑壁,山西省平遥县双林寺的天王、力士等。这时期还盛行在寺庙中塑罗汉像、建罗汉堂,或塑十八罗汉,或塑五百罗汉,虽然它们仍是宗教礼拜的偶像,但工匠多凭自己的生活感受,发挥艺术想象进行创造,因此,对群众有很大的吸引力,如山西平遥双林寺(图 6-107)、四川新津观音寺、陕西蓝田水陆庵、广州华林寺、云南昆明筇竹寺及湖北武汉归元寺等寺庙的罗汉像,都是比较优秀的作品。当然也有不少公式化、定型化的倾向,如北京香山碧云寺、河北承德罗汉堂及苏州戒幢律寺等处的罗汉像。

图 6-106

图 6-107

6.3.6 近现代

1911 年中国辛亥革命以来的雕塑艺术,有了进一步的发展,在普及与提高方面取得了突出的成绩。进入 20 世纪后,中国传统的宗教雕塑已处于衰落时期,民间小型雕塑虽很繁荣,但未能成为主流。辛亥革命时期,即有青年赴英国、美国、日本等国学习雕塑。五四运动前后到 20 世纪 30 年代,又有更多的美术青年先后赴加拿大、法国、日本、比利时等国学习雕塑。他们归国以后,举行的雕塑作品展览,促进了中国架上雕塑的发展。他们大多从事艺术教育,成为中国近现代雕塑艺术的开拓者。20 世纪 20~40 年代,在各种展览会上出现了较多的肖像作品,最早有留学美国、英国攻雕塑与油画的李铁夫,他与梁竹亭、陈锡钧都作过孙中山像。较早的肖像作品有:李金发的《蔡元培像》,江小鹣的《马相伯像》、《谭延闿像》(图 6-108)、《胡文虎像》,张辰伯的《梁启超像》,潘玉良的《王济远像》,张充仁的《春》,廖新学的《少女》,滑田友的《陈散原像》,梁竹亭的《高剑父像》,王朝闻的浮雕《毛泽东像》等。

图 6-108

中国艺术院校的雕塑教学始于 1920 年,上海美术专科学校设立雕塑科,之后杭州艺术专科学校、北平艺术专科学校等相继设立雕塑系、科。中华人民共和国建立后,雕塑创作又有巨大发展,各美术院校普遍建立雕塑系,并选派留学生到苏联学习。中央美术学院先后于 50 年代和 60 年代初举办两届雕塑研究班,1956 年还成立了中国雕塑工厂。1958 年 4 月北

京天安门广场人民英雄纪念碑（图6-109）落成,为建设城市大型纪念碑雕塑创作提供了重要经验。1982年2月,中国美术家协会提出《关于在全国重点城市进行雕塑建设的建议》,经国务院批准,同年8月,由城市建设环境保护部、文化部和中国美术家协会共同召开了全国城市雕塑规划、学术会议,并成立全国城市雕塑规划组和全国城市雕塑艺术委员会,领导全国城市雕塑创作活动,雕塑创作活动由此进入了一个新的阶段。雕塑工作者总结了1958年"大跃进"期间不顾艺术质量,滥造大型雕塑和"文化大革命"期间大造领袖像的两次教训,提出积极稳步的方针,陆续建造了一批城市雕塑,包括纪念碑雕塑、园林装饰雕塑等。从1949年中华人民共和国建立到1984年,已建立室外大型雕塑326座,其中大部分是1976年以后所创作的,对美化环境、改变城市景观起了重要的作用。

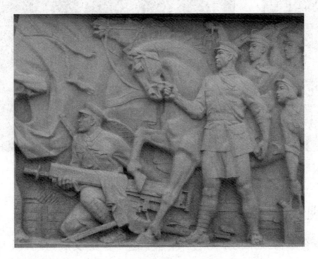

图　6-109

6.4　中国建筑艺术

6.4.1　秦汉时期

秦始皇统一中国后,大兴土木,修长城,建阿房宫及通往全国各地之驰道,开南境之灵渠,沟通湘、珠二水,创前人之未有。汉代的建筑活动依然十分活跃,例如首都长安、洛阳的建设,大量宫室、离宫、苑囿的兴造,长城防御体系的进一步延伸与完善,大规模营造陵墓、坛庙,其面广量大,更是达到了前世所未有的地步,并形成了中国建筑发展史上的第一次高潮。汉代生产的发展与铁工具的大量使用有着密切关系,这一点反映在建筑上,则是对建筑材料更有利的加工,以及在建筑中若干铁质零件的运用。在建筑结构方面,木柱梁系统得到更进一步的发展,最突出的是多层木楼阁建筑的出现,从而使"高台建筑"渐趋淘汰;另一方面,砖石拱券也被广泛运用,但多限于陵墓及下水道等地下工程。

阿房宫（图6-110）,由于咸阳人众而宫小,秦始皇于公元35年在渭河南岸之上林苑中兴建阿房宫前殿。根据实地调查,尚存东西广1400米、南北长450米、后部残高7~8米之大夯土台。前殿为阿房宫的主要殿堂,与修建骊山陵同属最重大工程,所动员的人力物力之多,其规模之宏巨可以想象。

未央宫(图 6-111),此宫始建于公元前 200 年,自高祖九年迁朝廷于此,以后一直是西汉王朝政治统治中心。其平面略呈方形,东西宽 2250 米,南北长 2150 米,面积约占长安城的七分之一,较长乐宫稍小,但建筑本身的壮丽宏伟则有过之。据记载,四面建宫门各一,唯东门和北门有阙。宫内有殿堂四十余屋,还有六座小山和多处水池,大小门户近百,与长乐宫之间又建有阁道相通。今日发现的建筑遗迹,有位于中央的大夯土台,东西宽约 200 米,南北长约 350 米,最高处 15 米,当系依土岗龙首原所建前殿的所在。

图 6-110 图 6-111

由于年代久远,阿房宫和未央宫只留下少量遗迹,参考图片也只是现代复原图。

秦始皇陵墓(图 6-112)位于今陕西临潼县东的骊山。平面为具南北长轴之矩形,有内垣、外垣二重,四隅建角楼。但陵墓本身主轴线为东西向,且主要入口在东侧。外垣南北宽2165 米、东西长 940 米。内垣南北宽 1355 米、东西长 580 米。陵墓封土在内垣南部中央,为每边长约 350 米的方形,残高 76 米。陵垣由夯土筑构,墓宽约 6 米。外垣每面开一门,共四门。内垣五门(北面开二门,其他三面各开一门,并与外垣门相对)。在封土以西发现大小夯土堆多处,当为官署及附属建筑。封土东北,有贵族陪葬墓二十余座。外垣东门大道北侧,已发现巨大的陶俑坑三处,内置众多的兵马俑及战车,当系秦始皇的地下仪仗及守卫。构造精美、外观华丽之铜马车及战车,则位于封土之西侧。此陵墓形制宏巨,规模空前,创造了中国古代帝王陵寝的新形式,影响及汉乃至后代之唐宋。

图 6-112

白马寺(图 6-113)建于东汉永平十一年,是佛教传入中国后建立的第一座寺院,这座寺院的规制全依天竺,有中国佛教的"祖庭"和"释源"之称。白马寺坐北面南,总面积二百余亩,其主体建筑有:天王殿、大佛殿、大雄殿、接引殿、毗卢阁五层殿堂及中国第一释迦舍利塔。白马寺是一处保存完整、古色古香的古建筑群,1961 年被国务院公布为第一批重点文物保护单位。

图　6-113

6.4.2　魏晋南北朝时期

从东汉末年到魏晋南北朝时期,是我国历史上政治不稳定、战争破坏严重、长期处于分裂状态的一个阶段。在这 300 多年间,社会生产的发展比较缓慢,在建筑上也不及两汉期间有那样多生动的创造和革新。但是,由于佛教的传入引起了佛教建筑的发展,高层佛塔出现了,并带来了印度、中亚一带的艺术形式,很大程度影响到了此时的建筑艺术,比较汉代质朴的建筑风格,此时期则变得更为成熟、圆淳。

这个时期最突出的建筑类型是佛寺、佛塔和石窟。中国的佛教由印度经西域传入内地,初期佛寺布局与印度相仿,而后佛寺进一步中国化,不仅把中国的庭院式木架建筑使用于佛寺,而且使私家园林也成为佛寺的一部分。佛塔是为埋藏舍利,供佛徒绕塔礼拜而作,具有圣墓性质。传到中国后,将其缩小成塔刹,和中国东汉已有的各层木构楼阁相结合,形成了中国式的木塔。除木塔外,还发现有石塔和砖塔。我国现存最古老的塔是公元 520 年建的河南嵩山嵩岳寺十二角十五层密檐式砖塔(图 6-114),此塔造型特殊,砖建密檐式,平面正十二角形,佛塔中仅见此一座,塔身有用希腊风格莲瓣作柱头和柱基的八角柱,有用狮子作主题的波斯风格佛龛,有印度风格火焰形的券间,形式十分优美。石窟寺是在山崖上开凿出的窟洞型佛寺。自印度传入佛教后,开凿石窟的风气在全国迅速传播开来。最早是在新疆,其次是甘肃敦煌莫高窟,创于公元 366 年。以后各地石窟相继出现,其中著名的有山西大同云岗石窟(图 6-115)、河南洛阳龙门石窟、山西太原天龙山石窟等。这些石窟中规模最大的佛像都由皇室或贵族、官僚出资修建,窟外还往往建有木建筑加以保护。石窟中所保存下来的历代雕刻与绘画是我国宝贵的古代艺术珍品,其壁画、雕刻、前廊和窟檐等方面所表现的建筑形象,是我们研究南北朝时期建筑的重要资料。

图 6-114

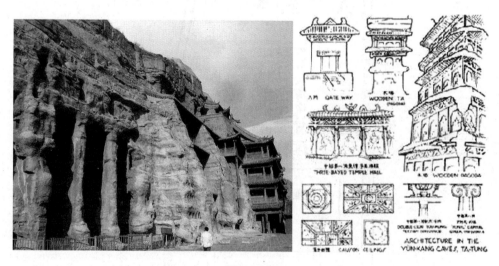

图 6-115

6.4.3 隋唐时期

隋唐是中国封建社会经济文化发展的高潮时期,建筑技艺也有巨大发展。唐代建筑的风格特点是气魄宏伟,严整开朗。隋唐建筑规模宏大,规划严整,中国建筑群的整体规划在这一时期日趋成熟。唐都长安和东都洛阳都修建了规模巨大的宫殿、苑囿、官署,且建筑布局也更加规范合理。长安是当时世界上最宏大的城市,其规划也是中国古代都城中最为严整的,长安城内的帝王宫殿大明宫极为雄伟,其遗址范围即相当于清明故宫紫禁城总面积的3倍多。隋唐的木建筑实现了艺术加工与结构造型的统一,屋顶曲线舒展开朗,出檐深远,线条流畅活泼的鸱吻和叠瓦脊形成了隋唐建筑最具魅力的冠冕,而木构部分的斗拱、柱子、

房梁等在内的建筑构件均体现了力与美的完美结合。整体风格舒展朴实,庄重大方,色调简洁明快。山西省五台山的佛光寺大殿是典型的唐代建筑,体现了上述特点。此外,隋唐的砖石建筑也得到了进一步发展,佛塔大多采用砖石建造。包括西安大雁塔、小雁塔和大理千寻塔在内的中国现存唐塔均为砖石塔。

隋东都紫微宫即唐改称的洛阳宫,在东都洛阳城西北角。宫城东西宽 2080 米,南北深 1052 米,主要分三部分。中部为大内,宽 1030 米,面积为 1.08 平方公里。东部为东宫,西部为西隔城,均宽 340 米。它们之外侧各有夹城,分别宽 190 米和 180 米。大内前为朝区,后为寝区。朝区最前为大内正门则天门,上建高两层的门楼,门外左右建阙,形制与太极宫承天门近似,而规模过之。

唐大明宫(图 6-116)在长安外郭东北角墙外,近年已经勘探和局部发掘。其平面南宽北窄,近于梯形,南面宽 1370 米,北面宽 1135 米,西墙长 2256 米,东墙不甚规则,面积为

1.大福殿 2.三清殿 3.含水殿 4.拾翠殿 5.麟德殿 6.承香殿 7.长阁
8.元武殿, 9.紫兰殿 10.望云楼 11.含凉殿 12.大角观 13.玄元皇帝庙
14.珠镜殿 15.蓬莱殿 16.清晖阁 17.金銮殿 18.仙居殿 19.长安殿
20.还周殿 21.清思殿 22.太和殿 23.承欢殿 24.紫宸殿 25.延英殿
26.翠仙台 27.凌绮 28.浴堂 29.宣徽 30.宣政殿 31.含元殿

唐大明宫平面图

图　6-116

3.11平方公里。宫南墙即利用长安外郭北墙东段，宫内布置自南而北大致分四区，最南为深500米左右的广场，其北地势高起15米左右，在高岗前沿建第一座殿含元殿，南临广场。殿东西有横亘全宫的第一道横墙。含元殿后300余米处有宣政殿，东西有横亘全宫的第二道横墙。宣政殿四周有廊庑围成宽约300余米的巨大殿庭。东廊之外为门下省、史馆等，西廊之外为中书省、殿中省，都是中央官署。含元殿是举行大朝会之殿，性质相当于太极宫的承天门。它左右的翔鸾、栖凤二阁实际是双阙，阙外有朝堂，也和承天门外的情况全同。

佛光寺（图6-117）东大殿建于唐宣宗大中十一年，是一座面阔七间、进深四间、单檐庑殿顶的大殿，宽34米，深17.66米。它属于木构架中的殿堂型构架，由柱网、铺作层、屋架三层上下叠架而成。柱网和铺作层共同构成屋身部分；铺作层同时还起保持构架稳定和向外挑出屋檐、向内承托室内天花的作用；屋架则构成庑殿形屋顶。佛光寺是北魏以来的名刹，为会昌灭法时拆除的四千六百余寺之一，现存寺殿是灭法之后重建的。

图 6-117

大雁塔（图6-118）又名大慈恩寺塔，位于中国陕西省西安市南郊大慈恩寺内，是中国唐朝佛教建筑艺术杰作。大雁塔是楼阁式砖塔，塔通高64.5米，塔身为七层，塔体呈方形锥体，由仿木结构形成开间，由下而上按比例递减。塔内有木梯可攀登而上。每层的四面各有一个拱券门洞，可以凭栏远眺。整个建筑气魄宏大，造型简洁稳重，比例协调适度，格调庄严古朴，是保存比较完好的楼阁式塔。

6.4.4 宋元时期

宋代建筑是中国古建筑体系的大转变时期，主要以殿堂、寺塔和墓室建筑为代表，流行仿木构建筑形式的砖石塔和墓葬，创造了很多华丽精美的作品。具体来说可以从以下几点看出特色：

第一，建筑的尺度缩小。与唐朝相比规模一般较小，但比唐朝建筑更为秀丽、绚烂而富于变化，出现了各种复杂形式的殿阁楼台。

第二，建筑布局随意。例如河北正定隆兴寺（图6-119）其布局和结构是典型的宋代建筑，前殿后阁，寺院中轴线上的建筑有山门、大觉六师殿、摩尼殿、大悲阁及阁前的转轮殿和

图　6-118

慈氏阁及阁后建筑。院落空间时宽时窄,随建筑错落而变幻,佛香阁与周围的转轮藏、慈氏阁所形成的空间,成为整组寺院建筑群的高潮,具极强的感染力。对此,著名古建筑学家梁思成先生大加赞赏:"这种的布局,我们平时除去北平故宫紫禁城角楼外,只在宋画里见过;那种画意的潇洒、古劲的庄严,的确令人起一种不可言喻的感觉,尤其是在立体布局的观点上,这摩尼殿重叠雄伟,可以算是艺臻极品,而在中国建筑物里也是别开生面。"

图　6-119

第三,建筑风格改变。装饰与建筑的有机结合是宋代的一大特点,宋代建筑从外貌到室内,都和唐宋代建筑有显著不同,在建筑技巧娴熟的基础上,着力于建筑细部的刻画,不仅一梁一柱都要进行艺术加工,而且对于装修和装饰更要着力细致处理。格子门的一条门框可以有七八种断面形式,毯文窗格的棱条表面要加上凸起的线脚。在彩画中一朵花的每一花瓣都要经过由浅到深、四层晕染才算完成。雕一朵花,花瓣造型极尽变化,生动活泼。

第四,科技含量较高。宋代是中国古代社会中科技水平发展较高的一个朝代,同样宋代的建筑也体现了其高超的技术水平,对后世及至当代的建筑界都产生了一定的指导意义。这主要表现在砖石建筑上,如海清寺阿育王塔(图 6-120),明《隆庆海州志》描述它说:"浮屠九级,蠹兀层霄",我们可以想见当时古刹浮屠的规模和气概。据塔的第五层东南面嵌的碑文记载"天圣元年起塔至九年镌名于阿育王塔第五级内安放佛像并碑文天圣九年二月三日碑记",说明此塔始建于天圣元年,竣工于天圣九年,距今已近千年的历史。

图　6-120

元代的中国是一个由蒙古统治者建立的疆域广大的军事帝国,但这一时期中国经济、文化发展缓慢,建筑发展也基本处于凋敝状态,大部分建筑简单粗糙。由于元朝统治者崇信宗教,尤其是藏传佛教,这一时期的宗教建筑异常兴盛。

妙应寺白塔(图 6-121)始建于公元 1271 年,由元世祖忽必烈亲自勘察选址、尼泊尔工艺家阿尼哥设计建造。塔体砖石结构,高 50.9 米,由塔座、塔身和塔刹组成。塔座为三层须弥座式,塔身为覆钵式,塔刹由硕大的下大上小 13 重相轮,托起一个直径为 9.7 米的巨大铜制华盖,其周边垂挂着 36 片带有佛字和佛像的华盖,下面各系一个风铎,刹顶为铜制鎏金小型佛塔。寺内白塔是我国现存最早、最大的藏式佛塔,是元大都保留至今的重要标志,也是中尼两国人民友谊和文化交往的历史见证。1991 年 3 月 4 日,我国国务院公布"妙应寺白塔"为全国第一批重点文物保护单位。

图　6-121

6.4.5　明清时期

在建筑方面,明清到达了中国传统建筑最后一个高峰,呈现出形体简练、细节繁琐的特点。官式建筑已完全定型化、标准化,呈现出拘束但稳重严谨的风格,建筑形式精炼化,符号性增强,清朝政府颁布了《工部工程作法则例》,另有《营造法式》、《园冶》等著作。由于制砖技术的提高,此时期用砖建的房屋猛然增多,且城墙基本都以砖包砌,大式建筑也出现了砖建的"无梁殿"。由于各地区建筑的发展,使区域特色开始明显。在园林艺术方面,清代的园林有较高的成就。

现存保存比较完好的是明西安城墙(图6-122),它始建于明洪武三至十一年,是在唐长安皇城的基础上扩建而成的,明隆庆四年又加砖包砌,留存至今。明西安城的西、南两面城

图　6-122

墙基本和唐长安皇城的城垣相同,东、北两面墙向外扩移了约三分之一。城墙高 12 米,顶宽 12～14 米,底宽 15～18 米。城呈长方形,南垣长 4255 米,北垣长 4262 米,东垣长 1886 米,西垣长 2708 米,周长约 13.7 公里。城四面各筑一门,每座城门门楼三重:闸楼在外,箭楼居中,正楼最里,为城的正门。

广胜寺飞虹塔(图 6-123),在山西洪洞县城东北 17 公里广胜上寺,为国内保存最为完整的阁楼式琉璃塔。塔始建于汉,屡经重修,现存为明嘉靖六年重建,天启二年底层增建围廊塔平面八角形,十三级,高 47.31 米。塔身青砖砌成,各层皆有出檐,塔身由下至上渐变收分,形成挺拔的外轮廓。同时模仿木构建筑样式,在转角部位施用垂花柱,在平板枋、大额枋的表面雕刻花纹,斗拱和各种构件亦显得十分精致。形制与结构都体现了明代砖塔的典型作风。该塔外部塔檐、额枋、塔门以及各种装饰图案,如观音、罗汉、天王、金刚、龙虎、麟凤、花卉、鸟虫等,均为黄、绿、蓝三色琉璃镶嵌,玲珑剔透,光彩夺目,形成绚丽繁缛的装饰风格,至今色泽如新,显示了明代山西地区琉璃工艺的高超水平。

图 6-123

北京四合院(图 6-124)是明清时期北方合院建筑的代表。它院落宽绰疏朗,四面房屋各自独立,彼此之间有游廊联接,起居十分方便。四合院是封闭式的住宅,对外只有一个街门,关起门来自成天地,具有很强的私密性,非常适合独家居住。院内,四面房子都向院落方向开门,由于院落宽敞,可在院内植树栽花,饲鸟养鱼,叠石造景。

图 6-124

客家土楼(图 6-125)是世界上独一无二的山村民居建筑。土楼分方形土楼和圆形土楼两种。客家人原是中国黄河中下游的汉民族,在战乱频繁的年代被迫南迁,在这漫长的历史动乱年代中,客家人为避免外来的冲击,不得不恃山经营,聚族而居。起初用当地的生土、砂石和木条建成单屋,继而连成大屋,进而垒起多层的方形或圆形土楼,以抵抗外力压迫,防御匪盗。这种奇特的土楼,后来传布到福建、广东、江西、广西一带的客家地区。从明朝中叶起,土楼愈建愈大。乃至解放前,土楼始终是客家人自卫防御的坚固楼堡。

图 · 6-125

6.4.6　近现代

中国近代建筑所指的时间范围是从 1840 年鸦片战争开始,到 1949 年中华人民共和国建立为止。中国在这个时期的建筑处于承上启下、中西交汇、新旧接替的过渡时期,这是中国建筑发展史上一个急剧变化的阶段。清王朝的闭关政策阻挡了西方建筑的传入,一直到 19 世纪中叶,除了北京圆明园西洋楼、广州"十三夷馆"以及个别地方的教堂等少数西式建筑外,中国基本上没有接触西方近代建筑文化。鸦片战争后,各种形式的西方建筑陆续出现在中国土地上,加速了中国建筑的变化。

中国近代建筑包含着新旧两大体系:旧建筑体系是原有的传统建筑体系的延续,基本上沿袭着旧有的功能布局、技术体系和风格面貌,但受新建筑体系的影响也出现若干局部的变化。新建筑体系包括从西方引进的和中国自身发展出来的新型建筑,如天津的渤海大楼(图 6-126)等,具有近代的新功能、新技术和新风格,其中即使是引进的西方建筑,也不同程度地渗透着中国特点。从数量上说,旧建筑体系仍然占据着优势。但从建筑的发展趋势来看,中国近代建筑的主流则是新建筑体系。

图　6-126

6.5　西方绘画艺术

6.5.1　文艺复兴

文艺复兴是指14世纪到16世纪西欧与中欧国家在文化艺术发展史中的一个重要历史时期。它是继古希腊、罗马后的欧洲文化史上的第二个高峰。文艺复兴的原意是在古典规范的影响下,艺术与文学的复兴。其变化的思想基础就是关怀人、尊重人,以人为本的世界观。这个世界观是在14世纪通过一系列科学家、思想家和文学家重新对古代文艺的发掘而得以建立的。当时的人们从古文献中发现了对自然和人体价值的重视,使他们对人和自然作出了新的评价。实际上,文艺复兴作为欧洲历史上的一个伟大的转折点,其含义还要宽广得多。人文主义的出现肯定了人是生活的创造者或主人,他们要求文学艺术表现人的思想和感情,科学为人生谋福利,教育发展人的个性,要把思想、感情、智慧都从神权的束缚中解放出来,提倡个性自由以反对人身依附。文艺复兴时期的美术就是在这个基础上发展起来的。

由于这时期倡导以重视人的价值为核心的人文主义,艺术家们的思想逐渐从长期的基督教神学的桎梏中解放出来,敢于探索,一方面从希腊、罗马的古典艺术中吸取营养,另一方面通过实践和科学的探索,发明了透视法,解决了在平面上真实地表现三度空间的方法,同时改革了油画材料和技法,大大地提高了油画的艺术表现力,使西方绘画描绘客观对象的技巧得到空前的提高,产生了一大批成绩卓著的画家:

马萨乔(Masaccio),代表作品:大型壁画《纳税金》

弗兰切斯卡（Piero della Francesca），代表作品：《真十字架的传说》、《鞭打基督》

乔凡尼·贝利尼（Giovanni Bellini），代表作品：《心醉神迷的圣芳济各》

梅西纳（AntoneUo da Messina），代表作品：《圣赛巴斯蒂安的殉难》

波提切利（Sandro Botticelli），代表作品：《春》、《维纳斯诞生》（图 6-127）

图　6-127

达·芬奇（Leonardo da Vinci），代表作品：《最后的晚餐》（图 6-128）、《蒙娜·丽莎》

图　6-128

米开朗基罗（Michelangelo Buonarroti），代表作品：《创世纪》（图 6-129）、《最后的审判》

拉斐尔（Raphael Sanzio），代表作品：《西斯廷圣母》、《雅典学院》（图 6-130）

提香（Titian），代表作品：《戴荆棘冠的基督》

萨托（Andrea del Sarto），代表作品：《哈匹圣母》

庞多尔莫（Pontormo 本名雅各布·卡鲁西），代表作品：《基督下十字架》

图　6-129

图　6-130

罗素(Giovanni Battista Rosso Fiorentino)，代表作品：《基督下十字架》

布隆基诺(Agnolo Bronzino)，代表作品：《托莱多的埃莱诺拉及其子乔凡尼·德·美第奇》

维茨(Konrad Witz)，代表作品：《基督踏海》

小荷尔拜因(Hans Holbein the Younger)，代表作品：《伊拉斯漠像》

让·克卢埃(Jean Clouet)，代表作品：《法朗索瓦一世像》

法朗索瓦·克卢埃(Francois Clouet)，代表作品：《奥地利的伊丽莎白像》

埃尔·格列柯(El Greco)，代表作品：《圣家族》、《基督诞生》

6.5.2 巴洛克艺术与洛可可艺术

巴洛克是一种风格术语,指自 17 世纪初直至 18 世纪上半叶流行于欧洲的主要艺术风格。该词来源于葡萄牙语 barroco,意思是一种不规则的珍珠。文艺复兴时期的人文主义作家用这个词来批评那些不按古典规范制作的艺术作品。巴洛克风格虽然继承了文艺复兴时期确立起来的错觉主义再现传统,但却抛弃了单纯、和谐、稳重的古典风范,追求一种繁复夸饰、富丽堂皇、气势宏大、富于动感的艺术境界。巴洛克风格的在绘画方面的最大代表是佛兰德斯画家鲁本斯,代表作有《抢夺留希普斯的女儿》(图 6-131)、《玛丽·德·美第奇抵达马赛》、《披皮衣的海伦芙尔曼》。

图 6-131

洛可可艺术是法国 18 世纪的艺术样式,发端于路易十四时代晚期,流行于路易十五时代。洛可可风格的绘画以上流社会男女的享乐生活为对象,描写全裸或半裸的妇女和精美华丽的装饰,配以天堂般的自然景色或异乡风景。它一方面不免浮华做作,缺乏对于神圣力量的感受,另一方面却以法国式的轻快优雅使画面完全摆脱了宗教的题材。愉悦亲切、舒适豪华的场景取代了圣徒痛苦的殉难。这种轻松愉快的题材在华托的作品中表现得最为完美,因而使他获得了学院特意为他创造的"风流庆典大师"的头衔,其作品主要有《发舟西苔岛》(图 6-132)等。

图 6-132

6.5.3 新古典主义与浪漫主义

18世纪末至19世纪初流行于法国的古典主义思潮被称为新古典主义。新古典主义的绘画产生于法国大革命前夕,法国资产阶级推崇古典风格,推行古希腊、罗马的艺术语言、样式、题材、风格。由于与法国大革命的密切关系,赋予了古典主义以新的内容,使得许多艺术家能够突破古典主义的程式束缚,创造出一些具有现实意义的作品,因而新古典主义又常被称为"革命的古典主义"。新古典主义绘画以文艺复兴时期的美学作为创作的指导思想,崇尚古风、理性和自然,其特征是选择严肃的题材,注重塑造性与完整性,强调理性而忽略感性,强调素描而忽视色彩。新古典主义绘画的代表人物是路易大卫、安格尔(图6-133《大宫女》)等。

图 6-133

浪漫主义美术产生于大革命失败以后的波旁王朝复辟时期,人们对启蒙运动宣扬的理性王国越来越感到失望,一些知识分子感到苦闷,他们反对权威、传统和古典模式,从而产生了浪漫主义美术。他们提倡注重艺术家的主观性和自我表现,以民族奋斗的历史事件和壮美的自然为素材,抒发对理想世界的追求,以瑰丽的想象,夸张的手法塑造形象,表现激烈奔放的感情。总之,他们重感情轻理性,重色彩轻素描,不满现实,追求幻想。法国的德拉克洛瓦是最伟大的浪漫主义画家之一,他是一位重个性、重想象、重激情、重色彩的大师,《西奥岛的屠杀》、《自由引导人民》(图6-134)是其代表作。浪漫主义绘画另一位杰出代表是西班牙画家哥雅,他的艺术具有鲜明的民族性、现代性和历史性感觉,他最有代表性的绘画是《枪杀马德里市民》。

6.5.4 印象派与后印象派

此派别因莫奈的《日出·印象》而得名。印象派兴起于19世纪60年代,兴盛于70、80年代,反对因循守旧的古典主义和虚构臆造的浪漫主义,19世纪最后30年,它成为法国艺术的主流,并影响整个西方画坛。代表画家马奈、雷诺阿和莫奈等都把"光"和"色彩"作为绘画追求的主要目的,他们倡导走出画室,描绘自然景物,以迅速的手法把握瞬间的印象,使画面呈现出新鲜生动的感觉。印象派绘画是西方绘画史上划时代的艺术流派,19世纪后半叶到20世纪初,法国涌现出一大批印象派艺术大师,他们创作出大量至今仍令人耳熟能详的经典巨制,如马奈的《草地上的午餐》(图6-135)、莫奈的《日出·印象》(图6-136)等。

图 6-134

图 6-135

图 6-136

后印象派是从印象派发展而来的一种西方油画流派。在 19 世纪末，许多曾受到印象主义鼓舞的艺术家开始反对印象派，他们不满足于刻板片面地追求光色，强调作品要抒发艺术家的自我感受和主观感情，于是开始尝试对色彩及形体表现性因素的自觉运用，后印象派从此诞生。代表人物有梵高、塞尚、高更（图 6-137《我们从哪里来？我们是谁？我们到哪里去?》）等。

图 6-137

6.5.5 野兽派与立体派

野兽派是自1898至1908年在法国盛行一时的一个现代绘画潮流。它虽然没有明确的理论和纲领，但却是一定数量的画家在一段时期里聚合起来积极活动的结果，因而也可以被视为一个画派。野兽派画家热衷于运用鲜艳、浓重的色彩，往往用直接从颜料管中挤出的颜料，以直率、粗放的笔法，创造强烈的画面效果，充分显示出追求情感表达的表现主义倾向。野兽派继续着后印象主义的探索，追求更为主观和强烈的艺术表现，他们吸收了东方和非洲艺术的表现手法，在绘画中注意创造一种有别于西方古典绘画的疏、简的意境，有明显的写意倾向。代表人物是马蒂斯《蓝衣女人》(图6-138)等。

立体派又译为立方主义，1908年始于法国。它主要追求一种几何形体的美，追求形式的排列组合所产生的美感。它否定了从一个视点观察事物和表现事物的传统方法，把三度空间的画面归结成平面的、两度空间的画面。明暗、光线、空气、氛围表现的趣味让位于由直线、曲线所构成的轮廓、块面堆积与交错的趣味和情调。不从一个视点看事物，把从不同的视点所观察和理解的，形诸于画面，从而表现出时间的持续性。这样做，显然不主要依靠视觉经验和感性认识，而主要依靠理性、观念和思维。立体主义在反传统的口号下有浓厚的形式主义倾向。但它在艺术形式上的探索，又给现代工艺美术、装饰美术、建筑美术等注重形式美的实用艺术领域以不小的推动作用。代表人物是毕加索(图6-139《亚威农少女》)。

图 6-138

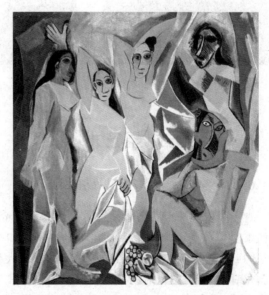

图 6-139

6.5.6 表现主义

表现主义绘画是指艺术中强调表现艺术家的主观感情和自我感受，而导致对客观形态的夸张、变形乃至怪诞处理的一种思潮。用以发泄内心的苦闷，认为主观是唯一真实，否定现实世界的客观性，反对艺术的目的性，它是19世纪末到20世纪初期绘画领域中特别流行

于北欧诸国的艺术潮流,是社会文化危机和精神混乱的反映,在社会动荡的时代表现尤为突出和强烈。代表画家是克里姆特、霍德勒和蒙克(图 6-140《呐喊》)等,他们通过一些情爱的和悲剧性的题材表现出自己的主观主义。

6.5.7 超现实主义

弗洛伊德以《梦的解析》开创了精神分析的新时代,受其影响,在 1922 年前后,在达达派艺术内部产生了超现实主义,它是对整个欧美影响巨大的现代画派。超现实主义画家强调梦幻与现实的统一才是绝对的真实,因此,力图把生与死、梦境与现实统一起来,具有神秘、恐怖、怪诞等特点。代表画家有米罗、达利(图 6-141《记忆的永恒》)、恩斯特、马格里特、伊夫·唐吉等人。

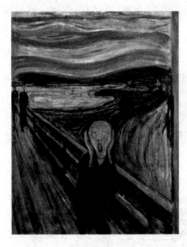
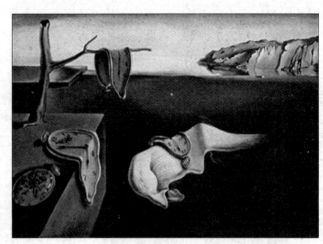

图 6-140　　　　　　　　　　　　　图 6-141

6.6 西方雕塑艺术

6.6.1 古希腊与古罗马时期

古希腊雕塑的审美理想是追求真实的美。希腊雕塑家创造了越来越凭艺术家灵性和天赋使雕塑作品达到新颖活泼的形式,代表作如《掷铁饼者》(图 6-142)、《米洛的维纳斯》(图 6-143)等写实性雕塑。古希腊雕塑的发展大致可分为三个阶段:古风时期、古典时期、希腊化时期。在"古风时期"希腊雕刻处于"摸索"阶段,它借用埃及雕塑的"正面律"法则来制作人像,形成了"古风"程式,这一时期的雕像形体大都比较古拙、僵直,雕像的重心总是落在双足之间。到了一批制作于公元前 5 世纪的青年裸体立像被发现时,人们看到旧的程式被突破了,人体的重心落在了一只脚上,整个人体因而放松,显得自然、真实,于是这一批青年裸体立像的出现标志着希腊雕塑进入"古典时期"。"古典时期"即希腊雕刻的全盛时期,这时的希腊雕塑在追求"真实的完美",追求客观真实之美的境界已经到了登峰造极的程度。在文化史上通常把从亚历山大远征开始到埃及托勒密王朝臣服于罗马帝国的历史阶段称为"希腊化时期"。"希腊化时期"的题材相当丰富,出现的地区也十分广泛,从某种意义上讲形

成了一种文化的扩张,其影响覆盖了整个欧洲,并且成为了整个西方艺术的奠基,其崇尚客观真实之美的文化便是西方文明讲究思辨性、讲究客观之真的最初体现。

图 6-142 图 6-143

在希腊被罗马帝国征服以后,西方的文化艺术中心由希腊转移到了意大利早期的城市,罗马人虽然征服了希腊的国土,但在文化上它却是一个被征服者。罗马人大量地复制和学习希腊的雕塑,今天所遗留下来的一些古希腊雕塑都是罗马时期的摹制品。罗马雕塑沿袭了希腊雕塑追求"真实之美"的传统,但比希腊时期的雕塑更加世俗化,在罗马时期许多军事家或政治家都要求雕塑家为他们塑造肖像,甚至罗马人还经常性地用雕塑来留存死者的形象。这客观地在写实的道路上又迈出了坚实的步伐。罗马雕塑的成就主要表现在肖像雕塑和纪念碑雕塑上,这些肖像雕塑不仅形似,同时还十分讲究表现人物的性格特征。比较著名的有《奥古斯都全身像》(图 6-144)和《卡拉卡拉像》(图 6-145)。此时在纪念性雕塑上以宏伟和庄严取代了过去的优美典雅。

6.6.2 文艺复兴时期

文艺复兴时期的雕塑家开始着手从人的尘世美与真的方面来表现人,创作了富有立体感和尘世坚定信念的雕塑。文艺复兴时期的雕塑继承并发展了希腊、罗马雕塑艺术的传统,使雕塑艺术达到了高度繁荣,这个时期的著名雕塑家,差不多都集中在佛罗伦萨。最先出现的雕塑大师是吉贝尔蒂,佛罗伦萨洗礼堂的两扇青铜大门上的装饰浮雕(图 6-146)是他的代表作。同一个时期的伟大雕塑家还有多那泰罗、委罗基奥等。而米开朗基罗的出现,则标

图　6-144　　　　　　　　　　　图　6-145

志着文艺复兴时期的雕塑艺术发展到了最高峰,米开朗基罗以裸体展示人物形象,肌肉强劲有力,通过紧张与松弛的游戏来具体表现精神和肉体互相和谐的理想,代表作有《大卫》、《摩西》(图 6-147)、《哀悼基督》(图 6-148)等。文艺复兴晚期的样式主义从 16 世纪 20 年代开始流行,持续到 16 世纪末。一批倾慕米开朗基罗的典雅风格而又务求新奇的艺术家,以追求风格自居,遂被后人视为样式主义流派。样式主义的特点是它既有违于盛期文艺复兴美术的一些基本原则,也与日后的巴洛克美术有所不同。它虽仿效米开朗基罗等大师,却只得其形式而失其精神。一般而言,样式主义的作品都注重人体表现,尤以裸体为多,但姿态怪异,肌肉表现夸张近于畸形,这时出现了类似螺旋形盘旋向上的组像,这种表现方法成为后来的巴洛克雕塑加以仿效的风格。

图　6-146　　　　　　　　　　　图　6-147

图 6-148

　　在文艺复兴的后期迎来了巴洛克时期,这时最为重要的雕塑家是贝尼尼,他以几乎可以乱真的写实技巧被称为"巴洛克时期的米开朗基罗"。贝尼尼的作品在表达激情或宗教狂热时所使用的人体语言更加地复杂,这种"体积"的扭动,夸张的表情,起伏的形体和流畅的线条,使作为华丽的宫廷雕塑以其戏剧性的效果和纪念碑的气势,焕发出强烈的艺术魅力。比较文艺复兴时期的雕塑巴洛克时期的雕塑少了些庄严、肃穆和正襟危坐的感觉,它广泛地进入人们的生活,更加地世俗化,代表作有《阿波罗和达佛涅》、《四河喷泉》(图 6-149)、《圣特雷萨的沉迷》(图 6-150)等。

图 6-149

图 6-150

6.6.3　19世纪法国

　　19世纪,巴黎取代了罗马成为了欧洲文化艺术的中心。随着资本主义的繁荣,雕塑艺术的发展也开始多样化,出现了许多流派和主义,除了上一世纪就有的新古典主义外还先后

交叉出现了浪漫主义、写实主义等。浪漫主义雕塑的代表人物是吕德,巴黎凯旋门著名的《马赛曲》(图 6-151)雕塑是其代表作。此外还有大卫·安格尔斯和巴地斯特·卡尔波也是浪漫主义的代表人物。现实主义雕塑家的代表人物是罗丹和他的两个学生马约尔和布德尔,被誉为 19 世纪欧洲雕塑的三大支柱。

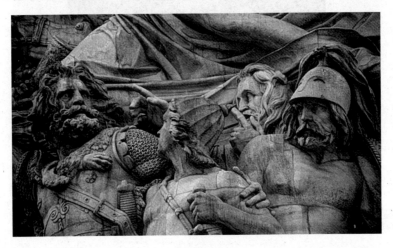

图 6-151

6.6.4 近现代

进入 20 世纪,西方雕塑呈现多元化发展,多种流派此起彼伏,处于不断演变发展的过程中。如英国人亨利摩尔将空间与形体有机地结合在一起,创作了很多崭新的作品,如《国王与王后》(图 6-152)等。

图 6-152

6.7 西方建筑艺术

6.7.1 古埃及样式

古埃及建筑分为3个主要时期：一是古王国时期的建筑以举世闻名的金字塔（图 6-153）为代表。古埃及的建筑师们用庞大的规模、简洁沉稳的几何形体、明确的对称轴线和纵深的空间布局来体现金字塔的雄伟、庄严、神秘的效果。二是中王国时期的建筑以石窟陵墓为代表。这一时期已采用梁柱结构，能建造较宽敞的内部空间。建于公元前2000年前后的曼都赫特普三世墓是典型实例。三是新王国时期的建筑以神庙为代表。它主要由围有柱廊的内庭院、接受臣民朝拜的大柱厅和只许法老和僧侣进入的神堂密室三部分组成。其规模最大的是卡纳克和卢克索的阿蒙神庙（图 6-154）。

图 6-153

图 6-154

6.7.2 古希腊与古罗马样式

古希腊是欧洲文化的发源地，古希腊建筑开欧洲建筑的先河。古希腊建筑的发展时期大致可分为古风时期、古典时期和希腊化时期。古希腊建筑的结构属梁柱体系，早期主要建筑都用石料，限于材料性能，石梁跨度一般是4～5米，最大不过7～8米，石柱以鼓状砌块垒叠而成，砌块之间有榫卯或金属销子连接，墙体也用石砌块垒成，砌块平整精细，砌缝严密，不用胶结材料。虽然古希腊建筑形式变化较少，内部空间封闭简单，但后世许多流派的建筑师，都从古希腊建筑中得到借鉴。

根据所遗留下来的希腊建筑，我们可以归纳出古希腊建筑的几大特点：第一特点是平面构成为1：1.618或1：2的矩形，中央是厅堂，大殿，周围是柱子，可统称为环柱式建筑。第二特点是柱式的定型，多立克柱式，爱奥尼克柱式，科林斯式柱式，女郎雕像柱式（图 6-155）。第三特点是建筑的双面披坡屋顶形成了建筑前后的山花墙装饰的特定的手法。第四特点是崇尚人体美与数字和谐的艺

图 6-155

术趣味。第五特点是建筑与装饰均雕刻化。

古罗马建筑是古罗马人沿习亚平宁半岛上伊特鲁里亚人的拱券建筑技术,继承古希腊建筑成就,在建筑形制、技术和艺术方面广泛创新的一种建筑风格。古罗马建筑主要分三个时期,分别是伊特鲁里亚时期、罗马共和国时期、罗马帝国时期,在公元 1~3 世纪为极盛时期,达到西方古代建筑的高峰。古罗马建筑的类型很多,有罗马万神庙(图 6-156)、庞贝古城遗址、罗马斗兽场(图 6-157)等。

图　6-156　　　　　　　　　　　　　　图　6-157

6.7.3　罗曼式

罗曼式建筑兴起于公元 9 世纪至 15 世纪,是欧式基督教教堂的主要建筑形式之一。罗曼式建筑的特征是线条简单、明快,造型厚重、敦实,其中部分建筑具有封建城堡的特征,是教会威力的化身。罗曼式建筑并不是古罗马建筑的完全再现,除去使用了许多来自古罗马废墟建筑材料之外,它们只是广泛采用了古罗马的半圆形拱券结构,它一般是在门窗和拱廊上采用半圆形拱顶,并以一种拱状穹顶和交叉拱顶作为内部的支撑。而这些拱顶强有力的外延感往往又被厚实的窗间壁和墙所抑制,厚实的石墙是当时严重的封建割据和频繁的内外战争的时代特点在建筑上的反映。

罗曼式建筑的特点是:第一,罗曼式建筑的基本典型是教堂,就像神殿之于古希腊艺术。第二,是技术处理方面,罗曼式建筑的设计与建造都以拱顶为主,以石头的曲线结构来覆盖空间。第三,罗曼式建筑的美学观点,就是建筑物巨大、繁复,强调明暗对照法,但建筑的装饰则简单粗陋。第四,艺术形式有着主次关系,建筑居于主导地位,而其他的艺术形式如绘画、雕塑、镶嵌工艺等则居于附属地位。罗曼式教堂的典型代表为意大利的比萨大教堂(图 6-158),法国的普瓦蒂埃圣母堂和阿耳大教堂,德国的沃姆斯和美因茨大教堂,以及英国的达拉姆大教堂等。

6.7.4　哥特式

哥特式建筑继承了罗曼式建筑的很多特点,11 世纪下半叶起源于法国,是 13~15 世纪

图　6-158

流行于欧洲的一种建筑风格。主要见于天主教堂,也影响到世俗建筑。哥特式建筑以其高超的技术和艺术成就,在建筑史上占有重要地位。

哥特式建筑的特点是尖塔高耸、尖形拱门、大窗户及绘有圣经故事的花窗玻璃。在设计中利用尖肋拱顶、飞扶壁、修长的束柱,营造出轻盈修长的飞天感。新的框架结构以增加支撑顶部的力量,使整个建筑有直升线条、雄伟的外观和教堂内空阔空间,常结合镶着彩色玻璃的长窗,使教堂内产生一种浓厚的宗教气氛。最负盛名的哥特式建筑有俄罗斯圣母大教堂、意大利米兰大教堂、德国科隆大教堂(图 6-159)、英国威斯敏斯特大教堂等。

图　6-159

6.7.5 巴洛克与洛可可样式

巴洛克建筑是 17～18 世纪在意大利文艺复兴基础上发展起来的一种建筑和装饰风格。巴洛克一词的原意是奇异古怪,古典主义拥护者用它来称呼这种被认为是离经叛道的建筑风格。这种风格在反对僵化的古典形式,追求自由奔放的格调和表达世俗情趣等方面起了重要作用,对城市广场、园林艺术以至文学艺术都发生影响,一度在欧洲广泛流行。其特点是外形自由,追求动态,喜好富丽的装饰和雕刻、强烈的色彩,常用穿插的曲面和椭圆形空间。意大利文艺复兴晚期著名建筑师和建筑理论家维尼奥拉设计的罗马耶稣会教堂(图 6-160)是由手法主义向巴洛克风格过渡的代表作,也有人称之为第一座巴洛克建筑。

洛可可式建筑风格,于 18 世纪 20 年代产生于法国并流行于欧洲,是在巴洛克建筑的基础上发展起来的,主要表现在室内装饰上。洛可可风格的基本特点是纤弱娇媚、华丽精巧、甜腻温柔、纷繁琐细(图 6-161)。它以欧洲封建贵族文化的衰败为背景,表现了没落贵族阶层颓丧、浮华的审美理想和思想情绪。他们受不了古典主义的严肃理性和巴洛克的喧嚣放肆,追求华美和闲适。洛可可一词由法语 rocaille 演化而来,原意为建筑装饰中一种贝壳形图案。1699 年建筑师、装饰艺术家马尔列在金氏府邸的装饰设计中大量采用这种曲线形的贝壳纹样,由此而得名。洛可可风格最初出现于建筑的室内装饰,以后扩展到绘画、雕刻、工艺品和文学领域。洛可可建筑风格的特点是:室内应用明快的色彩和纤巧的装饰,家具也非常精致而偏于烦琐,例如德国南部和奥地利洛可可建筑的内部空间显得非常复杂。

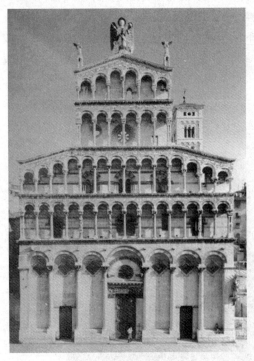

图 6-160

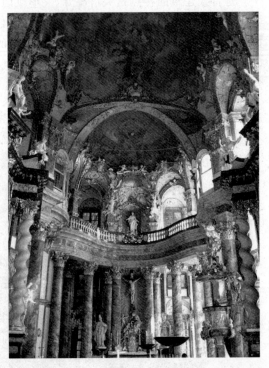

图 6-161

6.7.6　现代主义

现代主义建筑是指 20 世纪中叶在西方建筑界居主导地位的一种建筑思想。现代主义建筑是要强调建筑要随时代而发展,现代建筑应同工业化社会相适应;强调建筑师要研究和解决建筑的实用功能和经济问题;主张积极采用新材料、新结构,在建筑设计中发挥新材料、新结构的特性;主张坚决摆脱过时的建筑样式的束缚,放手创造新的建筑风格;主张发展新的建筑美学,创造建筑新风格。因此这个时期的建筑具有鲜明的理性主义和激进主义的色彩,又称为现代派建筑。现代主义建筑思潮产生于 19 世纪后期,成熟于 20 世纪 20 年代,在 50～60 年代风行全世界。从 20 世纪 60 年代起有人认为现代主义建筑已经过时,有人认为现代主义建筑基本原则仍然正确,但需修正补充。

6.7.7　后现代主义

1966 年,美国建筑师文丘里在《建筑的复杂性和矛盾性》一书中,提出了一套与现代主义建筑针锋相对的建筑理论和主张,在建筑界特别是年轻的建筑师和建筑系学生中,引起了震动和响应。到 20 世纪 70 年代,建筑界中反对和背离现代主义的倾向更加强烈。对于这种倾向,曾经有过不同的称呼,如"反现代主义"、"现代主义之后"和"后现代主义",以后者用得较广。对于什么是后现代主义,什么是后现代主义建筑的主要特征,美国建筑师斯特恩提出,后现代主义建筑有三个特征:采用装饰;具有象征性或隐喻性;与现有环境融合。西方建筑杂志在 20 世纪 70 年代大肆宣传后现代主义的建筑作品,但实际直到 80 年代中期,堪称有代表性的后现代主义建筑,无论在西欧还是在美国仍然为数寥寥,比较典型的有美国奥柏林学院爱伦美术馆扩建部分、美国波特兰市政大楼、美国电话电报大楼、悉尼歌剧院(图 6-162)等。

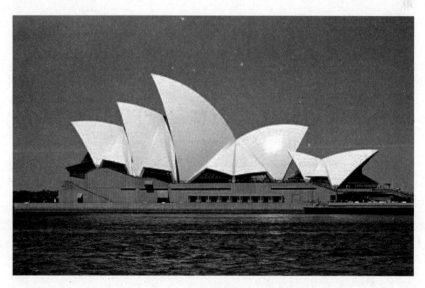

图　6-162

6.8　思考与练习

1. 东西方绘画艺术的差别是什么?
2. 王羲之书法的艺术特色的是什么? 列举其代表作。
3. 《马踏匈奴》是什么朝代的雕塑作品,并总结此时期作品的艺术特点。
4. "文艺复兴三杰"指的是哪三位?
5. 贝尼尼的代表作有哪些?
6. 哥特式建筑的艺术特色是什么?

艺术在数字媒体设计中的实际应用

7.1 在 Photoshop 中的应用

7.1.1 卡通少女绘制（作者：闫芝卉，南开大学滨海学院 2010 级影视动画专业）

在本节中作者利用手绘板和 Photoshop（简称 PS）软件绘制出了一个卡通少女的头像。此作品为典型的少女题材作品，用色柔和、绘制细腻，作者通过夸张的手法，有意增大眼睛在面部的比例，成功地塑造出小女孩的天真可爱，完成作品请参见图 7-10。

首先使用数位板画好线稿（图 7-1），也可以在纸张上绘制，然后进行扫描，使用 PS 打开。之后新建一层，依照线稿勾出轮廓，注意尽量用单线条勾勒（图 7-2）。

图 7-1

图 7-2

接下来要对线稿进行处理,步骤如下:

通道→ ⚙ ,将通道作为选区载入;

选择→反向;

新建图层;

编辑→填充→前景色,建议使用深色;

做完处理的线稿将达到线条平滑的效果(图 7-3),有助于之后的上色。

图 7-3

　　在线稿层,使用魔棒工具或者快速选择工具,如果都不好选择也可以用套索工具或者磁性套索工具,选取人物脸部,新建一层放在线稿的下一层,将前景色改为肤色,用油漆桶上色。在颜色有溢出的地方,可以用画笔工具和橡皮工具配合进行简单的处理。按此步骤,依次选择其他上色区域(图7-4～图7-7)。

图　7-4

图　7-5

　　若头发边缘较粗糙,右击头发图层→混合选择→内发光,调出与头发相近的颜色(图7-8)。
　　上色完成之后,人物看着没有立体感,这时我们需要为人物加上高光和阴影,增加立体

图 7-6

图 7-7

感,原理和我们用笔画画时一样,这也是完成画作的点睛之笔。

在脸图层上新建一层,吸取比皮肤颜色深的颜色,将画笔调成柔角,大小自定,合理即可,画出脸部的阴影部分,再选中此层的情况下,添加滤镜→模糊→高斯模糊,模糊参数调节到使脸部饱满即可,如果阴影过深,可以将此层的透明度降低。此后再用橡皮擦出高光。照此法,细化作品其他部分(图7-9)。

最后为人物加上眼睛。当边缘过于锐利时,可以添加滤镜→模糊→高斯模糊,再用涂抹

图　7-8

图　7-9

工具晕染，画出弧度。画眼睛时尤其要注意颜色的过渡和高光（图 7-10）。

7.1.2 《Beyonce》绘制（作者：段坤炎，南开大学滨海学院 2011 级影视动画专业）

在本节中作者利用手绘板和 PS 软件绘制出了当红明星碧昂斯的头像。作者具有比较扎实的造型功底，能够十分熟练地从自然原型中提炼特征元素，用艺术的手法重新表现，整体色调处理得当，成功塑造出女明星的性感成熟之美，完成作品请参见图 7-22。

图 7-10

首先新建一张画布，大小如图 7-11 所示，注意将分辨率设置成 300 像素/英寸，宽度高度像素至少在 1000 以上，像素越高画出来的图才越细腻，当然，也要视电脑而定，像素太高计算机容易"卡"。

接下来画线稿，新建一个图层（图 7-12），调整好画笔的大小，这里用到的是，大小为 10 左右的柔角笔刷。描绘出大致轮廓就可以（图 7-13），因为最后都是要擦掉的。

图 7-11 图 7-12

接下来先画脸，画图时可把参照照片放在一边，方便取色和参照，先用吸管工具吸取脸上的底色，然后新建一个图层，平涂脸部底色（图 7-14），柔角硬角画笔都可以，画出来的地方用橡皮擦擦掉即可，线稿层放在最上面。

再接下来铺暗面，同样新建一个图层，每画一个地方都要新建一个图层，方便以后修改。画明暗前先观察照片中光线来源的方向，取深色用柔角画笔，降低透明度在眼角、鼻下、嘴

角、下唇，发丝下、脖子等处铺暗调(图7-15)。

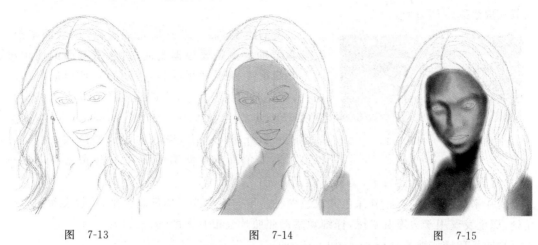

图　7-13　　　　　　　图　7-14　　　　　　　图　7-15

这里注意，暗处也是有层次的，继续深入是很必要的。还有值得一提的是眉间处，这里是凹进去的，所以也应该适量加些阴影。眼角、鼻下、下唇，这也都是阴影比较重的地方。

接下来画亮部，观察参照照片把该亮的地方提亮，一定要适中，注意观察，脸部的明暗变化是很多的，鼻尖下处是反光处，要稍微加点亮色。眼窝突起处、下巴尖、鼻尖、眼睑下发、眼角、都是亮处(图7-16)。

嘴是比较好画的部位，用深色画出唇线，先铺底色，加明暗，最后加高光，对色彩及明暗把握好即可(图7-17)。

眉毛也相对容易绘制，先铺大概明暗，用橡皮擦擦出形状，加点细丝就比较逼真了，方法类似于工笔花鸟中的丝毛(图7-18)。

图　7-16

图　7-17

图　7-18

下面开始画眼睛，先用深色画出眼眶下眼中央位置颜色浅点。边画边擦去线稿，画出眼珠，然后可以把线稿擦掉。接下来加眼白，眼睛也是球体，注意阴影，正中的要白一些。加完眼白后调整一下眼眶。之后用深色画眼线，继续调整眼眶。继续画眼睛，把眼珠先画好，反

光和高光的地方要注意,然后画睫毛,仔细一点可以画得很漂亮。再画眼影,最后调整一下细节完成绘制(图 7-19)。

图　7-19

头发的绘制,第一步还是先铺底色,接着铺暗部。头发重要的一点是要根据走向来画,有参照的话相对而言要简单些,照片中的头发是浅棕色,所以底色用深棕色,在亮部加些浅棕色,靠近头发的皮肤上铺一点头发的颜色,显得更立体一些。然后铺亮部,继续细化。为了不那么死板,头发边缘取色应该稍微浅一点。可以再用大柔角画笔降低透明度在头发底色层边擦一下,这样既能做出高光的效果,又不显得死板(图 7-20)。

现在来加发丝,基本上分深色和浅色两种。发丝不需要每根都画出来,浅色发丝用于高光处,深色发丝用于边缘及发尾,仔细观察参照照片会很有帮助(图 7-21)。

绘制耳环增加细节亮点,最后加上适合的背景完成最终绘制(图 7-22)。

图　7-20

图　7-21

图　7-22

7.2　在 Painter 中的应用

7.2.1　《海洋少女》绘制(作者:姚月楠,南开大学滨海学院 2011 级影视动画专业)

在本节中作者利用手绘板和 Painter 软件设计并绘制出了一个想象中的海底少女的形象。作品颜色搭配合理,视觉效果舒适,使用夸张和提炼的手法设计人物形象,故意拉长人物颈部,使之表现出海底生物的与众不同。用卡通手法进行创意需要设计者具有比较扎实的美术功底,可以根据需要随时夸张需要部分,完成作品请参见图 7-33。

首先从一个非常简单粗糙的线稿设定开始,打开 Painter 软件,新建图像,大小为默认,分辨率为 300。选择的画笔为仿真 2B 铅笔,画笔的颜色选择蓝色。画面的主体是少女,确定少女在画面中所处的焦点位置。勾勒出心中所构思的少女形象,不必在意线稿潦草和过多的细节,关键在于捕捉头脑中闪现的灵感(图 7-23)。

对人物的面部细节和表情进行略微修改,使其更符合主题环境(图 7-24)。修改发型和

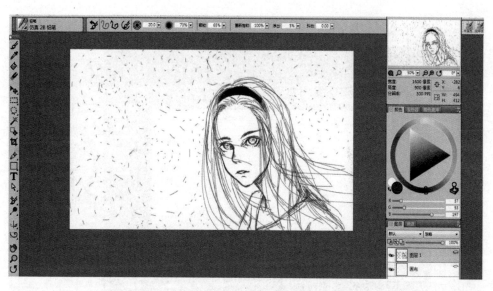

图　7-23

少女的动作,显得更可爱一些。同时去掉背景草稿,在上色时直接铺色画海洋,保持整个画面纯净简约。

图　7-24

在右下角调节图层 1 的透明度到 50%,在图层 1 上面新建图层 2(图 7-25),为了便于制作修改图层 2 名称为线稿(图 7-26)。

在线稿图层根据图层 1 的草稿画出干净满意的线稿(图 7-27)。选择画笔颜色为黑色。这个步骤要有足够的耐心和细心,耐着性子画出好的线稿对后面的上色有很大的帮助。画好后可以删掉草稿图层,也就是图层 1。

图 7-25

图 7-26

图 7-27

　　线稿画好后,接下来要进一步处理线稿。右键单击线稿图层,选择图层内容,如图 7-28
所示为选中线稿状态。

图　7-28

　　Ctrl+Shift+N 新建图层,编辑→填充,Ctrl+D 取消选择。删除原来的线稿图层,将新
建的图层改名为线稿,并保持该图层始终在最上面一层(图 7-29)。

图　7-29

　　新建图层,改名为背景,铺整体大色调(图 7-30(a))。
　　继续修改细节,画出漂浮的水母和海洋中的光线,添加一些星光渲染整体的气
氛(图 7-30(b))。
　　再新建图层,改名为人物。在此图层为整幅画的主体少女上色(图 7-31)。
　　把人物和背景放在一起调整阴影和高光。使整幅画色调显得协调生动(图 7-32)。

(a)

(b)

图 7-30

　　最后存储文件,可分别存储 Painter 默认的 rif 格式,这样将保留所有图层,或者 jpg 格式,最终完成制作(图 7-33)。

7.2.2　卡通少年绘制（作者：张明泽,南开大学滨海学院 2012 级影视动画专业）

　　在本节中作者利用手绘板和 Painter 软件设计并绘制出了一组卡通少年的形象。作品绘画手法熟练,人体比例合理,视觉效果舒适,人物夸张到位,可以看出作者具有较扎实的美术功底和强烈的创作欲望,完成作品请参见图 7-54。

　　首先进入 Painter 的工作界面,单击文件→打开,导入已经描好的线稿,也可以在 Painter 上直接使用钢笔工具给草稿上墨线(图 7-34)。调整好画布大小,选定好笔刷后就可以开始进行上色了。

图　　7-31

图　　7-32

图　　7-33

　　这里上色选择的是数字水彩笔→新简单水彩笔。在画布上新建一个图层，由于水彩笔可以自然覆盖在线稿上，所以图层效果选择胶合就可以了。依据个人习惯，在空白处用笔刷

先把需要的颜色选择好(图 7-35),以便于下面上色作为参考。

图　7-34

图　7-35

　　接下来选择吸管工具,直接选取已经选好的颜色,再换回笔刷工具就可以上色了。新建一个图层命名为"皮肤",以方便在以后修改时可以直接找到。把笔刷的不透明度改为100%,接着大胆地给皮肤绘制底色,由于可以修改,所以不用在意肤色轮廓。也可以用魔术

棒工具对上色区域进行选取，进行填充（图 7-36）。

图　7-36

完成底色后，在图层面板中把"保持不透明度"选项选中，这样就会锁定像素无法修改，接下来就可以放心在绘制的底色的范围中上色了。选取颜色较深的颜色，按人物身体结构开始绘制皮肤的阴影部分（图 7-37）。根据需要改变不透明度，会使色彩过渡比较自然。

图　7-37

　　取消图层上"保持不透明度"选项，选择较浅的颜色开始擦出亮部。主要的反光在鼻尖、颧骨、下巴和两侧脸颊。注意尽量不要选择纯白色，试着通过改变笔尖力度和改变不透明度来涂抹受光部分（图 7-38）。

图　7-38

　　接下来是润色阶段。选取纯白色，调低不透明度来刻画明暗交界线位置。细心根据结构去刻画，会使人物的立体感更加突出（图 7-39）。

图　7-39

　　手部的上色方法和脸部一样,先铺好底色,再按照手的结构上阴影。可以把手想成一个整体来上色,使其看起来有立体感(图 7-40)。

图　7-40

　　此时和画脸一样,手部也要刻画出深色和亮色的对比。按照关节的走向画出高光,选择和底色相近的颜色轻轻按着结构推进。在暗部里也是有微弱的反光,也要细心刻画,但是要注意整体,暗部反光不要超过亮部(图 7-41)。

图　7-41

如果没有严格的颜色制定,两个人的皮肤可以选择不同肤色,使画面加强层次感和细节变化(图 7-42)。

图　7-42

新建衣服图层,选取已经选好的衣服底色,按轮廓平涂就可以了。颜色选取应该偏暗一些,这样能刚好地突出主要人物(图 7-43)。

图　7-43

　　衣服会有很多褶皱,所以需要细致上色。笔刷的不透明度调得高一些,尽量用直线刻画,把衣服的质感和皮肤的柔软感进行区别。每一条褶皱都有明暗变化。可以看成一条长方体来画(图7-44)。

图　7-44

　　接下来是关键的头发,铺上底色后,笔刷换为宽水彩笔开始按头部结构上头发的阴影。可以想象头发是盖在头上的一层层纸,这样的话会上出很好的层次感。绘图时笔顺着头发方向刷涂,按由上至下的顺序涂(图7-45)。

图　7-45

头发也是有亮部的,不过头发是一缕缕的,所以要用浅色画出线条粗细变化来体现头发的质感。换回简单水彩笔调低不透明度来画柔顺的发丝,注意笔刷大小即可(图7-46)。

图 7-46

绘制人物的衣服时,打开新图层,在底色上调大笔刷像素,顺着衣服褶皱的方向快速刷涂,并且将褶皱和阴影重叠部分加深颜色。然后用原色轻轻蹭出高光就完成了(图7-47)。

图 7-47

头发为了美观用了两种颜色，先用灰色和白色上完底色并且减小笔刷大小，依据头发走势画出细微的发丝。上发尖的颜色时把图层属性改为"正片叠底"，这样颜色就会覆盖在原有颜色上。在过渡部分减少用笔力度就能使两个颜色自然过渡（图7-48）。

图　7-48

绘制眼睛时可以把眼珠看做一个球体，可以先把眼白的颜色上好再画眼珠，确定好眼珠的颜色后，就可以铺底色了（图7-49）。

图　7-49

确定好主要颜色后，注意受光的方向画出渐变色，由上到下画出由深到浅的渐变。中央的瞳孔颜色较深，并且用表现透明质感的颜色来绘制（图7-50）。

图 7-50

上好主要颜色后接下来就是绘出高光了，也是决定眼睛有神与否的关键。可以将笔刷的尺寸调小，选用纯白色来绘制，以表现眼睛的透明质感（图7-51）。

图 7-51

　　为了使人物质感更强,需要新建一个阴影图层,阴影颜色根据光源颜色而定,这里用了浅灰,调低笔刷的不透明度,根据结构和受光方向轻轻地把暗部铺上阴影。在明暗交界线的地方可以加大用笔力度,会使立体感表现得更强(图7-52)。

图 7-52

　　主要的上色部分已经完成了,下面就是进行润色工作了。透过放大和缩小工具来查看哪里有需要修改的地方。如果想使颜色看起来更加舒服,可以根据不同图层对不同对象进行调整。选中想要调整的图层用"效果→色调控制→调整颜色"或者"效果→亮度/对比度"来修改(图7-53)。调整好颜色之后就大功告成了,导出图片后,就完成了一幅漫画上色作品了(图7-54)。

图 7-53

图　7-54

7.3　在 Flash 中的应用

动漫素材拷贝方法（作者：孙维，南开大学滨海学院 2005 级影视动画专业）

在本节中作者利用 Flash 软件临摹出一个日本热播动漫中的少年形象。临摹是练习绘画技术与软件操作相结合的有效手段，通过大量的临摹可以熟练掌握人体比例、色彩搭配等必要技能，为今后自己创作打下坚实基础，完成作品请参见图 7-54。

要做动画首先要将卡通形象绘制在 Flash 软件中，那怎样才能使我们在网上搜集来的素材绘制到软件中呢？下面以 Flash CS3 版本进行拷贝制作。

首先打开软件，新建一个文件。选择文件→导入→导入到库（图 7-55）。

这时，软件弹出一个对话框，找到你想要的图片后，点击打开，图片就会自动存储到当前文件的"库"面板中了（图 7-56～图 7-58）。

如果此时软件界面上还没有"库"面板，可以选择点击窗口→库，或者使用快捷键 Ctrl＋L 也能打开"库"面板（图 7-59）。

打开"库"面板，将已经储存到里面的图片拖拽到"舞台"中，即软件中间白色矩形区域。如果将电脑中的图案直接拖拽到"舞台"中，也可以将图片导入软件中，这样效率更高更省力（图 7-60）。

为了防止勾勒图片人物时图片不小心被移动，首先点击锁图层功能，将图层 1 锁定。新建一个图层，正式的操作将在图层 2 中完成（图 7-61）。

图　7-55

图　7-56

图 7-57

图 7-58

图 7-59

图　7-60

图　7-61

在正式开始之前,我们还需要了解几个辅助性工具及快捷键。

为了在勾勒局部线条时图像看起来更清晰,我们勾勒起来更自如,在适当的时候点击左键时按住空格键,可以拖动"舞台";Ctrl＋ ＋/－可以缩放舞台。这样,想看清图片细节线条就不再是问题了。

另外,在勾勒线条之前还要确认是否点选了工具栏中的"贴紧至对象" ,一般称它为"吸铁石",选中它将大大降低线条与线条连接的缝隙,从而使上色过程更加顺利。下面正式开始进行绘制。

要想勾勒出原图的线条只需要软件的两个工具,即"选择工具"和"线条工具"。

首先,为了防止画出的线条颜色与原图相近而看不清,先改变笔触的颜色,最后可以一并将线条再恢复成黑色(图 7-62)。

其次,选择"线条工具",在图的某一处拖出一条直线来。注意:不要忘了随时拖动"舞台"让线条绘制得更轻松(图 7-63)。

接下来,选择"选择工具",然后将图标靠近除两端

图　7-62

图　7-63

外线条任意一处,此时图标变成↘,左键点击拖动线条即可调节曲度(图 7-64)。

图　7-64

以此类推,利用"线条工具"拉出第二根直线,也可以选择快捷键 N,拖出线条。接着选择"选择工具"或快捷键 V 调节它的弧度。如果此时对线条的颜色和粗细不满意,可利用快捷键 CTRL＋A 全选当前已画线条,然后打开"属性"面板编辑(图 7-65)。

图　7-65

当一条线有两个或两个以上弯度时,我们可以采取分段勾勒的方法,如图 7-66～图 7-68所示。

图　7-66

图　7-67

图　7-68

使用分段勾勒法会经常遇到两根线条拼接的地方出现棱角,不平整等等情况(图 7-69)。

图　7-69

　　为了使其看起来更接近原图,曲线更平滑流畅,在棱角不大的情况下,将有棱角的区域
框选,点击工具栏最下面的"平滑工具" ✑ ,重复此动作可使曲线平滑(图 7-70)。

图　7-70

　　如果棱角过直,可先切换至"选择工具",将鼠标放在节点处,待鼠标变成 ✎ 往回拖拽节
点,手动将棱角边平缓后再框选此部分线条,再点击"平滑工具"(图 7-71～图 7-74)。

图 7-71

图 7-72

图 7-73

图 7-74

　　重复使用这些工具,不难将卡通形象渐渐勾勒出来。但有时会遇到这种情况,当画出一根线条后会与之前的线条有交叉,此时再使用"选择工具"改变其弧度时线条被截成两段。这是因为我们所画出的线条均为打散图形,打散图形在相交处有分割性(图 7-75)。

　　为了解决这一难题,在"线条工具"状态下,点击工具栏最下方的"对象绘制"工具 ▣。然后将之前的删掉,再次拖出一根线条。此时选择"选择工具",改变线条的弧度就不会遇到阻碍了(图 7-76)。

<center>图 7-75</center> <center>图 7-76</center>

当确定好弧度后,必须重新点击该线条,利用快捷键 Ctrl+B 将线条打散,否则接下来将无法上色(图 7-77)。

<center>图 7-77</center>

在下一根线条拖出来之前我们再将"对象绘制工具"点回未选状态 ▣ 打散后再将"对象绘制工具"点回未选状态 ▣,以防下次再画出对象绘制线条。

按照此方法,就可以一点一点地把形象的轮廓勾勒出来了(图 7-78)。

<center>图 7-78</center>

在描图的时候千万注意不要出现图 7-79 中所示的线头,会影响整体美观效果也会降低图像的品质。如果不小心出现的话,我们可以切换至"选择工具"后,点选线头部分,然后按 Delete 键删除(图 7-79)。

<center>图 7-79</center>

当然,只勾出大体轮廓还是不够的,没有高光和阴影的填充这个人物就不立体。为了看起来更真实,还需要把阴影和高光的边缘勾勒出来,为之后的上色做准备(图 7-80)。

图　7-80

到此为止,线条勾勒部分就已经全部完成了,接下来就准备涂上颜色了。为了保证上的颜色和原图一模一样,我们需要吸取原图的颜色,做法相当简单。

点击图层 1 后面的锁,将图层 1 解锁(图 7-81)。

图　7-81

左键单击工具栏中"填充颜色"的颜色块,此时鼠标会自动变成一个吸管状态,将鼠标放置相应部位拾取底图颜色,工具栏中"填充颜色"的颜色块会自动变成该颜色　,随后选择"油漆桶工具" (或点击快捷键 K),再次点击该部分,该部分的颜色即填充完毕(图 7-82)。

图　7-82

　　如果按照上述操作上色仍无法给图形上色那么可能是有些地方出现问题了,无法上色的原因有可能是以下两种:

　　第一种情况,如果填充的部分有任意一根线条仍然是"对象绘制"状态的话,颜色将无法填充。解决方法:利用快捷键 Ctrl＋A 全选图层 2 所有线条,查看是否有线条周围有矩形线框,如果有,利用快捷键 Ctrl＋B 将其打散(图 7-83)。

　　第二种情况,也许当全选后发现所有线条都是打散状态,但仍然上不上颜色,那很有可能是线条与线条连接处存有缝隙。解决方法:利用放大镜或缩放舞台将线条放大,查看是否有线条看似连上实际还存有缝隙。如果有,选择"选择工具"通过移动节点的方法将线条与另一条线条相连(图 7-84)。

图　7-83

图　7-84

　　为图形上色工作全部结束后,如果发现制作看起来还与原图有些区别,就还要做进一步细化的处理(图 7-85)。

　　首先,要先让绿色的线条恢复成黑色。可再次锁住图层 1,然后点击图层 2,全选图形后点击工具栏中"笔触颜色"的颜色块,在弹出的"颜色面板"中选择黑色(图 7-86)。

图　7-85

图　7-86

其次,需要把勾勒高光和阴影部分的线条去掉,这样看起来人物整体才会有立体感,也更真实(图 7-87)。在"选择工具"的状态下,点击勾勒高光和阴影的线条,也可按住 Shift 多选线条,然后按 Delete 删除线条。照此方法,把剩余的线条一一去掉,选择线条时千万注意不要把应有的轮廓线条误删除。至此,一个卡通素材的复制工作就结束了(图 7-88)。

图 7-87

图 7-88

7.4 在 3ds Max 中的应用

古代佛造像的制作(作者:刘蒙,南开大学滨海学院 2010 级影视动画专业)

在本节中作者使用 3ds Max 软件制作出一尊古代佛造像。在本案例中可以看出作者对三维人物的制作具有一定的空间想象力和艺用人体结构解剖知识,对于材质色彩和质地以及装饰细节的设定也颇为用心,完成作品请参见图 7-122。

首先是头部的制作,创建一个长方体,分段数如图 7-89 所示。

进入修改命令面板,给其施加一个"球形化"命令,参数保持默认(图 7-90)。

再给它施加 FFD4 * 4 * 4 命令并调整出头部的大致形状(图 7-91)。

将其转化为可编辑多边形,并删除另一半(图 7-92)。

图　7-89

图　7-90

图　7-91

图　7-92

选中脖子位置的面对其"挤出",并调整点的位置,最后效果如图(图 7-93)。

图　7-93

在工具栏中找到"镜像"命令,方式选"实例"(图 7-94)。

图　7-94

增加线条,选中眼睛位置的点,使用"切角"命令切出眼睛轮廓(图 7-95),并画出图中红线所示的边(图 7-96)。

图　7-95

删除眼睛中间面,然后进入边界层级,选中眼圈并沿 Z 轴缩放(图 7-97),之后加一圈边做出眼睛的细节(图 7-98)。

图 7-96

图 7-97

图 7-98

增加线条画出鼻子并调整位置,直到做出所需鼻子的轮廓(图7-99～图103)。

图 7-99

图 7-100

图 7-101

图 7-102

图 7-103

选中嘴位置的边并施加"切角"命令,如图7-104所示,选中生成的面并删除。

图　7-104

继续加点布线,直到五官可以看出大致效果(图7-105～图7-106)。

图　7-105

图　7-106

现在的头部看起来很生硬而且棱角很多,所以要对其进行大规模的结构调整,结果如图7-107所示,可以适当地加减边以使模型更加圆滑美观。

布线完成后,要对面部结构进行调整,根据所需骨相来完成人物长相的最终设定。以下样貌仅供参考(图7-108～图7-110)。

利用类似布线方法制作出身体其他部分,由于篇幅有限,不再赘述。各部分完成后如图7-111～图7-114所示。

图　7-107

图　7-108

图　7-109

图　7-110

图　7-111

图　7-112

图　7-113

图　7-114

当完成各部分的制作之后,就要进行连接:

新建一个空白场景,将头和身子导入进来并将二者附加在一起,由于制作过程中大小比例不一定合适,所以具体头身大小根据需要进行调整(图 7-115)。

图 7-115

场景中其他部件的制作如下:

底座的制作,创建一个圆柱体,边数为 18,高度段数随便设,然后将其转化为可编辑多边形并进行调整,然后制作装饰部件(图 7-116)。

图 7-116

宝塔的制作,用线工具在前视图画出需要形状,然后给它施加"车削"命令,并把宝塔放到佛造像的手上,给宝塔添加细节(图 7-117)。

图 7-117

帽冠的制作,选中如图 7-118 所示的面,找到"分离"命令,方式选"以克隆对象分离",分离出所需要的面"挤出"所需形状,利用镜像做出对称的另一面并添加宝石等细节(图 7-118)。

图　7-118

其他部件制作均使用类似办法,图 7-119 所示为最终效果展示。

图　7-119

现在的身体还是左右一半儿的,还未成一个整体。选择左面的身体,在修改面板中找到"使独立"按钮。这样两个身体不再保持关联状态了,这时就可以调整手和脚的位置,另一半便不会随之移动了(图 7-120)。

图　7-120

最终模型效果如图 7-121 所示，为了使效果更加接近实际物体，可以添加黄铜材质，具体效果及参数如图 7-122 所示。

图　7-121

图　7-122

7.5 外国优秀作品欣赏

请欣赏如图 7-123～图 7-131 所示的作品。

图 7-123

图 7-124

图 7-125

图 7-126

图 7-127

图 7-128

图 7-129

图 7-130

图 7-131

7.6　思考与练习

1. 使用 Photoshop 软件绘制一盆你喜欢的花。
2. 使用 Painter 软件绘制一个你熟悉的人物形象。
3. 使用 Flash 软件复制绘制出一个你喜欢的卡通形象。
4. 使用 3ds Max 软件制作一件家具。
5. 欣赏外国优秀作品,总结出自己在构思与技术上的不足与差距。

参 考 文 献

[1] 王雪青,郑美京.素描,上海:上海人民美术出版社,2011
[2] 步燕萍.素描基础.杭州:西冷印社,2003
[3] 伯特·多德森.素描的诀窍.上海:上海人民美术出版社,2011
[4] 贝里尔.速写入门.北京:中国电力出版社,2007
[5] 彭吉象.艺术学概论.北京:北京大学出版社,2006
[6] 海勒.色彩的性格.北京:中央编译出版社,2013
[7] 翁贝托·艾柯.美的历史.北京:中央编译出版社,2010
[8] 仪平策.中国审美文化史.济南:山东画报出版社,2000
[9] 约瑟夫·阿尔伯斯.色彩构成.重庆:重庆大学出版社,2012
[10] 罗伯茨.构图的艺术.上海:上海人民美术出版社,2012
[11] 梅茨格.美国绘画构图完全教程.上海:上海人民美术出版社,2013
[12] 韩玮.《中国画构图艺术》,济南:山东美术出版社,2010
[13] 房龙.《简明西方美术史》,北京:九洲图书出版社,2002
[14] 俄罗斯艺术科学院美术理论与美术史研究所.文艺复兴欧洲艺术(上、下).石家庄:河北教育出版社,2002
[15] 王朝闻.中国美术史.北京:北京师范大学出版社,2011
[16] Adobe 公司.Adobe Photoshop CS2 中文版经典教程.北京:人民邮电出版社,2006
[17] 张基星.Painter 11 从入门到精通.北京:中国青年出版社,2011
[18] Adobe 公司.Adobe Flash CS5 ActionScript 3.0 中文版经典教程.北京:人民邮电出版社,2010
[19] 王琦.Autodesk 3ds Max 2012 标准培训教材Ⅱ.北京:人民邮电出版社,2012

图书资源支持

感谢您一直以来对清华版图书的支持和爱护。为了配合本书的使用，本书提供配套的资源，有需求的读者请扫描下方的"书圈"微信公众号二维码，在图书专区下载，也可以拨打电话或发送电子邮件咨询。

如果您在使用本书的过程中遇到了什么问题，或者有相关图书出版计划，也请您发邮件告诉我们，以便我们更好地为您服务。

我们的联系方式：

地　　　址：北京市海淀区双清路学研大厦 A 座 714

邮　　　编：100084

电　　　话：010-83470236　　010-83470237

客服邮箱：2301891038@qq.com

QQ：2301891038（请写明您的单位和姓名）

资源下载：关注公众号"书圈"下载配套资源。

资源下载、样书申请

书圈

图书案例

清华计算机学堂

观看课程直播